GENDER ACROSS
BORDERS

電影鏡頭下的
性別越界

葉 尚祐
YEH, SHANG-YU

序

　　政府擬從 2013 年以兩百八十億臺幣，打造臺灣成為亞太文創產業匯流中心，而文化創意產業中又以電視電影掛帥。由此可見，電影已成為政府重視的一項產業。電影是文學、是語言、也是藝術，將抽象文字轉換為具體影像，提供另一個角度的思考，讓讀者得到視覺的刺激，也讓電影中的文學性更奔放、讓讀者情感更投入，二者相輔相成，這也是近來學校及坊間熱中影像教學，藉著討論電影劇情達到情意教育的主要原因。我們能夠藉由電影鏡頭來分析其故事、內容、情節、畫面⋯⋯深究其中蘊含的社會議題。如電影背後所存在的文本價值，電影所反射現實問題等並藉由電影欣賞來了解社會的某些現象。

　　2009 年底的金馬影展，在參展影片清單中，更是新設了一個性別越界的項目。這波由《斷背山》所帶起的風潮，也許反映著全世界的某種趨勢：過去的生物性別慢慢轉變為社會性別，而各種性別越界的現象也如雨後春筍般冒出，許多中性的藝人崛起，如同志

遊行慢慢的光明正當化以及國際熱門歌手 LADY GAGA、受年輕人喜愛的蘇打綠主唱青峰或選秀比賽脫穎而出的張芸京、內地選秀的超女李宇春、劉力揚等，都是具有中性特質的藝人；我們可以藉由參展的影片，深究性別越界後的政治、經濟、教育和性文化等社會現象，比較東西方處理的態度，且將成果運用在教學領域的相關思考，具有參與時代脈動的意義和價值。

　　人生總是充滿了措手不及，有些驚喜，有些悲傷；也正因為如此，人生才相對的精采，就如同我從未想過自己會成為一位研究生，甚至完成這個研究。完成這個研究，最感謝的無非是前語文教育研究所所長周慶華教授，老師除了是我的指導教授之外，更身兼每一位研究生的父親，對身處異鄉的我們呵護備至，同時也是一位優秀的詩人，即使語文教育研究所已經熄燈，不過老師與我們都象徵著語文教育精神的永續流傳，對於老師的感謝，更不是筆墨能夠形容。

　　感謝王萬象老師、許文獻老師、蔡佩玲老師毫不藏私的指導。王萬象老師與蔡佩玲老師給予的建議以及幫助，都令我受用無窮；許文獻老師的指導，使原本艱深的語言學，似乎都不那麼困難了。還記得那年的風車教堂，許老師有趣的教學方式，這些都是促使我更進步的動力。

　　踏入人稱後花園的——臺東，更結識了許多知心的碩班同學以及學長姐。感謝一路相伴的同學們：文正、依錚、晏綾、雅音、詩

惠、瑞昌、評凱、宏傑、裴翎，能夠認識你們，絕對是我這輩子的福氣。小蘭姐、佳蓉、玨青、若涵、柏甫、梅欣、韻雅、家祥，多虧你們的相伴，排解了許多寫作的壓力。

　　最後要感謝的是我的父母家人，你們是我在這個世上的一切，因為你們的全力支持，我才能圓出國留學的夢以及完成本書。你們的支持，永遠都是我生命中的動力，我愛你們。期許自己在未來，能夠繼續的朝著自己的方向前進，做個夢想的實踐者。

葉尚祐　謹誌

目　次

第一章　緒論

第一節　研究動機

截至 2011 年底，世界人口已達七十億。人類所以能成為地球上最多的物種，主要是因為擁有創造及學習的能力，進而促成人類那悠久的歷史。也就是說，人類擅長用語言、手勢及文字來表達自我、與人溝通並組織群體；同時建立家庭，許多家庭組成國家，最終形成世界；更因為如此，創造了複雜的社會結構。從社會為基礎的發展，慢慢的形成政治、經濟、教育等社會現象，進而延伸成各種五花八門的學術，如心理學、社會學、藝術、科學等，作為這一切根本的人，由生理特徵來分為男性與女性。

「是男的還是女的？」這是嬰兒出生後，不分國籍人種最關心的問題，通常能在看過生殖器後便得到解答。從生物學的角度來定位，就是包含著男性及女性所組成的「兩性世界」；但是隨著社會的變遷、科技的飛躍，兩種性別的二分法，已經不足以用來界分真實存在的人們。他們可能受到各種因素的影響，開始有跨性別

的轉變；而這種轉變有擴大的趨勢，並且衍生影響社會的各個
層面。

　　人類為組成社會的最小單位，男性與女性以與生俱來不同的性
別特性，決定了其在社會所扮演的角色。過去男性大多從事決策的
角色，形象往往是強壯、理性、主動的；相對女性則從事輔助的角
色，形象應該是柔弱、感性、被動的。一個群體的性別比例，決定
了其總體形象及能力；而放大到社會來看，道理也相同。

　　性別的變遷可分為內在及外在，外在的變遷主要來自外在環境
的壓力，如不斷改變的科技、都市生活、資本主義的需求、大眾傳
播、世俗主義、現代化或西化等；而性別關係本身也有一種內在的
動力促成改變的趨勢，而且有些「外在的」動力從一開始就是性別
化的（例如資本主義經濟體系）。（Connell，2004：112）另外，還
有一種說法表示，原本世界就處於多元性別體系，只是跨性別體系
下的個體相對的少；不論在東西方的歷史下都有記載，只不過未被
社會歸於大宗而漸漸流於異端。

　　人在成長的過程，會無意識或有意識的探索性別，如自然而然
的跟同性群聚、並從事各種團體行動，或者是對異性及同性感到好
奇。在幼年至青少年的時期，這種行為更是明顯。不論是政治、暴
力、經濟、流行文化、童年或青春期發展，都是環環相扣，密不可
分。討論有關性別議題的現代思潮，就必須先有這樣的認可。這些

現實情況形成了一種模式，或許可以稱為現代社會的性別配置或是性別秩序。（Connell，2004：14）

不過時至今日，性別再也不能以所謂的生物性別來定位，而是漸漸地有另一種認定的方式，那就是所謂的社會性別。社會性別是指一個在社會中的人，自身與其所處的環境對性別（生理上）的期待，這些期待將在這個人的行為（以及環境中群體的行為）中充分體現出來。但由於性別意涵是會不停轉變的，或許接收到外界的影響，慢慢地也發展出個人總體性別的說法。總體性別，是由外表、語言、動作、心理等各方面特質所組成的。而隨著社會進步，風氣的開放，不論是個人的總體性別或是社會性別，在現今都能夠強烈的感受到它的轉變。

政府擬從 2013 年以兩百八十億臺幣，打造臺灣成為亞太文創產業匯流中心。而文化創意產業中又以電視電影掛帥。由此可見，電影已成為政府重視的一項產業。電影是文學、是語言、也是藝術，將抽象文字轉換為具體影像，提供另一個角度的思考，讓讀者得到視覺的刺激，也讓電影中的文學性更奔放、讀者的情感更投入，二者相輔相成。這也是近來學校及坊間熱中影像教學，藉著討論電影劇情達到情意教育的主要原因。

電影與文學都是一種以感覺活動為主的藝術，但並不是無法被理解被分析，而是說這種理解與分析，所得出的結果是文學性的，

並且沒有絕對的標準，它終究還是受制於世俗的眼光。通常我們觀賞一部影片或文學作品，並不會因為影評人或者文評的理性分析，就會讓你在觀賞影片時得到相同的感受和感動。每個人所得到的不盡相同，這就是電影與文學美好的地方：

> 邊界的存在，在於劃分、標示、釐清與區隔，而跨越邊界的可能，便在於偏離、錯置、擺盪與移位，因為有涇渭分明的邊界，也就有不斷被跨越本能召喚的慾望。然而「性別越界」並非純然自由隨意的排列組合遊戲，越界本身充滿了理論與實踐的弔詭，透過扮裝或變性的「男越女界」或「女越男界」便牽動著截然不同的權力重署與懲罰機制；而理論上歌誦的逾越快感總與實際掙扎在邊界的焦慮困惑產生衝突，因此在層層性別的移轉置換、翻耍戲弄之後，越界本身究竟是模糊亦或強化了邊界的存在？（張小虹，1995：1）

2009 年底的金馬影展，在參展影片清單中，更是新設了一個「性別越界」的項目。這波由《斷背山》所帶起的風潮，反映性別越界的趨勢正在崛起，並興起了多元性別的新觀點。當我們以各種方法論聚焦這些影片的同時，自然會發掘出「性別越界」，是如何藉由影片表達出社會上的這些現象，更可以從其中的幾個重要元素來點出一些重點。也就是說，可以綜合歸納出為什麼同性戀的題材越來

越多人拍攝，性別越界的潮流又是如何衝擊著時代的巨輪，這種波瀾會帶來何種影響等。在此，我試為透過分析電影了解各種因跨性別所引起的社會議題其背後成因，並開啟新世代的新視野。

第二節　研究目的與研究方法

一、研究目的

　　電影，也稱映畫或映畫戲，是一種視聽藝術，利用膠卷、錄像帶或數位媒體將影像和聲音捕捉，再加上後期的編輯工作而成。電影藉由聲光效果呈現出社會現象、或大眾所想體驗的故事（舉凡愛情、冒險、史詩……），從中得到心理上的紓解及滿足。透過無數個畫面、聲音震撼觀眾的心，反映出現實生活中存在的問題，虛幻與現實，二者衝擊產生了許多的發微，世界在輪轉中，使得文學更添顏色。而鏡頭，能夠捕捉瞬間的畫面，畫面會拉出連串的泡沫想像，連串的畫面可以描繪出故事情節。透過不同的拍攝手法，觀眾可以有不同角度的省思，如一般拍攝手法，總是以高角度往下的俯視鏡頭，能更客觀且全面的感受電影所傳達的。

　　透過電影這種不同於純文學的藝術視角，來看待許多無法用文字所敘述的情感。電影呈現的是主題，是一個「面」，而文學比較能夠表達出很多細節，是很多個「點」。近年來，國際上開始注意多元性別的觀點，也拍攝了許多有關的電影，連帶的臺灣也拍攝了許多有關男同性戀、女同性戀、甚至是跨性別者有關的電影及電視劇，也引起了一股不小的討論。收看這些作品的人，絕大多數都是所謂的異性戀，對於這種特殊且禁忌的題材，也引起了其內心些許的共鳴，自己是否也曾經站在那禁忌的邊線上，這樣的想法在每個人的心中翻騰著。1948 年美國生物學家金西博士和他的合作者們首次出版的《人類男性的性行為》的調查報告中提到：

> 男性並不代表兩種無關聯的人口，即異性戀和同性戀……不
> 是一切東西都是黑的，也不是一切東西都是白的。自然界很
> 少存在著種種分離的目錄，也就是分類學的基礎。人類透過
> 思考發明了各種目錄，並設法把各種事實填入各種被分離的
> 框框內。充滿生氣的世界中的每一個和各個方面中的每一個
> 都是連續的統一體。如果我們了解人類性行為越多，則我們
> 對性現實的了解也就越完善。（Baird，2003：37）

在 1973 年，美國精神病協會從它的診斷學和統計學手冊中刪除了診斷同性戀者一章，就是這一筆，使幾百萬的男女成為健康人。與

此同時，世界衛生組織已根據要求，把同性戀從患病表上刪除掉，表示同性戀絕對不是身體方面或精神病的標誌，而是人類廣泛的許多行為中的一種。Carolyn Heilbrun 說：

> 陰陽同體（Androgyny）是要將個體從所謂「適切」的圈限中解放出來。它暗示個體可以擁有一套全方位的經驗，身為女性者不妨積極悍勇，身為男性者可以解意溫柔；它同時暗指一輪光譜，在其上人可以自由選擇自身的位置而毋庸顧慮社會成見或社會習尚。（吳嘉麗等，1999：53）

每個人其實都擁有雙性特質，只是外在環境的影響，所導致個體開始隱瞞或者拒絕某些特質。不過，隨著時代的轉變，跨性別已經不是什麼極為特殊的存在，京劇、歌仔戲、黃梅調及野臺戲常常有風靡大街小巷的男扮女、女扮男的跨性別主角；近年來，紅頂藝人、Drama Queen 和綜藝節目的扮裝秀也激起一股風潮；許多或幽默風趣、或發人省思的跨性別電影、小說，也越來越直接地點出性別多元的觀點，漸漸開闊了我們的性別視野。如英國倫敦南岸大學社會學教授 Weeks 所說：

> 與過去不同的是，過去被迫保持緘默者，今日開始出聲了。因為性取向而被邊緣化的人們，開始在世界各地高喊人權、平等和正義，他們也依據當地不同的情況，挺身對抗各種不

同形式的偏見、歧視、恐同症及壓制。在富裕的國家中，總
的來說，一些接納的聲音自 1960 年代起漸漸出現，不過還
未完全接納，在世界的各個角落，仍然有許多男同性戀、女
同性戀及跨性別者，因為自己的性取向而慘遭攻擊甚至謀
殺。（Baird，2003：27）

由此可見，歷史正緩緩在進展在變革；而在臺灣，也存在著性別越
界的現象，或許不大明顯，但是卻有越來越蓬勃的趨勢，如 2009
年同志大遊行以及市面上販售著各種同志刊物。在當代的我們，並
不能很客觀的評價，也無法完全蓋棺論定的說是好是壞，這些電
影、這些面，可以看出臺灣是接納且融合許多民族文化，但同時又
保留了自我色彩的國家：

　　文學反映人生浮沉、批判社會現狀。透過現代影視科技
的「翻譯」，有些文學作品更化為活動畫面，躍於銀幕之上。
　　英國維多利亞時代（1832-1901），功利思想瀰漫整個英
國社會，貧富差距擴大、社會浮動不安。從 1840 年代開始，
貧窮和社會問題逐漸成為政治討論的核心關鍵。在文學發展
上，狄更斯（Charles Dickens）（1812-70）和蕭伯納（George
Bernard Shaw）（1856-1950）兩人，一從小說，一從戲劇，介
入時代脈動，針砭社會窠臼，也遺留後世諸多扣人心絃的文

學作品，開創寫實批判文學路線的新頁。狄更斯的《孤雛淚》、
《塊肉餘生記》、《聖誕禮讚》及蕭伯納的《窈窕淑女》原本
就是膾炙人口的作品，在經過各種媒體，尤其是電影改編演
出後，更促使現代大眾進入十九世紀英國的「感覺結構」，了
解文學與電影對社會現狀的批判作用。（唐維敏，1998：104）

電影所呈現的主題，通常是每個人都有所感，並且藉由某種社會議
題去反射，所呈現的效果更好。某種程度上，電影的內容與社會議
題是密不可分的，而如何將電影與各個社會層面作連結，必須藉由
理論建構才能清楚分明的表達。在周慶華《語文研究法》一書中，
對於「理論建構撰寫體例」提出以下說明：

理論建構，講究創新。大致上從概念的設定開始，經由命題
的建立到命題的演繹及其相關條件的配置等程式而完成一
套具體系且有創意的論說。（周慶華，2004a：329）

在語文研究的這些形式學科領域以及技巧和風格等類型規模，於整
體研究中又可以有理論建構和實證探索等兩種主要形態。前者（指
理論建構），著重在演繹推理；後者（指實證探索），著重在歸納分
析，合而成就了語文研究「在世存有」的動態及其靜態成果的樣相。
（周慶華，2004a：4）為了顯示本研究能討論和不便討論的，將本
研究的理論建構圖列出：

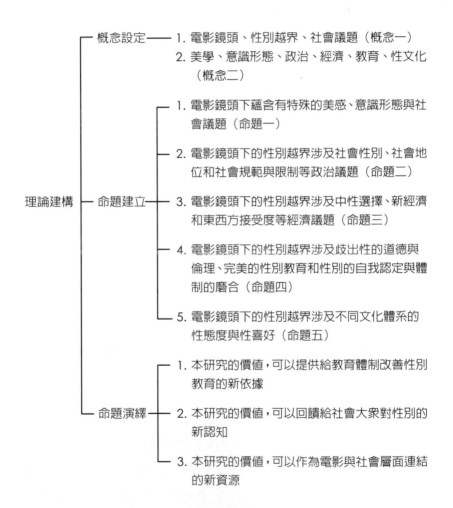

圖 1-2-1　本研究的理論建構示意圖

　　研究目的，通常可分為研究本身的目的與研究者的目的。本研究本身的目的旨在依據此理論建構原則，依照電影本身的概念設定開始，建構出一套新的性別越界觀念，透過美學、哲學、政治學、經濟學、教育學與三大文化系統等方法論，分別針對這些性別越界的電影分析相關的元素，如時空背景可以推敲出政治、經濟、教育……等，在性別關係的演變下，會有怎麼樣的一個影響。如電影劇情與臺詞等，可以利用哲學與美學方法，得到怎麼樣不同於異性戀的愛情美感或者不同的情感傳遞；利用三大文化系統去分析這些性別越界的電影，可以得知不同文化系統下對於性的差異，然後將所得的結果用來解釋社會上各種層面所發生的議題，如近期新聞所報的軍人在軍營公然口交嬉戲的新聞、變性人林國華、同性戀婚姻效力或性別越界所引起的新名詞如花美男、cc 等，進而在社會各種層面（政治、經濟、教育……等）上運用研究成果。這是以往學者所未開發到的領域，也期盼這套新的理論能夠回饋給社會大眾及相關的教育體系。

　　至於研究者的目的，可分為三個層面：個別、社會與體制。在個別的層面，能夠幫助在多元性別的世代中，對自我性感到迷惘或認知障礙的個人；而在社會的層面，不論是觀賞者、評論者、教學者或學習者，在觀賞電影的同時，可以利用此理論架構分析，在電影主體（面）之下的各個問題（點），其實都能夠反射現實生活

中的各種社會議題，進而促使社會進步與和諧；而在體制的層面，可以提供體制下的教育一種新資源，以為因應多元性別觀及性別越界等問題，從而改善現今的性別教育。

二、研究方法

　　二十世紀被稱為「批評理論的世紀」。（朱剛，2006：P30）二十世紀也是各種人文科學空前繁榮的世紀。由於人文研究愈加活躍，新的人文學科層出不窮，並加深學科所探討的深度，增加了各種學科所牽涉的領域，各種不同流派、不同學科之間相互作用、影響，得到的學術成就豐碩且多元。利用各種文學理論與研究方法，已成為現今研究的一個趨勢。而不同的文學理論與研究方法，可以從不同的角度去探究。

　　因此，在基於「二度」的後設反省和普遍推廣的前提下，「重整」或「對諍」這個還凌亂存在著的領域，也就有它的學術更新或調適的促進上的意義。（周慶華，2004a：1）由此可知，好的研究必須建構新的理論之外，還需要透過某些方法論，方可完整的得知其中所蘊含的深義。本研究重點為透過「電影」在鏡頭下呈現「性別越界」的現象及其「社會議題」的討論。

　　為達研究本身與研究者的目的，針對不同章節論述的不同，分別用了美學、哲學、政治學、經濟學、教育學、文化學、現象主義等方法來探討。而關於各研究方法，則敘述如下：

（一）美學方法

　　美學，或稱感覺學。是以對美的本質及其意義的研究為主題的學科。它原作為一門獨立學科，但是同時被文學所包裹，也能附屬在哲學之下。美學主要研究審美，就是心理學的分支學科。而美的對象，就是自然美、藝術美、社會美等等，無論是主觀還是客觀的研究，都是經過人的感性、理性作用後的結果。

> 一個作家是把他的美感隱寓於喜怒哀樂的意象中，用語言或其他記號來表達；而欣賞者就相反，從那記號用心還原那喜怒哀樂的意象，也就在那還原的意象中體味或享受那美感……文學的極致價值雖然關係於美的經驗、美的感情，但那感情的品質又跟所經驗的材料息息相關。那經驗的材料，我們已經把它安排作繼起的意象；而繼起的意象必待外射為語言（說在口裡或寫在紙上），然後始成為欣賞的對象和批評的對象。（王夢鷗，1976：249-251）

不同的藝術品（文學作品）會產生不同的美感，不僅形式上不同於
自然美，而且不屬於純淨的、積極的快感，（它是）在快感中混雜
了或哀憐恐懼、或滑稽突梯、或荒誕怪異、或曖昧朦朧成分。（周
慶華，2003：53）由上述可知，美感成分（價值）存在於語文中。
而本研究在此基礎下，分析各影片，因此要提取語文的美感成分（價
值）。就審美取向的方法論類型而言，就是將相關的語文從某些特
定的形式結構來進行論斷。（周慶華，2004a：133）而本研究採用
到後現代為止被歸結出來的七種美感類型，來作為電影所呈現的美
感的標準。

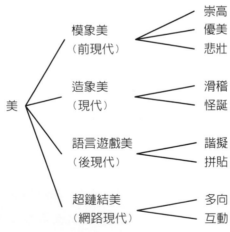

圖 1-2-2　美感類型概念圖

（資料來源：周慶華，2004a：138）

　　此外，也採用部分接受美學中的「接受與效應研究」方法。以姚斯為代表的接受研究在總體上是要打破長期以來統治西方的文本中心論的封閉圓圈，建立一種以讀者為中心的「接受與影響美學」。它首先從讀者的歷史開始突破，姚斯認為，迄今為止的文學研究一直把文學事實侷限在文學創作與作品表現的封閉圈子裡，使文學喪失了一個極其重要的維面——接受：

> 在以往的文學史家和理論家們來看，作家作品是整個文學進程的核心，而讀者被置於無足輕重的地位，實際上，在作者——作品——讀者的三角關係中，讀者絕不僅僅是被動的部分，或者僅僅作為一種反應；相反它本身就是歷史的一個能動的構成。（金元浦，2000：20）

電影作為文學其中的一環，如果沒有觀眾（無論作為何種角色）的積極參與是不可能的，因為電影並不算是傳統文學那一成不變的客觀認識對象，而是會隨著時代改變其歷史地位與藝術價值的客觀存在。於是利用此一特性，本研究也能依照網路廣大的觀眾（無論作為何種角色）所提供的意見，而歸結出除了上述美感類型之外的新視野與審美經驗。也運用接受美學來分析影片中所呈現的性別越界現象，給觀眾（讀者）的衝擊及想法，並可以更完善的來闡釋跨性別美感的成因：

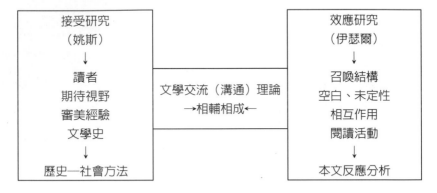

圖 1-2-3 接受美學概念圖

（資料來源：金元浦，2000：78）

（二）哲學方法

　　哲學所帶給人的是一個抽象的世界；這個抽象的世界從具體的世界「抽離」出來，然後又可以回到具體的世界去發揮「改造」或「新創」的功用。而它在牽引人進入它的國度時，似乎凡俗的事物都靜止了，只剩下思緒在無盡的馳騁：哲學家在哲學的國度裡思考人生世事，一有心得就會回過去改變人生或創新事物。如「康德於1804 年去世，留下兩句墓誌銘：『在我頭上的是眾星的天空，在我心中的是道德的法則。』這兩樣事物，他曾於書中寫道：『愈是恆久堅定地認真加以反省，心中愈是充滿全新而滿溢的讚嘆和敬

畏』。」（Feam，2003：152）哲學這種優異的理智活動或瘋狂的事業，在「無不有哲學」或「無不需要哲學」的情況下，它就像空氣一樣無聲無息卻緊緊牽制著我們呼吸的律動。雖然哲學像空氣一樣無時無地不存在著，但空氣所牽制人呼吸的律動卻會因為空氣有「清新」和「混濁」的差別而影響到該律動的韻味。（周慶華，2007a：4-6）

　　電影的拍攝手法很多，隨著鏡頭角度的改變，映入觀賞著眼簾的感受也不盡相同，在傳達大主題時其背後的情感往往是細膩的；而隨著我們運用哲學的角度審視電影鏡頭，可以從中提煉出文學的精粹。而這在本研究中，也運用哲學的視野及美學的角度去論述「性別越界」所擁有的美感及其背後的特定意識形態與社會議題的焦點分延。

（三）政治學方法

　　在臺灣，政治是個敏感的話題，而政治卻是對每個人息息相關的學問。無論是大到國家的社會福利制度及自身的權利與義務，或小至每天新聞所報導的政治人物輪替，這些其實都概括在政治裡。因此，我們可以不了解政治，但是必須要知道政治，它是促進社會進步的一門學問：

> （亞當斯說）我必須研究政治與戰爭，那我的兒子才可能不
> 受拘束的去研究數學與哲學……也因為如此給了他們的子
> 孫學習繪畫、詩詞、音樂和建築的權利……（Ranney，1993：
> 70）

政治科學（political science）通常定義為對政治與政府制度，以及
政治與政府運作過程所作的系統性研究：

> （約翰生說）人類心胸可以容納的空間實在不大，特別是當
> 政者及法律可能左右或者解決的部分。（Ranney，1993：69）

電影主要透過故事來描述一個劇情，而表達某種主題給觀眾，而這
個故事可能是事實或者虛構。而無論是現實或虛構，大部分的電影
背景都是選擇某個時代背景來作場景，而當電影劇情結合了時代背
景表現出來的往往是衝突或融入，這樣的反差和表現才讓人可以激
盪出特別的感受，而主題往往也才容易被彰顯出來。在討論「性別
越界」的這些電影時，其時空背景都不盡相同，也表現出在不同時
代的酷兒的感受。利用政治學的觀點去看，可以看出時代演進的過
程，以及當時社會對於跨性別的表現：接受或拒絕。而本研究將視
野主要放在性別地位的變遷，社會性別平等的演進、社會所給的規
範與限制等。

（四）經濟學方法

　　每個人天天都在接觸經濟、都在消費、都在衡量、都在選擇，但是每個人卻不一定了解經濟學。自由經濟社會中，經濟行為幾乎天天都在發生，當你今天出門上班，而不是選擇出去玩或者其他計畫，那麼你其實已經運用了所謂機會成本的衡量。而當你今天出門上班購買的咖啡，你拿出六十元來付四十五元的咖啡，那麼你已經從事了實質的經濟行為（消費行為）；而當你出國遊玩，你會購買旅遊險，或者另外購買些平安險等，你便從事了風險規避、保險行為。當你從荷包中，掏出了金錢來消費電影行為時，你對電影內容想必是充滿了期待，並帶有對電影內容某種程度的幻想。而為何選擇觀看有關性別越界相關的電影，這也是我迫切要了解的。性，總是不知不覺的吸引著人們去觀看。而性有話題性、爭議性以及消費性等，但純文學的研究通常不會包含經濟學的角度；而身為有經濟學背景的研究者，當然也不能忽略了這跟每個人都息息相關的學問方法：

　　　　經濟學是一門社會科學，是用來研究分析人類的經濟行為，經濟學係討論在資源有限（或稀少）或豐富（或無限）的情況下，人們如何去作選擇，使得人們現在與未來的各種慾望

得到最大的滿足或規畫，並且使得資源獲得最有效的分配。個體經濟學係以家戶（消費者及資源擁有者）、個別廠商與政府單位的行為及市場結構作為分析的對象。主要討論個別的家戶、個別的廠商及政府的經濟行為，及不同市場結構下的廠商、家戶的行為與經濟績效。市場的結構不同，家戶與廠商的行為必將不同，而經濟績效亦不會相同。此外，個體經濟學，亦討論一般均衡與經濟福利及外部性、資訊不對稱等行為。（陳正倉等，2008）

至於本研究則將採個體經濟學的角度來看，這些因性別越界而造成的經濟行為對社會大眾可能造成的影響及幫助；也能從解釋因性別越界現象而崛起的消費行為等，來解釋社會上所發生的經濟議題。本研究也將討論因性別越界而造成的多元性別觀所形成的新經濟行為，如中性選擇與新經濟；而東西方不同的世界觀，又是如何的看待這樣的經濟行為。

（五）教育學方法

教育學一詞，在英文為 Pedagogics，其語原由希臘文 Paidagogia 轉借而來。其語源可釋為導護兒童之學。質言之，教育學含有「教人者應有之知識」的意思。教育哲學乃研究教育本質

之學；教育學則係研究教育現象之學。教育哲學的發生，由
於教育與哲學二者關係的確認；其目的在於探究教育所根據
之哲學的根本原則，並批判此等根本原則在教育理論和實施
上所發生的影響。教育學係根據基本原則而制定的關於實施
的原理。教育哲學為教育學所根據的基本原則的探討與批
判。教育學所研究的僅限於教育歷程的本身，教育哲學則研
究影響教育歷程的社會歷程和人生歷程。（雷國鼎，1993：序）

電影與教育到底有何種關係，其實沒有一個所謂的正確答案，電影作
為教育的題材，已是常態且更容易直接震撼到觀看者，也是另類多媒
體教材的選擇之一。而本研究藉由電影鏡頭下所傳達出「性別越界」
的現象，來解釋現今社會多元性別教育的現象，但傳統的性別教育
理論與性別二元體系，已不能夠負載新的性別觀念，在此希望透過
教育哲學的論點，能夠延伸出一種能夠因應新時勢的性別教育。

　　建構主義源自於教育學，作為學習理論是為改進教學而提出的
理論，主要的目的在於了解發展過程中的各式活動如何引發孩童的
自主學習，以及學習的過程中教師當如何適當地扮演支持者的角
色。建構主義取向在過去並未獲得適當的評價，這是因為大家普遍
認為遊戲的過程似乎是無目的性的，並且在孩童的學習過程中不具
有重要性。但是讓皮亞傑對這種傳統看法提出異議：他認為，遊戲

在孩童的認知發展過程中，是一個重要且必需的部分。為了顯示觀點的可信，皮亞傑並以實證研究的結果來支持自己的理論。建構主義是由認知主義發展而來的哲學理念，在此基礎之上的學習理論與以往的行為主義的理論模式有很大的差別，它採用非客觀主義的哲學立場。建構主義認為，世界是客觀存在的，但是對於世界的理解和賦予的意義都是每個人自己決定的。我們是以自己的經驗為基礎來構建現實，或者至少說是在解釋現實。我們的個人世界總是用我們自己的頭腦創建的。由於我們的經驗以及對經驗的信念不同，於是我們對外界世界的理解也是各不相同的，所以建構主義更關心如何以原有的經驗、心理結構和信念為基礎來構建知識。(維基百科，2011a)

　　本研究將透過教育學方法中的建構主義，以及當今流行的思潮且可以遍及許多領域具衝撞力的解構主義(維基百科，2011b)，來分析現今社會現象對兩性教育的影響，是以舊社會如何建構出兩性差別的性別教育，造成目前兩性性別認知部分錯誤的現象，並解構舊社會所建構的兩性教育，建構新的兩性性別教育來適應新社會的轉變。視野主要放在過往的道德與新世代的倫理針對跨性別者所延伸的歧出性道德倫理；並設法在現今的社會處境下，補足過去以性別二元體系為主流的性別教育。此外，也提供對個人的幫助，在性向迷惘的情況下自我認定，以及跨性別的群體該如何與體制磨合。

　　向來教師的基本任務被認為是「傳道、授業、解惑」，但我們都知道目前在教育崗位上的多數教師們都是在父權體制下成長、受教育的，師資養成過程中也缺乏關於「兩性平等」的課程，那麼一位帶著傳統性別刻板印象及父權式思考與行為習慣的教師，要如何執行非自己本身信念與行為傾向的新教學方案、新師生的互動方式等，都是本研究的目標。

（六）文化學方法

　　文化指的是任何一群人（包括一個社會）共同持有並且是形成該一群人每個成員的經驗，及指導其行為的各種信仰、價值和表達符號（包括藝術和文學）。次團體的信仰常常就被稱為「次文化」。（Smelser，1992：29）文化是一種獨特的人類特質，其他生物並不具有文化，多數動物的行為接受本能影響，或源自生命過程中的學習。文化與人類的關係是相互的，雖然人類創造了文化，但人們也藉由文化而創造了「人類」。（Goodman，2000：30）另外，文化彼此間的不同，小自地方國家、大至中西世界，都可以看到；而這種差異性只能說是文化特色的價值所在，而沒有優劣的分別。有人更對文化提出「致力保持價值中立」一詞：

> 研究文化不只侷限於文藝，而應當把文化視作遍及社會生活
> 各方面與所有層次。在當前的學術研究裡，文化優越性和文
> 化低劣性這類想法幾乎不佔一席之地。（Smith，2004：4～5）

文化是一個歷史性的生活團體（也就是它的成員在時間中共同成長
發展的團體）表現它的創造力的歷程和結果的整體，當中包含了終
極信仰、觀念系統、規範系統、表現系統和行動系統等。

　　這五個次系統的內涵分別如下：終極信仰是指一個歷史性的生
活團體的成員，由於對人生和世界的究竟意義的終極關懷，而將自
己的生命所投向的最後根基，如基督教的終極信仰是投向一個有位
格的創造主；觀念系統是指一個歷史性的生活團體的成員，認識自
己和世界的方式，並由此產生一套認知體系和一套延續並發展他的
認知體系的方法，如神話、傳說以及各種知識和哲學思想；規範系
統是指一個歷史性的生活團體的成員，依據他的終極信仰和自己對
自身及對世界的了解（就是觀念系統）而制定的一套行為規範，並
依據這些規範產生一套行為模式，如倫理、道德等等；表現系統是
指用一種感性的方式來表現該團體的終極信仰、觀念系統和規範系
統等，因而產生了各種文學和藝術作品；行動系統是指一個歷史性
的生活團體的成員，對於自然和人群所採取的開發和管理的全套辦
法，如自然技術和管理技術等。（沈清松，1986：24～29）

　　電影因文化系統的差異，不僅會在拍攝手法、鏡頭掌握方面有所不同，也會在情感的呈現與大主題的營造方面有所不同。透過現存世界的三大文化系統「創造觀型文化」、「氣化觀型文化」和「緣起觀型文化」（詳見第七章第一節及其五個次系統進行比較，本研究將重點放在三大文化系統下的性態度與性喜好的差異。）性攸關的課題很多，且性是有趣的。從性態度與性喜好去看，可以窺知那些跨性別者如同性戀、異性戀、雙性戀等之間的差異，討論這些性行為因文化的差異如何不同。而這些性態度與文化的不同又引起世界哪些層面的影響。也從文化系統去看，過去到現在的性別越界現象，因不同文化的差異所導致社會如何轉變。以性別多元化的歷史和跨文化因素，並引入近代的論辯，來呈現認清及尊重性別多樣化的艱苦奮鬥歷程，有其必要性，畢竟性為人性中不可或缺的一部分。

（七）現象主義方法

　　現象主義的現象觀，是指人所能經驗的對象。（趙雅博，1990：311）在本研究中是運用它來探討我所能經驗的相關的研究成果，予以整理、分析和批判，以導出我所要論述的新取向。它依文脈部署於第二章，但就理路上是先有我的見解在前，而後才知所檢討相關研究成果的問題和不足，所以在陳列方法時才將它殿後處理。

第三節　研究範圍及其限制

一、研究範圍

　　在民風保守的時代，金馬影展曾是國內影迷難得一窺同志電影的聖地。隨著跨性別時代的來臨，同志電影的能見度與產量越來越多，甚至一度成為臺灣顯學，這從李安所導演的《斷背山》奪得西方世界的七十幾獎座來看便可得知。同性戀或者其他性別戀者，已經不再被視為禁忌，而是某種風潮的趨勢；電影劇本可以常見越來越多中性角色（社會性別），或者以同志角色來呈現喜劇。而在 2009 年的金馬影展，影展片單中更是新增了性別越界的項目，還有多達十三部同志電影。這些走在前端的電影，不約而同從情慾撞擊更大的社群與議題，內容的豐厚度，暗示了同志電影另個紀元的開始。（2009 臺北金馬影展，2009）

　　本研究範圍取自 2009 年、2010 年金馬影展，「性別越界」項目下的九部同志影片：《派翠克，一歲半》、《決戰時裝東柏林》、《大開色戒》、《性福農莊》、《母獅的牢籠》、《性福拉緊報》、《衣櫃裡的

政客》、《不要告別》、《無聲風鈴》；及其他跟性別越界有關的電影六部：《羅馬慾樂園》《慾望城市 2》、《斷背山》、《刺青》、《盛夏光年》、《愛在暹邏》，來探討電影鏡頭裡性別越界的呈現，反映社會正往多元性別制度偏移，並與社會各個層面所發生的議題作結合。

根據理論建構原則，經由概念一電影鏡頭、性別越界、社會議題和概念二美學、意識形態、政治、經濟、教育、性文化為出發點，分別討論電影鏡頭下所蘊含特殊的美感、意識形態和社會議題（命題一）、電影鏡頭下的性別越界涉及社會性別、社會地位和社會規範與限制等政治議題（命題二）、電影鏡頭下的性別越界涉及中性選擇、新經濟和東西方接受度等經濟議題（命題三）、電影鏡頭下的性別越界涉及歧出性的道德與倫理、完美的性別教育和性別的自我認定與體制的磨合（命題四）和電影鏡頭下的性別越界涉及不同文化體系的性態度與性喜好（命題五），並演繹本研究的價值為可以提供給教育體制改善性別教育的新依據、回饋給社會大眾對性別的新認知和作為電影與社會層面連結的新資源。

依照此理論建構，上述這些可以歸入本研究的重點，進而交代限制。研究重點主要放在電影鏡頭、性別越界和社會議題三個概念下。此三個概念間的關係並非彼此對等，而是處於一種「包含於」的關係。如下圖所示：

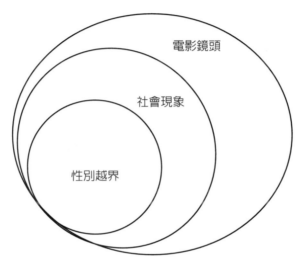

圖 1-3-1　概念關係圖

　　電影鏡頭下所包含的很多，原則上可以從不同的角度，去得到不同的研究成果；而本研究主要研究電影鏡頭下所呈現的性別越界現象，利用美學、哲學、政治學、經濟學、教育學、文化學等去得出跟現實社會議題的關係。

二、研究限制

關於電影鏡頭下包含其他可能影響性別越界現象的層面，在本研究中並不會多作論述，如人文、歷史……等。而在研究電影鏡頭下的性別越界與其社會議題時，會有所牽涉女性主義、社會學方法、酷兒理論、同性戀文本分析……等，但也不會深入討論。

當中雖然特別會應用到女性主義的幾種類型及性別研究中的酷兒理論，但都不是重點所在。我們知道，女性主義理論的目的在於了解不平等的本質以及著重在性別政治、權力關係與性意識（scxuality）之上。而女同志身兼兩種身分：女性及同性戀二者，更常用激進女性主義（radical feminism），認為父權是造成社會最嚴重問題的根本原因。西方國家的女性可能會覺得性別壓迫是她們所面對的壓迫根源，但是在世界其他地方的女性卻發現她們受到的壓迫是來自於種族或經濟地位，而不是她們的女性地位。有些激進女性主義者提倡分離主義（separatist feminism），也就是將社會與文化中的男性與女性完全隔離開來，但也有些人質疑的不只是男女之間的關係，更質疑「男人」與「女人」的意義。有些人提出論點

認為性別角色、性別認同與性傾向本身就是社會建構（父權規範，heteronormativity）。對這些女性主義者來說，女性主義是達成人類解放的根本手段（意即解放女人也解放男人，以及從其他的社會問題一起解放）。

　　酷兒理論是一種 1980 年代初在美國形成的文化理論。它批判性地研究生理的性別決定系統、社會的性別角色和性傾向。酷兒理論認為性別認同和性傾向不是「天然」的，而是透過社會和文化過程形成的。酷兒理論使用解構主義、後結構主義、話語分析和性別研究等手段來分析和解構性別認同、權力形式和常規。福柯、巴特勒、賽菊寇和華納等是酷兒理論的重要理論家和先驅。而把酷兒理論應用到各種學科的研究，則被稱為酷兒研究：

> 同性戀文本分析的主要特點有二：一是建構主義，旨在說明
> 性別傾向是後天形成，性別特徵是社會建構的產物；二是建
> 構主義，就是從異性戀文學經驗裡讀出同性意蘊。必須注意
> 的是不要把這種閱讀策略簡單化，同性戀文本閱讀不全是只
> 改變文本屬性而已。（朱剛，2009：526）

新一代的酷兒理論不僅解構性，而且還分析文化的各個方面，但是在這個過程中總是聯繫到性別和性別角色，尤其是批評其中的壓迫成分。在這個過程中酷兒這個概念不斷被重新定義來擴展它的含

義，擴大它包含的人群。但是正是由於這個概念定義的不清晰性和任意性，它也受到各種不同團體的批評。

上述這些雖然也間接關聯到性別越界的議題，並有使用某些概念於研究中，但由於主題設定的關係，不在本研究的範圍內，而為本研究的限制所在。

第二章　文獻探討

第一節　性別二元體系

　　在討論性別議題前，必須明確定義「性別」，才能開始著手進行各種研究。生理學意義之下的定義為男性、女性、雌性、雄性或其他可能的性別。詳細的說，就是將生物中絕大部分的物種可以劃分成兩個或兩個以上的種類，稱為性別。而這些性別大抵可分為雄性與雌性。這些不同性別的個體會互相補足並結合彼此的基因，進而繁衍後代，這個過程稱為「繁殖」。而在人類學上，通稱為性行為。通常雌性被界定為生產較大配子的那一方（gamete，生殖細胞）。因此，性別的種類是依據個體在其生命週期某段時間中能夠執行的生殖功能來決定。而區分人類男性及女性的分別，大致上可從第一及第二性徵去區別。而在社會學意義之下的定義，則為由社會文化形塑的男性及女性行為特質。以下為例句：「在多元化的社會裡，對於性別應該尊重多樣不同的表徵。」淺

白的談社會性別（gender），意即一個人或個性中所帶有的陽剛氣質、陰柔氣質以及中性氣質。社會性別又可稱為性別氣質。一個人的總體性別是由許多因數所組成的，例如外表、言語、行為、文字等各分面。總體性別很不容易作界定，不過社會通常傾向假設二元劃分。性別意涵會不斷的轉換並重新調整，如同粉紅色在1900年初期被認為是陽剛的顏色，但今日卻成為陰柔女性的顏色，而藍色則剛好相反。（維基百科，2011c）社會性別往往受個人及所處環境所給的性別期待所影響，這些期待會從個人的行為或環境中的群體行為中反映出來。譬如某社區的眾人會對具有陰柔氣質的男性予以鄙視或者漠視，人們期待這樣的行為可以改變這位男性。

表 2-1-1　男性與女性在不同定義層面下的差異表

定義的層面	男性	女性
生理（生物學）	第一性徵（內、外生殖器構造）與第二性徵	
心理（社會學）	指定性別與養育性別、性別認同、性別角色、性取向	

表 2-1-2　男性與女性在生理第一與第二性徵異同表

生理（生物學）	男性	女性
第一性徵		
通常的性染色體	XY 染色體	XX 染色體
通常的生殖線	睪丸	卵巢
通常的外生殖器構造	陰莖、陰囊、包皮、尿道口	陰蒂頭、陰唇、陰戶、陰蒂包皮、尿道口
通常的內生殖器構造	海綿體、尿道、前列腺、儲精囊、睪丸	陰蒂、陰道、子宮、輸卵管、卵巢
第二性徵		
通常的外部象徵	較多臉部與身體之體毛，三角形身材，身高較高，體脂肪較少	乳房、月經、「8」字形身材，身高較矮，體脂肪較多
通常兩性都有	陰毛、腋毛	

表 2-1-3　男性與女性在心理社會性別的差異表

心理（社會學）	男性	女性
通常的指定性別	「這是個男孩。」	「這是個女孩。」
通常的養育性別	「你是個男孩。」	「你是個女孩。」
通常的性別認同	「我是個男孩／男人。」	「我是個女孩／女人。」
通常的性別角色	「陽剛」的社會行為	「陰柔」的社會行為
通常的性傾向	愛戀女性	愛戀男性

　　如表 2-1-1、表 2-1-2、表 2-1-3 所示，無論是從生物學或者社
會學的角度切入，都可以看到蒂固根深的二元理論架構。二元理論
架構並非不好，而我也並非想解構二元理論架構，而是牽涉到「人」
這個複雜的生物時，二元理論架構並不甚適用。就如同我們無法把
人單純的分成男人及女人，那麼天生的「雌雄同體」又該如何分
類？那麼後天所造成的變性者又該如何分類？那麼男性的身體卻
有著女性的靈魂，又該如何分類？性別是組成人最基本的架構，
從此去論述，可以衍生討論各種不同領域、各種人類活動連帶所
造成的影響。假如我們以二元理論架構為基礎去看，我們勢必要
增加第三元的視野，才能更加完善此理論架構，或者就此建立一
個多元性視野的理論架構。研究「電影與性別越界」課題，必須
參考各門各家的論著，其中就可見性別二元論、三元論與多元論
彼此攻伐，這些論點我都必須參閱，並加以去蕪存菁後，整合並
定義本研究對性別的定義，且深入論述「電影與性別越界」的現
象與影響。

　　二元理論架構中的主角男性、女性以及異軍突起的跨性別，其
背後所支撐的各種主義。例如沙文主義，原指極端的、不合理的，
過分的愛國主義，因此也是一種民族主義；如今的含義也囊括其他
領域，主要指盲目熱愛自己所處的團體，並經常對其他團體懷有惡
意與仇恨。而「沙文主義」這個名詞首先出現在法國的一部戲劇《三

色帽徽》中，以諷刺的口吻描寫沙文的這種情緒。後來這個詞被廣泛應用，如男性沙文主義，是一種認為男性必定優於女性的理念。男性沙文主義者被俗稱為「沙豬」，這是一些人用來嘲諷或表示反對男性沙文主義的用詞。此外，男性沙文主義也包括認為男性優於女性，是因為男性擁有陽具。（維基百科，2011d）

男性，是男子的通稱。男性是指一個雄性人類，與雌性人類，也就是與女性成對比。男性這個名詞是用來表示生物學上的性別劃分，同時也可指文化上的性別角色（在該情況下另有應用「男士」一稱，適用於以男士身分社交的男性人員或女性人員）。男人通常是指一個從男孩過渡到下一個時期的男性，與女人成對比。不過男人有時候也可以用來指稱所有的男性。當男孩長大成熟後，他們就成為所謂的男人。不過有時在口語上也會用來指稱年輕的成年男性。

2000 年美國大選，由小布希對抗高爾，兩名男性的對決，最後由美國民眾選出了新任總統小布希。到了 2008 年，美國總統又換成了主張「Change」的歐巴馬，也是男性；無獨有偶的美國最高法院的九位大法官，其中有七位也是男性。而當歐巴馬上任後，各國的強權領袖紛紛祝賀，日本首相是男性、德國總理是男性，中國國家主席是男性、英國首相是男性、法國總理是男性、俄羅斯總理是男性。中華人民共和國的領袖及迄今的各國民選總統都

是男性。根據一項統計顯示，世界各國政府的內閣官員當中有 93% 都是男性。

無論是在各種結構，男性目前在各個環境還是優於女性，如大部分的財富掌握在男性手上，大部分的機構都是由男性負責營運，大部分的科技也都由男性控制等等。

由此可知，世界還是被男性所主導的，即使是高喊著兩性平等的現在，依然是這樣的現象。即使婦女解放運動批評性別歧視已超過四十個年頭，傳統二元理論架構所呈現的性別配置，依然是堅固的令人難以撼動，其背後的擁護者大多為保守派的政客、基本教義派的教士或者是害怕同性戀者的任何人……他們高聲疾呼「我們應該回歸自然的面貌，也就是兩性明顯區別的狀態」：

> 若干社會運動完全是以推動重建「傳統家庭」、「真女性特質」、「真男性特質」為首要目標；然而這些運動本身就足以證明他們一心想要維護的性別籬笆早就搖搖欲墜了。
> （Connell，2004：18）

這樣的說法令人存疑！人就是因為會思考，所以才能夠優於動物，並且在創造新事物的同時演化。可見性別越界並不是一種病態的行為或疾病，而是社會的一種演變的過程：

維護性別分類的界線也就意味著維持其中的種種關係——
換言之，也就是維持性別區分所造成的不平等與傷害。
（Connell，2004：18）

爾後由於女權運動轟轟烈烈在西方興起，有其特定的背景，因為當時歐洲社會女子的地位十分低下。在十七世紀前，英國的已婚婦女基本談不上有何權利，除非丈夫自願地讓給她權利；當丈夫在世時，她的財產和她的人身完全供丈夫享樂。在某些國家，如果丈夫死後沒有遺囑，女子的財產要給丈夫的親戚，而不給她或她的孩子。如英國基督教會禮儀認為：「女人的意志應服從男子，男子是她的主人。也就是說，女人不能按她自己的意志生活……離開了男人，她既不幹任何事，而且也幹不成任何事。男人怎麼做她就怎麼做，她應把男人當作主人來侍奉，她應畏懼男人，服從和臣屬於男人。」（維基百科，2011e）

女性主義是指一個主要以女性經驗為來源與動機的社會理論與政治運動。在對社會關係進行批判之外，許多女性主義的支持者也著重於性別不平等的分析以及推動婦女的權利、利益與議題。女性主義理論的目的在於了解不平等的本質以及著重在性別政治、權力關係與性意識（sexuality）之上。女性主義政治行動則挑戰諸如生育權、墮胎權、教育權、家庭暴力、產假（maternity leave）、薪

資平等、投票權、性騷擾、性別歧視與性暴力等等的議題。女性主義探究的主題則包括歧視、刻板印象、物化（尤其是關於性的物化）、身體、家務分配、壓迫與父權。女性主義的觀念基礎是認為，現時的社會建立於一個男性被給予了比女性更多特權的父權體系之上。現代女性主義理論主要、但並非完全地出自於西方的中產階級學術界。女性主義的興起，沙文主義徹徹底底的被打壓下去，各種的女性主義顯學如雨後春筍般崛起，連帶的衍生出了所謂的性別研究，也就是所謂的跨性別文化，其中最為著名的就為酷兒理論。

　　研究酷兒理論的學者，最著名的是法國的哲學家福柯，對現代諸如「同性戀」、「異性戀」或「雙性戀」的性別定義進行反駁，認為他們不是任何存在客體，而是社會結構，就是所謂的社會建構主義，這個觀點被稱為酷兒理論。一個經常爭論的焦點是，在現代社會以前的同性戀和現代社會的同性戀是不同的（現代社會中的同性戀更多由平等觀念所建構，而先前的同性戀則由時代、性別以及社會階層所建構）。批評家爭論說，雖然不同時代的同性戀者有不同的特徵，但是潛藏的現象一直存在，它不是我們現代社會的產物；同時儘管同性戀的表現方式與社會結構緊密相連，但它的特質卻總是穩定的、持久的。（朱剛，2009：526）

　　當人們開始關注，特別是在消極意義上關注性慾望或性行為的時候，性傾向的成因這個問題就自然的被提出。性傾向的成因目前

還沒有定論，一般都認為性傾向可能是在多種因素的綜合作用下形成的，而不是由單一因素決定的。而布萊克摩爾（Susan Blackmore）則認為性傾向及其行為是由基因決定的。一種觀點認為大部分有同性戀基因的人，因為社會壓力而過著「異性戀」的生活，與異性結婚並繁衍後代。按照這種觀點，在進入資訊時代以後，認為同性戀下流低劣的人數會減少，因為人們會解決到更多的同性戀議題並逐漸接受這種現象和群體，進而那些攜帶同性戀基因的人也就不會按照異性戀的生活方式來安排自己的生活，生育的現象在同性戀群體中將會減少。列維（Simon LeVay）關於同性戀男屍下丘腦的研究和布列拉維斯（Marc Breedloves）關於生者的出生順序以及手指長度比例研究，都顯示出生前荷爾蒙對性傾向決定問題上所產生的影響。前者指出男性同性戀者的女性化趨勢；後者則指出同性戀者不論男性還是女性，都有男性化的趨勢。（維基百科，2011d）

　　作為主要文化傳播模式的「模仿」，也可以用來解決與性傾向有關的一些行為。當異性戀或同性戀現象透過電視或其他大眾媒體展示在大眾面前，將會促進對性傾向的深入研究或出現模仿異性戀或同性戀行為的可能趨勢。通常認為同性的性關係在古希臘是很普遍的，但是多佛（K.J. Dover）指出，這樣的關係並沒有取代男女間的婚姻，而是發生在之前或一起，一個成年男子會有一個未成年男子同伴，他會成為「愛者」（erastes），而較年輕的成為「被愛者」

（eromenos）。在這種關係中，被愛者感到渴望被認為是不適宜的，因為他還沒有男子氣概，受到慾望和尊敬的驅使，愛者會無私地奉獻所有被愛者要求的用於繁榮社會的教育。（維基百科，2011d）

　　不過介於中線的同性戀文化或主義，常常遊走或介於男性與女性主義之間，一些男同性戀族群偏好陽剛的男性主義，視自己為純男性，從外表來看與異性戀男性無異，更以展現肢體與健壯的身軀為好。不過，在通常的性偏好中卻是愛戀男性，而某些這樣的男同性戀族群通常也不太喜愛偏女性的男同性戀族群；反過來也相同。有某些男同性戀族群也視女性主義為顯學，他們自認擁有男性的軀體，卻懷抱著女性的靈魂，相同的是他們通常的性偏好是愛戀男性。

> 儘管今日同性戀文化對女性主義多有微詞，但是不可否認，它的崛起首要歸功於後者的普及和深入。女性主義的一個重要論點是反本質論，及反對個人身分由某些固定不變的本質所決定，反對把由千變萬化的社會因素構成的人化約為由某些生來具有的生物因素控制的人。（朱剛，2011：516）

由此可知，同性戀文化與主義是夾雜於男性與女性主義中，而它們彼此的關係更是千絲萬縷。此外，女同性戀族群也有相同的境況，一些女同性戀族群偏好陽剛的男性主義，希望自己可以成為男性，

進行許多外表的改造，如短髮、束胸等行為，讓自己可以更像男性一般。通常的性偏好中當然是愛戀女性，另一群的女同性戀族群幾乎無異於純女性，畢竟他們所愛的女性幾乎從外表看來是純男性取向。所以這樣的女同性戀族群，較難以與正常的異性戀女性界分，因為這樣的愛戀行為可能是暫時的，又或者是會改變的。而也有只純愛戀女性的女同性族群，她們並不喜歡男性的第一性徵又或者第二性徵，或許有其因由，這樣的族群是兩個純女性的相愛。

跨性別通常是用來指稱那些將自己性別角色的部分或全部進行反轉的各種個人、行為與團體。

當我們談論到性別二元體系，傳統所建構的性別角色不外乎為男性與女性，但是當我們今日所要解構舊社會的性別教育體系，那麼就不能免除於談論男同性戀、女同性戀與跨性別文化。跨性別者或跨性別這個字是個集合名詞，它涉及到各種與性別角色部分與全部逆轉有關的個體或團體。當然它本身也包含了男同性戀與女同性戀，但是其要點更是在分析除了男同性戀與女同性戀之外的跨性別者。換個角度來看，是指那些無法對自己性別角色產生認同的人，他不覺得自己是異性戀，卻也覺得自己不是同性戀者，就這樣漂流浮沉找不到自己性別定位的個人：

　　那些在出生的時候根據其性器官而被指定了某個性別，但是
卻感覺到那個性別是對他們一種錯誤或不完整的描述的
人。（維基百科，2011c）

儘管意義不盡確定，但本研究所指的跨別者及文化，指的是無法對
自己的性別認同的個體，但卻又認為自己為同性戀或者異性戀者，
其本身可能是基於先天的殘缺或者是後天環境所造成的性別認同
障礙的個體。先天性的跨性別者也許會透過醫療重整來幫助自己建
立一個男性或女性的角色形象，就是變性人。而談到兩個基本的跨
性別「方向」時，通常使用的名稱為：Transman 及 Tranwoman。
Transman 用來指稱從女性跨越成為男性者，Tranwoman 用來指稱
從男性跨越成為女性者。在過去由於不平等的兩性二元體制，總是
認為 Transwoman 的數量要比 Transman 多上許多。然而，實際上
的比例卻接近 1：1。因此可知，性別二元體制下的性別角色體系
正在逐漸的轉變。後天的跨性別者卻無法透過醫療重整來幫助自己
建立一個新的男性或女性的形象，畢竟後天的跨性別者本身已具有
健全的男性或女性的外表。因此，我們必須解構舊社會所建立的性
別二元體系，建構出新的符合世界社會轉變的性別多元體系，來幫
助那些男女同性戀及跨性別者，去了解自己以及認同自我的新性別
角色。此外，跨性別的相反詞是 Cisgender，形容能夠接受己身性

別的人。醫學界會使用性別焦慮症（Gender dysphoria）與「性別認同障礙」（Gender identity disorder）這些名詞來將這些傾向解釋成是一種心理狀況以及對社會的心理反應：

> 10 月 29 日亞洲最大的同志大遊行才在臺北街頭上陣，超過五萬人高喊「彩虹征戰，歧視滾蛋」。然就在隔日，又一名玫瑰少年隕落了，因為生命不可承受之重，讓他從七樓一躍而下。那沉重到令他無法負荷的是──「娘娘腔」。「娘娘腔」，許多人輕易脫口而出的三個字，殺了人，有人看見嗎？校方說沒有。真的沒有嗎？在下課的嬉笑打鬧之間；交換在同學間的曖昧眼神和詭異笑容；課堂上傳遞的小紙條；課桌椅上的塗鴉；從男廁傳來的笑鬧回音；從球場傳來的鼓譟噓聲，都在大聲嘲笑……

> 根據報導，才國一的楊姓學生身形瘦小個性內向，平常都跟女生玩，從小學開始就長期遭到同學排擠、嘲笑娘娘腔。基於性別特質、性傾向而衍生的歧視與霸凌，每日都在校園現場活生生上演，受害者內心淌血，躲在角落哭泣，在頂樓徘徊顫抖，有多少人看見？或者如少年的遺書所說「老師看到也沒說些什麼」，人們即使看見了也沒有任何行動？又或者人們只以為需要被輔導、作改變的是受害者？十一年

　　　　前屏東高樹國中的葉永鋕，同樣因為個性陰柔遭到霸凌，他
　　　　為了躲避同學的欺負，只能在上課時間去上廁所，他做了改
　　　　變避開衝突了，結果卻被發現倒臥在血泊中，死因不明。(臺
　　　　灣性別平等教育協會，2011)

孩童總是有著無限上綱的想像力與好奇心，對於自身性別的探討更
是永無止境。有的人窮其一輩子都不了解自己的性別傾向，只能暗
自的躲在衣櫃中自我安慰；有的人想不通就輕易地結束了自己的生
命，把疑問永遠的留在無盡的悔恨中。在國中小甚至到了高中、大
學，我們總是可以聽到校園霸凌的事件層出不窮，追根究柢就是傳
統舊社會的二元性別體系所造成的。過去的父母親，總是覺得男性
與女性有各自的生理形象與社會形象，所以自然而然地也會教育下
一代必須符合這樣的生理與社會形象；出了家庭到了學校，師長也
開始教育著孩子們正統的性別二元體系下男性與女性不同的社會
形象。這樣的過程之下，被犧牲的自然是行為不符合正規二元體系
下性別角色的孩子，校園霸凌自此衍生，因為他們被歸於不合世俗
標準的異類：

　　　　就如同臺灣性別平等教育協會副秘書長羅惠文在〈又一個玫
　　　　瑰少年的殞落〉中所說：「還要多少個玫瑰少年的殞落才能
　　　　讓社會看見性別多元？還要多少血淋淋的事實才能讓社會

承認同志教育應從小教起？」（臺灣性別平等教育協會，
2011）

跨性別包括了許多次分類，比如變性者（Transsexual）、變裝者
（Cross-dresser）、扮裝者（Transvestites）、扮裝國王（Drag kings）
與扮裝皇后（Drag queen）。通常戀異性裝癖者（Transvestic fetishist）
不包含在這裡面，因為在大部分的情況下這並不是一個性別議題
（Gender issue）（不過在實踐上很難作出分野）。這裡需要特別注
意的是，由於不涉及性別的問題，變裝癖（Transvestic fetishist）不
能歸到跨性別這個類別裡。也就是說，跨性別者是認為自己心理性
別和生殖性別不一樣，導致了他／她的變裝；而變裝癖的變裝則不
是基於對自己生殖性別的不認同，而是純粹迷戀該等服飾的功能以
達求滿足自身性慾幻想的目的。許多人就只是單純把自己定義為跨
性別者，儘管他們也可能符合以上所述的其中一個分類。（維基百
科，2011c）在本研究中，多少會討論到變性者、變裝者及扮裝者其
心理層面上的差異又是基於什麼樣的理由會促使異性戀或者同性戀
者產生一個變裝的傾向，這些都列入本研究的參考文獻中作探討。

　　此外，有人認為跨性別者是變性者的同義詞。這種用法的問題
是，它混淆了跨性別者和變性者之間的區別。正如上面提到的，跨
性別者認為自己是不同於男性和女性的另一種性別；而變性者則認

為自己是在「女性身體裡的男性」或「男性身體裡的女性」，進而
希望透過手術「改變性別」。基於這個原因，變性者反對使用跨性
別者來稱呼他們。不管作為同義詞或者作為一個包含變性者在內的
集合詞，他們的理由主要是：第一，跨性別這個詞不能準確的反映
變性者自己的特點，而且使用跨性別這個集合名詞，將會導致變性
者群體的發展歷史、變性者的身分認定和存在狀態邊緣化；第二，
跨性別者認為自己是不同於男性或女性的另一種性別，而變性者則
認為自己是男性或是女性，只是這與他們出生時被賦予的生殖性別
有衝突；第三，跨性別者沒有改變性別一說，而變性者則希望透過
醫療手段「改變性別」。（維基百科，2011c）

　　在 Google 的搜尋引擎中輸入「性別二元」為關鍵詞，會出現
達一百八十七萬筆的資料探討性別二元架構，但其中卻大約有 70%
左右的文獻指出性別二元的圈限及缺陷。在 Google 的搜尋引擎中
輸入「性別多元」為關鍵詞，會出現高達九百五十九萬筆的資料來
介紹新多元性別體系，或者頌揚性別多元體系如何能夠在急速變化
的社會中站穩腳步。2005 年的認識同志手冊中寫到：「一般人提到
性別，通常只會想到兩性，也就是男性與女性，為什麼？因為從小
我們就生長在只看見兩性的社會，而且透過各種制式與非制式教
育，傳達男生必須要有男生的樣子，女生必須要有女生的樣子。從
醫院裏頭小嬰兒的粉藍、粉紅區別，到學校裡男生短髮穿褲子，女

生長髮穿裙子的校規，到長大後男人養家活口與女人相夫教子，形
成所謂的幸福家庭形象，這些都是鼓吹男女有別、各司其職的想
法。一旦有人膽敢跨越了這個界限，小從眼神、辱罵，大到校規、
法條等，社會各層面大大小小的處罰，紛沓而來。」（臺灣性別平
等協會，2011）許欣瑞教授在性別基本課程中提到的多元性別，2012
臺灣女性學會年度研討會「性別—多元文化—教育：行動與改變」，
便可得知多元性別絕非一小股群體在那邊劃地為王，而是社會群體
都有感的發現社會性別角色形象的轉變……在儒家強調三綱五常
從而衍生父權社會體制外，中國傳統文化其實孕育了不平等的性別
二元體制。作家王蘋提到破除性別二元的女性相貌、《女性電子報
第 293 期》的焦點話題也提到了二元性別中的夾縫人生，可以得知
性別二元視時候需要汰舊換新。我們並不需要整盤的解構舊社會的
性別二元體系，但必須加入新的生命在裡頭，解構不適用於新社會
的水準性別體系的部分，創造出新的多元性別體系。

第二節　電影與性別越界

　　傳播媒體或稱「傳媒」、「媒體」或「媒介」，指傳播信息資訊
的載體，就是資訊傳播過程中從傳播者到接受者之間攜帶和傳遞資

訊的一切形式的物質工具；1943 年美國圖書館協會的《戰後公共圖書館的準則》一書中首次使用作為術語，現在已成為各種傳播工具的總稱，如電影、電視、廣播、印刷品（書刊、雜誌、報紙），可以代指新聞媒體或大眾媒體，也可以指用於任何目的傳播任何資訊和數據的工具。（維基百科，2011e）

　　媒體對社會各類群體有著傳播力，更有著教育的影響力；其作用的對象不僅止於兒童，還能夠影響成人的想法思維。這也是為什麼各國政府即使是再民主，也必須控管其國家下的電視新聞媒體，不能讓它成為一隻為所欲為的媒體怪獸，媒體必須要視實際的情況下更新，變更其傳播的內容以及註明所發生的時間等等。不可以誤導、欺騙、隱瞞或誇大、貶低、扭曲事實，而使社會有負面效應，或因此對某些群體和個體有不符合事實的偏見、誤解。但是反過來，倘若不隱瞞對社會有負面現象，卻也不可以。由此可知，傳播媒體的影響力。在這個資訊爆炸的時代，社會大眾要接受到傳播媒體的消息，極其簡單與方便，只要打開電視頻道或者打開手機接收廣播，立刻能夠得知生活周遭所發生的大小事，即使是在社會的另一頭。

　　電影與電視，為最有影響力以及傳播力的媒體工具，同時也是一種文化。電視是一種科技技術，利用衛星訊號或者電線網絡將連續的動態圖像和聲音轉換為電子訊號，並透過各種管道傳輸電子訊

號，然後將電子訊號透過電視機還原為圖像和聲音，傳播到世界的
各個角落以及每個人。二十一世紀的現在，很難找到完全不看電
視、電影的人；即使不看、不聽電影與電視，這整個社會也還是在
電影、電視的傳播效應當中，就如同石子濺起漣漪能夠傳播到最後
的一角那般。一種特別的文化現象產生了，人與人之間使用電視作
為傳播載體在進行資訊交流、資訊傳播；而對於此資訊又會經過個
體的消化、反饋以及評判，再傳播給下一個人，二十一世紀的新社
會模式就此產生：

> 電影就成為我們年輕人之間最好的媒介了。北部的電影院數
> 多，強檔片上映速度也最快，比起澎湖的戲院，自然能更吸引
> 我，猶記得那時每當空閒無聊之餘，總會三五好友相約，進
> 院觀影去。每每看完一部電影，不論電影類型悲喜，總讓我改
> 變對人生觀點產生不同的想法，或者抒發掉原本壓抑的情感，
> 進而心情輕鬆踏實許多，也從中成長了一些，這種不須身歷
> 其境卻可有所體悟的感覺實在很奇妙。（許瑞昌，2012：2）

電影是電視影像文化的提升，如果將電視影像文化視為小孩，那麼
電影影像文化便可以視為成人，畢竟電影的拍攝成本相對是幾十百
倍於電視。電影的拍攝以及製作通常較為嚴謹，在題材以及演員的
挑選相對的也優於電視影像文化，但也並不是說電視影像文化完全

的拙劣於電影影像文化。就像細水長流之於波滔洶湧，電視影像文化的影像在於能夠潛移默化的讓觀賞者，一點一滴地去體會電視影像文化（連續劇）中所要傳達的多項課題等等，如同電視影像文化（新聞）在觀賞單一的新聞事件時，讓觀賞者能夠快速地了解事件的始末，對於事件做出評判，進而從中反饋出一些感想給自己。電影影像文化不同於電視影像文化，必須經過審慎的五個製作流程，發展階段、前期製作、中期製作、後期製作及銷售與發行。一部電影的製作流程通常需要花費三年或者更多的時間，才能夠進行銷售與發行。由此可知，電影影像文化的視野以及表演藝術，相對於電視影像文化成熟，電影的來源可能會是書籍（歷史、傳記等）、舞臺戲劇、其他電影、真實世界或者原創構想，決定完主題或想要傳遞的訊息後，製作人和作家會共同討論劇本的綱要，當綱要被電影公司、官方電影機構或獨立投資人等出資者接受後，編劇便會進行劇本撰寫，撰寫中會增強或改善戲劇張力、敘事清晰度、劇情結構、角色深度、對話內容以及整體的風格等等。進行實景或棚內拍攝後，再經過後製，才是消費者目前所看到的成果。由此可知，一部電影是經過許多人集思廣益後才誕生的，不同的電影類型能夠給觀眾帶來不同的省思，進而達到前面所說的潛移默化的效果：

以目前電影市場的發達，使得現在電影的產量大為增加，也讓觀賞電影的人口急劇的增加，所以電影在日常生活所呈現的重要性也就不言而喻。尤其在近幾年，國片市場的復甦，讓國片的產量也大為增加，也讓觀賞電影的人口逐漸倍增，更加的拓展了電影的市場。相對於電影市場的拓展與觀賞電影人數的倍增，影評的數量與探討電影主題的學者也相對的增加。只是通常在探討電影這個主題的時候，多數人會將眼光放在一部電影如何去呈現它的主題，使用了哪些特殊的拍攝手法，甚至於配音、音效、燈光的使用是否符合電影內容的呈現等。但是相較於這樣的手法探討，會去注意到電影中一些符號使用的人卻少之又少；就算有，也僅是提過便罷，沒有多少人會針對電影中一些符號的呈現提出一些完整且具體的看法。而其實這些符號的出現，往往相關於一種文化背景的呈現，也是主導影片者心中所想要呈現給觀賞影片的人去思考的部分。（王文正，2011：3）

而不同種類的電影，更是可以激起觀賞者不同的感受及效用。如喜劇裡的主角經過一系列滑稽的情節，最後以圓滿落幕結尾來滿足觀眾，所以喜劇具有其特殊價值，因為它在某方面而言具有治療人心的功用（Merchant，1981：9）；相較於喜劇，悲劇是對一個嚴肅、

完整、有一定長度的情節的模仿，它的媒介是經過「裝飾」的語言，以不同形式分別被用於劇的不同部分，它的模仿方式是借助人物的行動，而不是敘述，透過引發憐憫和恐懼使這些情感得到疏洩。（Aristotle，2001：63～65）另外，悲劇的作用還有像 Nietzsche 所說的可以讓人重新肯定生命的悲劇精神而積極的對人生世界充滿樂觀的希望。（Nietzsche，1998：53）

> 1895 年 12 月 28 日，星期六，時間是在晚上……大咖啡館這天的人好像特別多，甚至平時從不光顧咖啡館的婦女這時也坐到咖啡桌旁，等待看一種叫「活動照片」的影戲。燈光熄滅，架在觀眾座後的一架「活動電影放映機」發出一陣陣嘎嘎的嘈雜聲，放映機鏡頭射出一道強烈的光柱，在觀眾眼前一塊白布上突然出現活動著的生活情景：工廠大門開了，工人們急促地蜂擁而出，有的三五成群邊走邊說著什麼，有的則獨自趕路……一座火車小站，等待乘車的旅客三三兩兩站在月臺上。不一會兒，從遠處出現冒著濃煙的火車車頭急速地朝觀眾方向開來……座上的觀眾突然驚慌地叫了起來，有的甚至離座站起身來，但不一會兒他們又立刻安靜了下來：火車開到車站月臺旁，停了下來，沒有馳到驚慌的觀眾頭上。（孟濤，2002：3）

首部電影播放時帶給了觀眾前所未有的震撼，其實不難想像。不再是侷限在小框架裡的真人實景演出，而是大銀幕投射出的活動影戲。作為一個觀賞者，我們即使不是第一次看電影了，但每一次電影播放時帶給我們的感受，依舊是如此的震撼，令人不禁頓發許多感想。以默片來說，觀眾聽不到演員心裡要說的話，導演要在攝影角度和光影的變化上，演員要在表情和手視上，統籌視覺藝術一切可能的方法，力求以無聲發出人內心的「聲音」。（簡政珍，2006：11）1930 年左右彩色電影取代原本的黑白電影，這些重大的改變都使電影的美感和真實性有了大大突破並迅速發展，從此鏡頭敘述和文字旁白相互辯證。一方面，文字可以補足映象，有益於觀眾的了解；另一方面，文字和映射相左，增加歧異。（同上，113）

> 西方文論家認為，意象是指由我們的視覺、聽覺、觸覺、心理感覺所產生的印象，憑藉語言文字的表達媒介，透過比喻和象徵的技巧，將抽象不可見的概念，轉化為具體可感的意象。（周慶華等，2009：46）

電影是由許許多多的影像所組成的，每一秒都能夠停格成不同的影像，而影像本身充滿了不同的物件，如時空、背景、人物等等。而畫面本身又被不同的構圖、線條、色彩所構成，在小小的平面之下所顯現出來的意義卻不能夠用言語來形容，這就是所謂的意象。例

如用於繪畫方面的意象一詞，是指所繪事物蘊含的神韻情致，說穿了就是「『意』呈現於外的一種虛活靈動之『象』」。（楊明，2005：411）用於論書法時，簡直就是文字的借代語；在詩文評論中的意象則有諸多含義，它的本意乃指作品中意和象的統一體。（同上，403～439）王夢鷗論及「文學語言的傳達力」時，也曾指出在字句音聲之外，作家無不孜孜於表現「文學作品上每一字句裡面的『意義』」；而韋勒克將「文學語言構造的中樞」分析成四種：意象、隱喻、象徵、神話，王氏卻覺得這樣的方式似乎太多，但僅以「隱喻」一詞統稱又嫌過少。（王夢鷗，1995：161～162）本研究所挑選的十五部電影中，其中有九部被歸類為同志電影，而其他六部則是從一般的熱門中挑選出來的，但巧合的這十五部2009年至2011年的電影中，都富含了很多性別越界現象的畫面或者題材，如果只有一兩部電影中有性別越界現象的場景或元素，也許能夠算是巧合。但如果十五部電影中，都能夠分析出有關性別越界現象的元素，就不能算是巧合了，而是社會在不知不覺中呈現性別越界的現象。

> 研究文化不只侷限於文藝，而應當把文化視作遍及社會生活各方面與所有層次。在當前的學術研究裡，文化優越性和文化低劣性這類想法幾乎不站一席之地。（Smith，2004：4～5）

跨性別的文化現象，在 2012 年的今天已經很普遍，你常能夠看到城市裡大幅的廣告旗幟，可能裡頭的人物是中性裝扮的呈現，在街頭，男女性別越界的穿著──這種景象已經是稀鬆平常。Carolyn Heilbrun 說陰陽同體（Androgyny）是要將個體從所謂「適切」的圈限中解放出來。它暗示個體可以擁有一套全方位的經驗，身為女性者不妨積極悍勇，身為男性者可以解意溫柔；它同時暗指一輪光譜，在其上人可以自由選擇自身的位置而毋庸顧慮社會成見或社會習尚。但是當社會真的出現雌雄同體時，是所謂完美的性別、還是會被社會所拒絕？

　　在過去封閉的年代中，我們不乏看到女越男界、男越女界的成功案例。女神卡卡以中性作風並且豪放大膽挺同志運動的作風，使她奠定了自己的自己的地位。日本的寶塚劇團與臺灣傳統的歌仔戲，有著異曲同工的男役與小生，都成功的引起當時女性的瘋狂。根據史料記載，甚至女中豪傑花木蘭，連皇帝也想召進宮中。有趣的是，像《金枝玉葉》的袁詠儀、《東方不敗》的林青霞，這些男扮女裝的偶像全都大紅大紫；而跨性別電影《男孩別哭》的希拉蕊史旺，更是當中最具代表性的佼佼者。所以當一個人擁有雙性的特質且是受喜愛的特質時，是否更容易在這個世界上成功？這顯示多數人的慾望已經被這股跨性別魅力收服，才能在這塊主流價值美感的地盤上備受肯定。

　　想當然耳，類似的狀況當然也出現在「女性化」的男人身上，如在臺灣與內地火紅的電視節目「康熙來了」曾出現不少中性的男藝人，如許建國、郭鑫等等，更別說已經公開承認自己性向的主持人兼作家蔡康永。「娘娘腔」這個字眼，在過去可能是一個嘲諷的字眼，挾帶著不屑或者是鄙視，但是現在卻反而是平易近人、乾淨、中性聲音的形容詞。前陣子火紅的郭鑫，就是以此為特色，並且靠著親密的男性友人關係作為爆點出名，甚至現在還開了「娘娘駕到」這個節目。在訪間的漫畫店以往只有少男少女的分類，但是現在可以 BL（BOYS' LOVE）這個新的分類，更是隱隱然有聲勢越來越看漲的趨勢，女性甚至比同志更加偏愛看這種 BL 的漫畫小說。但是其原因為何，此處就不多加探究。在臺灣的樂壇也吹起一股中性風潮，如蘇打綠、張芸京、黃靖倫到最近另類臺灣之光的林育群等，也都是憑藉著跨性別的嗓音征服眾人。從前的視覺系到最近的花美男，不只是受女性歡迎，就算是男性也會喜歡，就好像《王的男人》也引起廣泛的討論。而全世界火紅的 super junior 憑藉著花美男的臉孔、輔以其優秀的歌舞能力，更是在國際中為韓國發光；其中 super junior 採用很特殊的操作模式，就是採兩兩配對的方式，更掀話題性，也更讓粉絲們遐想。這些長相俊帥斯文標緻靦腆的偶像們，被視為浪漫愛情的化身；紅頂藝人、Drama Queen、人妖這些跨性別的族群，更是打破了我們對於性別的認知，甚至比女性更加

的嫵媚！這些都是我們所能夠看到聽到的公眾人事物，或許是夢幻、或許是未知，讓我們對於這些人存在著某些崇拜。現實生活中，更是不乏例子。許多的男同志都有被異性戀女生喜歡上的經驗，因為女性所喜歡的特質，幾乎是男同志的特質，如乾淨、會打扮、有品味等等。而就算不當情人，女人更是有盛行一句話：「人生中一定要有一個 GAY 的朋友。」因為願意配合逛街購物當健身、願意把購物當成嗜好、願意分享殺價三塊五毛的娛樂、願意聆聽冗長瑣碎的感觸及抱怨，不會不耐煩、有耐心又貼心、打扮稱頭帶出去很有面子、生活習慣良好又有禮貌、懂得社交又口才良好，這豈不是眾女心中的知己典範？最令人難以抗拒的對象，向來都是能夠揉合被過度區分在男女兩端性別的特質，自然展現在同一個人身上。

　　跨性別形於內在外在的魅力展現在此，雖然會有些負面標籤在身上，但是能活出自己才是最為重要的。其實跨性別的慾望是普遍地存在所有人身上；誰說異性戀男性一定要很 MAN？不能夠做家事？不能夠煮飯燒菜？女性為什麼不能夠豪放自在？為什麼不能夠當保護者？又不能夠獨立自主？這些過往的束縛，只是過去對於性別規範的範疇罷了。不論是自己想衝破性別藩籬的嚴密監控，還是難以克制地瘋狂迷戀著打翻身體、性格、慾望與形象的性別零組件，重組拼貼出來的「完美性別」人類，跨性別慾望實際存在，並且在鬆動的性別結構中漸漸茁壯。（臺灣性別人權協

會，2009a）然而，躍躍欲試的心為什麼需要面對這樣多的批評和
壓力？

　　跨性別其實沒有什麼不同於其他人的地方。換個角度來看，其
實就是你吃菜，我吃肉的差別，為什麼要去管別人自我的私領域，
這是我們應該要檢討的。而身為跨性別者，也不需要自怨自艾的自
我掙扎和痛苦；相反的，應該要勇於做自己，依然聽從自己的慾望，
繼續過開心快樂的繽紛生活。而當每個人都能彼此對待身邊的人
時，就可以減少所謂生存在暗櫃中同志，也可以減少那種在性別認
同上強迫自己扮演「正常人」的人，又或者是必須藉著特殊裝扮暫
且將現實的壓力忘卻的「扮裝癖」。同性戀在社會中生存，其實不
需要再充滿罪惡，又或者聲稱自己正常人，並藉由排斥同性戀來撇
清自己的跨性別慾望，其實按照健康的自由意志生活，就是為自己
負責任的勇敢行為。

　　所以要建立這些健康的觀念以及爭取生活的權利，其實都是起
因於同志戀社群中常常會附帶著更多癖好的人，而多過於異性戀社
群，才會導致同性戀連帶的被以為有這些難以認同的障礙。如《大
開色戒》是社會與自身的慾望最赤裸的衝突，《衣櫃裡的政客》是
探討異性戀的社會要如何接納同性戀的聲音，甚至是面對真實的自
己，《性福拉緊報》是女同性戀婚姻以及捐精生子的話題……這些
其實在異性戀社群中也有，但是某些社會人士就冠冕堂皇的把這些

都分配給了同志戀社群，才導致過去同性戀的生存艱辛。現在性別越界的現象越來越常見，性別的特質也越來越模糊。以後無論是女性、男性或者是跨性別的人，都不需要再遵照刻板的常規來走，長相、身材、年齡、裝扮、工作、身分、休閒、嗜好、品味、性態度、性喜好、性選擇、人生觀、出入場所、性別身分認同……都不是標準，不用把原本就充滿曖昧誘惑、界限模糊、多采多姿的性別認同，硬生生分割成截然不同、不相往來的族群。

　　石牆事件之前，同志們暗自奮鬥了不知道多久。跨性人，如扮裝皇后、石頭T等，更是其中最受到打壓的奮戰者，在那個年代，女同志沒穿至少三件女人的服飾，就會被逮捕入獄。從先前女性影展的《失竊時光（應譯為偷情時光）》影片中，我們也看見早在十八世紀的阿姆斯特丹，許多女人以扮男裝來重新建構性別，然而倘若被抓到，將遭受公開審判，被絞刑、焚刑或溺斃，幸運一點的則被終身監禁或永遠驅離。在當時的歐洲，就有數百起審判易服女子的案例。德國納粹分別以粉紅三角與黑色三角刺青識別同性戀、扮裝者等性別逃逸分子，予以監禁或毒氣屠殺，也是納粹時代最早被拿來開刀、納粹時代結束後最晚被平反釋放的一群。目前世界上大部分的社會包括臺灣，歧視的態度也是不分同性戀、易服者等等各種跨性別的族群。很多歷史、很多人的生活不為人知，同志的暗櫃中更夾層著許多尚未被理解的內容。

　　跨性別的重要性就在於此，在看不見同性戀的時候，無法看見
「異性戀」體制的壓迫性。同樣的，在看不見跨性別的時候，就看
不見僅此「兩性」的霸權壓迫性。看見跨性別有助於更複雜、細緻
地分析異性戀體制的壓迫；它的控制不只浮面地對戀愛對象的性別
選擇上，更細微地規範外在的一舉一動、以及內在的自我認同。也
就是跨性人不只用他們不外顯的自我認同、更用他們顯眼的外表在
對抗社會上的性別控制，就像開了一個天眼讓我們看見另一個層次
性別壓迫，更深一層釐清真正的壓力源頭，也刺激我們一點一滴去
認識豐富多元的性別魑魅魍魎，和自己不守規矩、天生反骨的靈
魂。（臺灣性別人權協會，2009a）

　　紐約，素有「全球同性戀首都」的稱呼，更是石牆事件的起
源。所謂石牆事件——這個影響了整個同志歷史的事件，發生在
1969 年紐約曼哈頓的酒館——石牆酒館，當時係因一群向來對同
志不友善的員警進入酒館臨檢，假公務借題發揮，以「違反公共
道德」為名進行逮捕，將當晚的客人惹毛了，引起了一場三天三
夜的警民對峙。當時的同性戀族群，飽受社會歧視眼光，早已隱
忍多時，石牆事件正好成為最後一根稻草，全美各地的同性戀展
開風起雲湧的串聯反制，才促進了此後性別研究的發展。當時壓
制同性戀的警界，時隔多年，也有了同性戀員警，甚至紐約市警
局還成立了「同性戀員警行動聯盟」。有此可知，西方社會對於新

事物的接受度之高。石牆事件不只是被同志當作驕傲的象徵，更是異性戀也能夠狂歡慶祝的象徵。為什麼會有如此的現象發展？創造觀型文化的最終目的為榮耀上帝，而不免的也有其相反的存在。在當同志這個被視為禁忌、邪惡的族群，竟然也能在社會上大剌剌活動的這個時候，此舉不啻更激起了許多想與惡魔締結契約的人士，以及許多想探究這種未知事物的人們的好奇心。但是當接觸同志文化後，他們卻也發現同志只是一群被社會壓抑的人們罷了，他們只是所謂的性別需求與一般人不同。長久以來，人妖、變裝癖者、第三性公關──跨性別彷彿被當成不光彩的行為而忽視隱藏。隨著不同的力量崛起，如女性主義的發聲、沙文主義被質疑、人權運動等等，不斷因為觀點狹窄，導致社群內部互相排擠所造成的瓶頸。藉著跨性別議題的開拓，是要重新認識石牆事件，還原同志歷史，找回同志運動失去的重要的一角，也還給同志最大的生命空間，去欣然等待一個未知的範疇。（臺灣性別人權協會，2009a）

　　臺灣林國華事件，使得臺灣同志被注意。林國華雖然並不完全身為同志，但是身為一個跨性別者，東方傳統保守的社會還是不能接受如此特別的人，平面抑或電子媒體均報導抨擊著，社會的輿論勒的他無法呼吸，於是林國華選擇了離開世界。林國華在死後終於得到社會的同情和惋惜。只是這樣的關注來的太遲，也太過諷刺。

　　林國華被這個社會拒絕了兩次。第一次社會拒絕了身為男性的他，因為他不符合這個社會對於一個男性的期待，社會因為他太像女生歧視他。第二次社會拒絕了身為女性的她，因為社會不能忍受一個男人竟然選擇成為女人。變性前的林國華是隻等待破蛹的蝴蝶，滿心期待手術後自己終於可以生理心理合一，做一個快樂的女人。（臺灣性別人權協會，2009a）時至今日，我們對於性別仍舊停留在刻板印象的男與女，比如男性就應該有男子氣概，女性就應該溫柔婉約。只是性別的差異來自一種社會建構的歷程，如果過分強調男女之間的生理性差異，以及固有的性別文化特徵，這麼一來將忽略性別內部的差異，也忽略了個人在性別上的能動性。更糟的是，它將成為異性戀主流文化用來維持其「性別二元體系」（gender dichotomy）的工具。在這樣的模式下，社會拒絕承認有除了男與女，以及不同性傾向的人存在。變性（trans-sexual）則透過現代醫學的手術，將自己從某個性別完完全全地跨進另個性別。對於跨性別（trans-gender）這種直接打破男與女界線，完全不屬於二元體系的人，在主流社會來說根本是一種極為刺眼的存在。性弱勢族群因為汙名化的結果，承受了龐大的社會壓力。形成弱勢族群的首要原因，是文化的歸類，將某一個特殊的團體歸在低等的位置。把不同類別的人加以歸類，尤其是根據性別、種族、社會的性偏好等加以歸類，經常會讓弱勢族群的成員掉入他們無法掌控的負面生活之

中。(維基百科，2011c)臺灣的社會只能接受絢爛燈光下的跨性別者。臺灣可以接受紅頂藝人，可以接受楊麗花扮皇帝，可以接受陳俊生穿女裝逛百貨公司，可以接受同志扮裝，對於這些演出臺灣民眾可看的樂不可支。但是這群妖嬈／壯碩的男女倘若從舞臺上走下，真實在他們周遭生活並存在著，臺灣的社會就彷彿身上長了一塊怎麼也好不了的癬，癢的難受又無法除之而後快。

　　體制化下的社會只會拒絕，拒絕不了解的事物，拒絕不了解的人。有人說，林國華做出變性的決定便應該有心理準備要面對社會拒絕、以及批判的眼光。但是不同性別的選擇究竟是種犯罪、還是道德上的錯誤？當臺灣說自己是個多元民主的社會，卻又何以不見容不同性別、不同生活型態的選擇？社會的不停拒絕與阻隔，只不過更凸顯了整個社會對於異己無知的恐懼。社會選擇了以沉默但嚴厲的眼光，與嗡嗡的竊語聲拒絕了這隻美麗而獨特的蝴蝶在這社會翩然起舞的機會。

　　2006 年宗教領袖介入政治，從市議院到立法院，從反對同志婚姻、反對市府編列同志活動預算、反對婦女墮胎自主權、反對就業服務法納入反性傾向歧視的就業保障條款。2007 年令人錯愕的是，我們竟然看見保守力量繼續出擊，於 1 月 4 日進行的《優生保健法》審查，部分立委建議增加第七條之二：「政府應結合學校教育資源協助家庭，於國中、高中學校提供每學期至少四小時守貞到

結婚的性教育課程，教導學生等待到結婚才有性行為是建立未來家庭幸福的基礎等觀念。」（臺灣性別人權協會，2009a）

這些保守言論透過民意代表傳送至社會，正一步步的，來自不同議題，表現保守宗教、道德與政治結合的惡例。

很難想像「守貞」會在已經得以討論女性可否擔任國家領導人的此刻被提出。守貞觀念是極其陳腐的父權思想，更是雙重標準，從歷史上來看，從來都是男性享慾，女性守貞。（臺灣性別人權協會，2009a）擁護男人上酒家、入招待所的政壇人物比比皆是，卻不見任何人出來維護女性性自主的權力。

座落於北市有兩座古蹟貞節牌坊，二二八紀念公園的黃氏節孝坊和北投的周氏節孝坊，正是這種守貞文化的歷史遺跡。要能夠立上這樣的貞節牌坊，可是有著嚴格的規矩：一要三十歲前喪夫；二要守寡二十五年以上。放置現代，我們是不可能同意這樣束縛女性性自主的規條，但是贊成及建議守貞教育的委員們，或是衛道人士，他們可曾理解自己在提倡的正是來自於這樣的歷史脈絡？

臺灣現實的社會，年輕男女早已有成熟的自我與發展空間，性意識的啟蒙、性行為發展的年齡已逐年下降，我們面對青少年的性，應該是以提供資訊、知識、資源的方式，萬萬不可還以教條論述，要求他們禁慾、守貞、約束行為。他們能學習參考的只有成人世界的性壓抑、偽善的性道德，可以想見這只會將青少年陷入孤立

無援的處境。公開談性、認識性多元、性態樣，讓自己有能力為自己的性自主發聲，讓校園成為可以討論的公共空間才是必須努力的方向。

　　有許多的異性戀者，常常覺得同志是非常少數的族群，也常認為自己身邊沒有同性戀的朋友，但是當你自覺大家理所當然是異性戀的同時，那麼是不是就沾染了二元觀的色彩，為什麼你會以為自己是個正統的「異性戀」？就因為如此，你看不到跨性別的人在吶喊，因為他們也害怕跟所謂正統人士來往，而只能夠躲在黑夜的櫥窗中。其實如果能夠將自己的視野放大，這世界並不單純的只有二分，所以我個人要從多元性別文化的角度來進行本研究。

第三章　電影鏡頭下的性別越界

第一節　另類的美學發微

　　文化是一個很抽象的概念，指的是人類各種活動的模式，並給予這些活動模式相對的重要性符號化結構，不同的人對於文化有不同的定義與概念，不過通常廣涵來說的是文字、語言、地域、音樂、繪畫、雕刻等等的綜合詞，當然其中也包含了戲劇與電影。這些大概可以用一個民族的生活形式來指稱的文化，如我們所生活的環境，也能夠形成一種文化的表現模式。戲劇是演員將某種故事或情境，以對話、歌唱或動作等方式表演出來的藝術。戲劇包含了四個重要的元素，就是演員、故事（情境）、舞臺、觀眾。電影是戲劇的一種表演形式，隨著時代的進步、科技的發展，電影已經跳脫戲劇成為一個獨立且專門的學科，電影乘載著戲劇的血脈，融合了高科技的演變，能夠表現出傳統戲曲無法達成的地步，如 3D 及 4D 電影的上市，徹底的帶起了社會大眾對電影瘋狂的熱潮。光是看臺灣出版的《海角七號》就可得知，超過七億

票房的收視人口去觀賞一部電影，更別提其他造成狂潮的國際電影了。

　　戲劇按照衝突的性質，主要可以分為悲劇、喜劇、黑色喜劇及正劇；同時電影也可以以此簡單的劃分。不過最基本、使用最多的分類是悲劇、喜劇與正劇，其中悲劇出現的時間早於喜劇。悲劇主要為衝突的實質，歷史的必然要求和這個要求在實際上的不可能實現的性質，悲劇的審美價值為將人生有價值的東西毀滅給人看。喜劇主要為審美價值，將那無價值的撕破給人看；正劇則是不特定的偏頗，同時有喜劇與悲劇的表演形式，將喜劇與悲劇調解成為一個新的整體且令人更深刻的記得。

　　電影的表現形式也不外乎為悲喜劇及正劇，而不同的主題配合不同的故事情節，更可以倍增觀賞電影後情感的激發，也因此碰撞出了所謂的美感。美學的形式，不僅止於畫面的呈現之上。在臺詞、聲音的呈現上，也能衝撞出許多美感。羅馬神話中有這麼個故事。某天，天帝與天后閒來沒事，不知怎地天帝逗弄起天后說：「得了，你們女人在床上比男人爽多了。」天后不同意，小倆口認真起來，要找凡人泰利席斯（Tiresias）問個明白。原來泰利席斯有個奇遇，男人女人都做過。他本是男人，有一次在森林中以手杖打了兩條正在交尾的巨蛇，突然就變成了女人。泰利席斯做了七年女人後，又遇上那兩條蛇正在交尾，於是又打了牠們一下，就變回了男兒身。

對於天帝夫婦的玩笑話，泰利席斯當然最有資格評斷，他想也不想就證實了天帝的說法。哪裡知道天后忽然翻臉，詛咒泰利席斯此後只能活在永恆的黑暗中，於是他成了瞎子。天帝當然過意不去，但是由於天神無法撤銷其他天神的命令，他就賜予泰利席斯能夠預知未來的能力，於是泰利席斯成為世上最有名的預言家。這個故事抽去神話，值得我們注意的是：一個亦男亦女的人擁有超自然的能力，因為世上的自然人只有男人與女人，亦男亦女的人不自然，所以超自然。將同志題材或故事，用電影鏡頭拍攝下來並放映出去，就是在自然社會中挑戰不自然的禁忌。這樣的結果，正反兩面的評價不斷，當然相對於文化價值及美感的呈現上，是雙倍的，就如同越是禁忌的題材越能勾起人們窺探的慾望。就有如於白色禁忌時期，如果有個人願意持續的從事媒體工作，那麼他的收穫或許我們不可得知，但其留於其他社會中的美感卻是雙倍。

　　以同性戀為題材的電影，在美感的呈現上也不遑多讓。譬如在坎城影展引發討論的《大開色戒》(Eyes Wide Open)，描述已婚的肉店老闆，被大學生勾起同性慾望後，身為一家之主及虔誠的猶太教徒的他，要面臨自己也常扮演道德糾察隊的矛盾，以及傳統社群、嚴苛教義的挑戰。同性戀在現今世俗的觀點，已經蔚為風潮，但也有人視為禁忌，片中兩位男性之間的同性愛，有著這樣的臺詞，Aaron 說：「我們不能再這樣下去了，我有老婆我有孩子。」

Ezri 說：「但我只有你！」Ezri 還是離開了。而 Aaron，雖然對老婆說著，我沒有把不潔帶進家中，那是邪惡的我，那不是我……終於，一切還是結束在 Aaron 到冷泉去浸禮。這一浸，就再也沒有起來。Aaron 到最後所說的那句話，是否也反映出當時對於同性戀的觀感，是邪惡、不潔的，這樣地劇情陳述出，不同於異性戀的悲壯愛情美感。

　　西班牙片《性福農莊》（Ander）也從一個巴克斯區的農夫和他的祕魯外籍移工之間，探索了同性情慾困境，除了面對性別以外，還有階級、種族的摩擦。片中拋出兩個問題：愛很簡單，誰說的？當面臨著不被大眾所能接受的愛情，想簡單卻也不能簡單。主角安德從一個不會愛的人到懂得愛人，諷刺的卻是一段斷背情。愛情本身沒有錯，錯誤總是別人所賦予的，那麼我們應該如何抉擇？是要同世俗的價值隨波逐流？還是應該聽從自己的心聲？兩相衝突之下，會看出人性的矛盾，進而從鏡頭下窺探出絲絲愛情的淒美。而它充滿悲憫與誠懇的結局，則感人至極。

　　廣受各大影展觀眾熱烈歡迎的《派翠克，一歲半》（Patrik1.5），則從一對同志情侶領養小孩的過程開始，但他們想要領養的 1 歲半小嬰兒，卻陰錯陽差的變成了 15 歲而且叛逆、厭惡同性戀、有犯罪前科的青少年。兩組人馬於是被迫生活在同一屋簷下，卻也在彼此之間逐漸地搭起溝通橋樑。處理了同、異性戀接納彼此、以及代溝問題。電影當中塑造了許多情境告訴我們，沒有十全十美的家

庭，就算是大家眼中的「正常家庭」也一樣；而導演不給這些弱勢族群太多的自怨自艾，點出的社會現實並非太過殘酷或太過美好，告訴了我們或許社會給予這些人群的可能需要更多。也就是說，就算是在這樣的環境當中，彼此的互相體諒還是能夠讓所有的不平等和歧視慢慢消弭。繽紛多彩卻不誇張的畫面、平實的故事題材，告訴我們：這些我們不曾注意的人、事、物，其實都在我們身邊，我們能夠過著正常的一般生活，那麼他們也可以，特別的是西方電影拍出東方所深蘊的淡如水的美感。

　　《母獅的牢籠》(Lions Den)是這次 2009 年金馬影展中，以女同志為議題的電影，在描述美麗的女大學生被指控謀殺男友，卻帶著身孕入獄，按規定產後可以照顧孩子到四歲。母子同監的奇觀，成了本片震撼又溫暖的另類刻畫。但他不僅要面對男友同性友人的抹黑而難以減刑，又遭母親帶走孩子不肯歸還，獄友間的同性情誼反而成為黑暗中的一抹希望。在這邊論及了三種不同的情愫：男性與女性、女性與女性、以及母親對孩子的感情，細膩的刻畫出女性對於這樣的表現，有此樣的女同性戀、有彼樣的女同性戀；有此地的女同性戀、有彼地的女同性戀。但是女同性戀的核心首先是具有感染力的形象，所有女性都以此自居。女同性戀是一種精神能量，它使一個女性所能具備的最佳形象具有活力和意義。（朱剛，2009：522）

第二節　鏡頭背後的特定意識形態

　　意識形態就是所謂的理念與想像，也有人認為是形象與學說。中華民國財政部關務署署長周德偉譯作「意理」；而中央研究院的院士林毓生則主張音譯意譯合一，譯為「意締牢結」，以避免對「意識形態」望文生義的附會，有兩種具有本質性區別的涵義：其一，當視為一種無價值偏見的概念時，意識形態是所有政治運動、利益團體、黨派乃至計畫草案各自固有的願景的總和；其二，馬克思所理解的意識形態是一幢為了欺騙和使權力關係具有合法化的建築，馬克思也稱其為「上層建築」，在日常用語裡，意識形態同時也是一個由理念、想像、價值判斷與概念組成的系統，也可看作是世界觀的同義詞。（維基百科，2012 a）

　　所以無論任何的文學作品中，都能夠窺得其作品背後的意識形態。意識形態是對人、事物、社會有關的認知與道德信念通盤的形態；而與看法、教義與思想系統是一個不同程度的概念。意識形態的特色是能夠對各種事物有高度而明顯的系統性意見，它往往要把系統中的其他成分整合於一個或幾個顯著的價值，如平等、博愛、

解放、種族純粹、性別歧視等等，它往往是一個封閉系統，對外界不同的意見採取了一個封閉且排斥的狀態。一方面拒絕內部革新；另一方面令追隨者絕對服從，並使追隨者覺得絕對服從是具有道德情操的表現。

　　當然在電影鏡頭的背後，也蘊含著其特定的意識形態。在研究性別越界這個現象的過程中，不難發現無論是傳統敘述異性戀的電影或者同性戀的電影，其中背後其實有些相同的意識形態。在這個世界上，只要有人類存在的一天，「愛」這種東西就永遠不會消失。男女之間的愛，從古至今一直被傳頌著，無論記載與歷史中或者是詩詞裡，我們的生活周遭絕對缺乏不了愛。愛有很多種，如親情愛、友情愛、對於一般社會大眾的憐憫愛、同性愛、對其他生物的關愛，甚至到錢或者神靈等，我們人類什麼都可以有愛。愛是一種生理的反應加上心靈的現象。其實不僅是人類，應該說生物之間都會有愛；而人類懂得思考，有思想的同時我們的愛也在無止境的擴大中。傳統愛的觀念，是建構在男性與女性之上的。愛在心理學的定義為隨著想要跟異性的對方直接結合為一的慾望而產生的感情：

　　　　男女之愛，是一種由一主題所推動的運動，所以在此可以衍生幾個心理學上的定理。定理一：對於想結合為一之渴望及

運動來說，身處於「意識主體縮小感」時，較身處於「意識
主體擴大感」時，易於發生。以氣球比喻意識主體，在碧藍
的晴空中，突飛猛進的心理狀態，就是擴大感。反之，被傾
盆大雨淋得舉步維艱，似乎快趴在地上的心理狀態，則是縮
小感……定理二：關於合而為一的慾望，在空間及時間性的
接近，具有函數關係。以東京而言，常常可以看到人們一邊
看著手錶，一邊慌張地等候著情人的情景。（白石浩一，
1991：17-18）

相對的「愛」，也會延伸出其他的情感。在愛的同位面，我們可以
延伸出性慾與情感。我們對於喜歡或愛的對象，會有所謂的性慾與
情感。我們對不喜歡或不愛的對象，也可能會出現不同的性慾與情
感。性慾非常的輕易能夠建構在生物本能之上，如我們能夠與不相
識的人發生性行為，可以出在我們想滿足生理本能或者是對方的條
件完全合乎我們的標準、又或者我們只是基於好奇心……但是情感
卻不能容易建立在不喜歡的人身上，就是這樣的複雜；又基於現實
社會的道德規範之下，情才會相對的凌駕於性之上，當然也並非絕
對。傳統的異性戀電影與同性戀電影有著相同特定的意識形態即為
兩性平等，其中的兩性即為男性與女性。這些理念與實踐來自於封
建制度破滅後所建立在馬克斯主義之下的兩性性別平權概念，從小

到大學校教授我們性別平等的課程，也同時教授著我們道德與倫理，卻同時又伴隨著不平等與不平權的隱性環境。如女孩從小蓄髮、穿裙子，工藝課裡學的是繡花織布；而男孩從小短髮、穿褲子，工藝課學的是木匠手工等等。除卻不平等的環境要素之外，課程概念也並不完善。對於高年級導師的安排多用男老師，而對於低年級導師的安排則多用女老師。學校中的體衛組長均由男老師擔任此職，而在註冊組、輔導組才會有女老師擔任該職。學校在派公差方面，音樂科、美勞科大多為女老師參加，而體育科、童軍科則大多為男老師。校長可能會鼓勵任教多年的男性教師報考主任與校長，而較不會鼓勵女老師也如此。（莊明貞，2003：50）

　　不同性別的社會期待與分工差異，也往往同時顯現在傳統的異性戀電影與同性戀之上。以學校教育來說，女生會分配比較需要細心整理的工作，而男生則會分配需要體力的工作。男生犯錯，老師大多會大聲責罵，而女生犯錯，則是心平氣和的開導。班長選男生，而副班長主要選擇女生。鼓勵男孩勇於創新，向外拓展自我，而要求女孩服從聽話，委屈自我、完成大我。這些都是可以在電影的故事情節、背景設置、角色配置中發現。我們很難發現，電影中的女主角是從事充滿男性氣息的職業，如軍人或者工人等等；也很難看到電影中的男主角是從事織品設計等等的職業。男主角往往長的英俊帥氣、豪邁粗獷或者充滿理想的男性特質；而女性則是溫柔美麗

或善良解意等等，這些都是異性戀與同性戀電影背後相同的特定意識形態的表現。

　　再來說到傳統社會教授給我們的道德倫理，這邊牽扯出同志電影不同於異性戀電影的特定意識形態，那麼就是性愛與愛情。傳統的異性戀電影，很少能夠看到男女主角的設定是非常的放浪形骸或者題材是大剌剌地談到性或者慾望，因為在異性戀的傳統道德與倫理觀念之下特定的意識形態為懂禮樂後方能風月，而其風月還不能有失分寸……但是反觀同志電影，非常容易就能夠發現無論是異性戀電影中的同志角色、有關同志的敘說或者同志電影中的角色建立或配置，同志都是被建立在一個低道德觀念或者喪失倫理的一個情境之下。同志本身是一種罪的代名詞，他們懂得享樂、他們是犯罪的化身、他們淫亂不堪、同志間沒有真愛、同志們都很時尚、同志是一種潮流……各式各樣有關同志的刻板印象都囊括在同志低道德與無倫理的框架下。從本研究範圍的九部同志影片的標題來看：《派翠克，一歲半》、《決戰時裝東柏林》、《大開色戒》、《性福農莊》、《母獅的牢籠》、《性福拉緊報》、《衣櫃裡的政客》、《不要告別》、《無聲風鈴》，其實不難發現，其標題名稱都非常的赤裸與性有關，而其他與性別越界有關的電影六部，也包含著異性戀電影：《羅馬慾樂園》、《慾望城市2》、《斷背山》、《刺青》、《盛夏光年》、《愛在暹邏》，這些電影也是把同志戀與性愛或者低道德無倫理畫上等號。

即使在友善專門描寫同志故事的電影中，也不無例外地把同志戀豎立成此種形象。

第三節　社會議題的焦點分延

現在時代已經變得不那麼保守，我們能夠輕易的在電視媒體上看到許多充滿情色意味的廣告暗示，又或者荒謬淫亂的新聞事件。例如 2010《雅虎新聞》報導指出聯勤金門地區支援指揮部彈藥庫南雄分庫驚爆阿兵哥「口交案」，該部表示涉案人員均已遭懲處，因正值演習期間，不便對外發言。國軍漢光 26 號實兵演習前夕「精神戰力週」期間，傳出聯勤金門地區支援指揮部彈藥庫南雄分庫的阿兵哥公然大搞「男男口交」，國防部副部長趙世璋說這起事件經單位主動調查，雖然為性嬉戲，但 4 名教唆與當事人已以強制猥褻、公然猥褻、圖利強制使人為性交等罪移送軍法偵辦。據媒體報導，南雄分庫一名吳姓士官與另外一名賴姓士兵，在分庫的曬衣場後方兩人各出 5 百元，起鬨要求 A 兵替 B 兵口交，有 6 名阿兵哥圍觀，A 口交完把 1 千元拿走，成為國軍首次曝光的「營區內性交易」。又或者前陣子經過報導所披露的女兵掀衣事件，經軍方調查指出，今年才 22 歲的陳學葳已經坦承自拍，這些照片是和同學「瘋

狂一下」所拍，但她並非自拍，相機也不是她的。在相簿中，不僅
有她與同袍的自拍照，連應屬機密的軍用模擬軟體、軍用通訊設備
的內部構造也一併曝光。而這些中士在寢室中看電視、吃炸雞、抽
菸、講手機，內務櫃則堆滿保養品，甚至大剌剌的躺在地上聽 MP3
聽到睡著，軍旅生涯看起來好不快活，就連相簿擁有者自己都將該
系列相片命名為「過太爽」。這些幾乎都是除卻同性戀事件之外的
荒謬新聞，由此也可知社會道德倫理結構在變換的過程。

　　當今電視廣告不外乎是主打身材較為火辣的女星來代言，或者
是用一些動作來展示女性的第一性徵，當然有些會引起社會道德團
體的抨擊，但只要不過越矩，社會大眾能接受的範圍也逐漸的在擴
大中。而同志議題在臺灣，屬於一種不上不下的狀態，沒有太多的
人關注，部分的民眾採與我無關的態度，少數的民眾採贊成的態
度，而絕大部分的民眾則是反對。此外，宗教道德團體也強硬的在
把關，政府的態度也非常搖擺，但相對臺灣的民風自由，臺灣對於
同性戀的態度，也相較於其他保守國家來的開放許多：

　　　　在朋友的婚禮上遇到兩位國外來的藝術家，他們一致的印象
　　　　是，同性議題在臺灣享受到出人意外的善意：同性戀主題的電
　　　　影和小說不但沒有引發爭議，甚至還頻頻得獎，同性戀的講
　　　　座會和聯誼活動在各種媒體上得到頗為平和的報導，第一個

公開的、廣受注目的同性婚禮佔據了可觀的述論和圖像呈現，
連與同性戀相關的學術研究似乎也開始建立了某種正當性。
「臺灣的同性戀真是幸福啊！」他們說。（林賢修，1997：序）

反觀同志新聞似乎反而不那麼驚世駭俗，有的是有關同志行為形成
的報導，2003 年《中廣新聞》網報導指男孩哥哥多，容易變成同
性戀？加拿大一名精神科醫生說，男孩如果有好幾個哥哥，就容易
變成同性戀。這個說法剛出來時，引起醫學界反對，但現在有些醫
生開始認真研究這個說法。這個醫生叫布蘭卡，是多倫多精神健康
中心醫生。他說，他從研究發現，一個男孩如果有兩個半哥哥，他
成為同志機率，比哥哥少的男孩多出一倍。一個男孩如果有四個哥
哥，他變成同志的機率，比哥哥少的男孩多出三倍。布蘭卡率領的
研究小組，幾年前對三百零二名白人男同性戀進行調查，得出這個
結論，公布後引起很多醫生嘲笑，但英國《新科學家》雜誌說，其
他醫生的研究，似乎也證明布蘭卡的說法是對的，只是這些醫生還
不知道，為什麼哥哥多跟一個男孩容易成為同志有關聯。

　　又或者是有關同性戀無法認同、性別認同自己，選擇輕生的報
導。2003 年的臺灣同志人權協會理事長詹景嚴指出，國外調查發
現同志青少年自殺的比例是一般異性戀青少年的七倍！而張國榮
堪稱港臺華人圈中首位公開「現身」的全方位藝人，他於名利都擁

之際，能不畏社會壓力及失去票房的威脅而出櫃，不僅在華人演藝
界歷史上空前第一人，其勇敢與誠實的展現，不僅讓人激賞與敬
佩，後面是否能有來者，以娛樂界的現實而言短期內恐怕也難有繼
人。但他令人傷痛的殞落，卻也難免讓同志青少年對未來會產生疑
慮、不確定感也會增加，有些許潛在的負面影響！從事同志人權運
動多年、本身也在廣播電臺主持節目的詹景嚴表示，這幾天確實很
不好受，他的青澀歲月也是在張國榮的歌聲中度過，對他在戲劇及
歌唱方面的表現深感認同。原本打算親自到香港送「哥哥」最後一
程，但他留下來了。他正和香港及其他華人地區的同志團體聯繫，
希望是否可能將每年的四月一日定為「Leslie Day」，透過集會或遊
行方式，讓現身或未現身的同志們都能敞開心胸、走入人群。

　　或者是有關同性戀風潮的新聞，2003 年的《聯合新聞網》指
出經濟不景氣，柏林市出新花招吸引觀光客，在新的宣傳品中，將
同性戀導遊手冊（Gay-friendly Germany Guide）列為重點之一。柏
林的同性戀市長渥維萊特（Klaus Wowereit）也在今年柏林旅遊展
（ITB）現身說法號召力十足，他以過來人經驗，承認這並不容易。
因此，強調創造環境的誠意和決心，歡迎男同性戀、女同性戀前往
柏林。該手冊發行六萬本，免費贈送有興趣索取的民眾。渥維萊特
市長並將於 4 月 28 日至 5 月 4 日飛往美國，在費城舉行、世界最
大的同性戀論壇盛會（Equality Forum 2003）中推銷柏林，和長久

以來獨領風騷的同性戀城市洛杉磯一爭長短。德國除了柏林市，另外還有漢堡、科隆和慕尼克，都是同性戀者大本營。鑑於美國有一千八百萬同性戀者（估計光是去年便花費一百七十億美元在旅遊度假上），且長久以來一直未被充分開發，德國旅遊業者看準這片市場，針對他們（她們）的需求設計介紹參觀、旅遊、休閒、娛樂、聚會、商店、餐廳、酒吧路線和特區，強調開放、自由氣氛，希望以此特色博得同性戀者青睞。

　　隨著各種異文化的突起，多元性別教育的發展，各種同志文化刊物或者影視作品的呈現，逐漸的臺灣的國民們對於同性戀這個話題已比較不那麼敏感且正面。在電影鏡頭背後的焦點分延，我們可以從《決戰時裝東柏林》中看到，時代背景設立在前東德時代的同志文藝青年們，即使是人活到中年依然充滿著活力，企圖再以 LKK 的麻瓜方式，重建那段既復古又前衛的燦爛時光。《決戰時裝東柏林》中我們回到了 80 年代那古老封閉的的前東德時代，但也看見了叛逆狂放時尚剪影，驗證了安迪‧沃荷的「十五分鐘知名度」理論最澎拜的一次實踐。把鏡頭分延到 2012 的今天，我們也同時看到了這個時代同志的活躍，無論是中西，我們都可以看到很多名人的出櫃，很多同志在個別的領域大放光彩。

　　《派翠克，一歲半》，則是同志人權議題的分延。《派翠克，一歲半》是一部來自瑞典的同志電影，在 2009 年的同志影展上大放

異彩。在瑞典可以接受同志合法結婚以及收養小孩，劇中即使看似開放的歐美國家，社區們開著下午茶會，當同志夫妻向鄰居們彼此介紹另外一半，場面卻忽然尷尬了一下。原來這些開放的歐美家庭依然多少帶著歧視的眼光，更何況是在相對保守傳統的東方，社區的小孩沒事會亂按門鈴丟石頭，喊著各種難聽的字眼，連同性夫妻中的男性光頭先生曾經有過一段婚姻，正值青春期叛逆的女兒一點都無法諒解父親的出櫃，隱隱的諷刺著和平開放的假相。

同志夫妻其實無異於異性夫妻，有著健全經濟能力，同志夫妻雙方也有著異性夫妻的親密連結，但同志夫妻無法自我生育孩子，除非是請代理孕母，或者是以領養的方式來獲得孩童，這也是歐美人士目前最熱衷的方法。劇中的同志夫妻領養手續可以說是一波三折，沒有小孩願意讓同志領養，其中包括對於同志的歧見以及日後小孩的教育問題有很大關係。不只是社會，連一般官僚體制都對同志存有歧見。正當夫妻失望的時候，收到可以領養小孩的批准，是個一歲半的男孩，沒有想到資料上更打錯誤，居然是個已經 15 歲過去前科累累的不良少年，這個少年的來臨對這對夫妻生活產生不少漣漪。

在臺灣，同志人權議題也在發燒著，全世界已有十一個國家認同同志婚姻；而國內部分區域認同的話，則以美國、墨西哥為首，民事結合及註冊伴侶的話則高達二十幾個國家。而臺灣則是身處在

同志婚姻討論中國家，無論同志婚姻法通過與否，我們都不可否認同志人權正在蓬勃的發展中，就像電影鏡頭的分延般，時代不得不把焦點放在這個會影響全世界脈動的主題上。

第四章　電影鏡頭下性別越界所涉及的政治議題

第一節　社會性別平等

　　打從一萬多年前，人類就已經開始群居生活，並漸漸形成原始部落，隨著週遭環境的不同，人們開始遷居或者定居，慢慢的形成一個獨特的生活圈，進而形成文化。而當這個生活圈或者文化圈越見文明的時候，這個族群或者部落就會壯大成為文明社會或者是城市文明。

　　社會，有一種說法是基於人類經濟的慾望而結合的，又或者說社會是因利益而集合，其實社會並沒有太明確的定義，從字面上看來是指由人所形成的集合體，如「社會分工」、「社會發展」。指的是多個人類個體所構建成的群體，有著一定的空間，並經由一段時間形成了獨特的文化或者傳統。而狹義的社會，我們可以稱為社群，指的是一群因某種特殊因素而群聚的人，如信義商圈等等；又

或者一群居住在同一區域的群體，如鄉、鎮、市。而當所形成的群體或範圍太大時，一般我們便會稱作社會，如臺灣社會、英國社會。也可以擴大到不只一個國家，如一個大範圍區域或者一個文化圈，如東方社會與西方社會等等，這些都能夠稱為社會的廣義詞。同時也能夠引伸為他們的文化習俗，而以人類社會為研究的學科稱為社會學。從教育部《重編國語辭典》修訂本中所記載的定義，為某一個階段或某些範圍的人所形成的集合體。其組合分子具有一定關係，依此關係，彼此合作以達到一定的目的。《醒世恆言》卷三十一：

> 鄭節使立功神臂弓：「一個小節級同個茶酒保，把著團書來請張員外團。原來大張員外在日，起這個社會，朋友十人，近來死了一兩人，不成社會。」（教育部重編國語辭典修訂本，2012 a ）

或稱舊時裡社逢節日的酬神慶祝活動。宋朝吳自牧《夢粱錄》卷二：

> 諸軍寨及殿司衛奉侍香火者，皆安排社會，結縛臺閣，迎列於道，觀睹者紛紛。（教育部重編國語辭典修訂本，2012a）

又如明朝無名氏《白兔記》第三齣：

今年社會，可勝似上年麼？（淨）今年齊整，跳鬼判的，踹曉的，做百戲的，不能盡述。（教育部重編國語辭典修訂本，2012a）

基本上有人類群聚的地方，便有其獨特的社會文化存在，而能夠影響一個社會，甚至是國家的發展、運作的因素有很多。如科技的發展、資訊的交流、社會經濟模式的不同等等，這些都能夠或大或小的令社會改變，但其最大的原因不外乎為人類本身。作為一個社會組成最小的單位，人類行為模式的改變，可以決定一個社會發展模式的變化，甚至可以擴大到整個國家、區域或者是宇宙，這也是為什麼現代人類學家以及社會科學家會如此關注在人類行為模式的變化之上。而性別越界現象，剛好就是在刀子尖上發生且刻不容緩需要了解的現象，人類生物性別，基本上是不可能改變的了，即使有少數的族群利用醫學手術去改變其生物性別，但那個數量畢竟也太少了，以統計學的觀點來看，其基數太少並不足以撼動整個社會、國家或者是世界；但社會性別不同，由於性別越界現象的擴大，人類思考模式的改變，社會開始重視多元性別發展的重要性，使得社會性別已經不像生物性別一般，只有兩種選擇，而有第三種選擇或者是更多元的選擇，這樣的改變對人類整體的影響是巨大的。

在電影鏡頭背後可以分析的東西很多,因為電影本身所描述的都是與人有關的故事及背景,即使是以動物作為拍攝主題的電影,如《馬達加斯加》或者《冰原歷險記》等等,又或者科技電影,如《變形金剛》或者《人工智慧》等等,角色本身也是灌輸了人類的情感,無一主題是跳脫與人類有關的範疇,所以當我們在進行電影賞析的同時,也能夠得到許多與社會現實相關的資訊,無論是政治、經濟、教育、科技等等。而在本章節將研究目標放在透過電影鏡頭下,性別越界現象所涉及的社會議題來作探討,主要把焦點放在臺灣社會以及國際社會的社會議題,並探討透過政治學角度來看其下的變遷。

社會性別不平等造就了社會的變革,美國社會學家倫斯基,根據科技、資訊交流和經濟幾個方面把社會分類為:捕獵社會、低級農業社會、高級農業社會、工業社會。(維基百科,2012b)這種分類基本上是出自於最早期的人類學家,但是爾後綜合理論家又根據社會不平等的變革和國家制度的地位,創建了人類文明通用的社會分類系統,主要可以分為捕獵採集者的組合,通常人人平等、有守靈的分級形式、文明社會,擁有不同級別的政府機構和制度,複雜的組織和級別以及人性社會,所謂建立在人類本身之上的社會,如信仰等等。隨著時間的變換,社會文明開始朝著一種複雜的形式在發展著,而這種發展對於團體的模式有著深遠的影響,而作為人最

基本的一個分類：性別，更是有著決定性的因素來影響著現代人類
社會變遷的趨勢。

　　此節主要利用電影鏡頭下性別越界的現象來探討社會性別逐
漸平等的現象。因此，我們必須先把社會的框架訂立出來之後，才
能夠進行議題的探討。電影根據不同的時代背景所帶出的社會性別
議題表現都不同，但是唯一可以肯定的是隨著時代的變遷，電影拍
攝背後的意識形態讓我們察覺的確社會性別逐漸在平等中。本研究
的電影作品主要來自 2009 年到 2011 年，電影大多需要 3 年的時間
來籌備並且拍攝，所以拍攝的時間大約在 2006 年到 2009 年間，電
影所描述的對象大多為 20 年前到現在，而電影導演主要年紀集中
在 30 到 50 幾歲，於是我們能夠把此章節所要探討的社會框架訂立
在 1950 年到 2012 年。同時也根據上面對於社會的分類，將本研究
的社會框架主要訂立在文明社會，意即擁有不同級別的政府機關和
制度，複雜的組織與級別；另外主要的經濟活動為高級農業及工業
與商業社會，為開發中國家或者以上的層級。而東西方的歷史背景
不同，成長的背景不同，其社會價值、男女社會性別也不同，因此
在此節中主要描述的對象為中國東方，也就是所謂的亞洲社會。

　　自人類有歷史記載以來，無論西方或者東方，性別天生的不平
等，男性與女性天生就站在不同的起跑點上，在人類社會若干的文
化下，主要的統治者都幾乎為男性，女性一直是受到輕視的一群。

在某些文化下，女性還完全的沒有身分，只能單純的作為男性的財產而已。中國的傳統女性提倡三從四德，女子無才便是德的觀念底下，女性在家從父，出嫁從夫，出外從子；大部分女性並沒有接受教育的權利，女性本身也不能夠輕易的出外拋頭露面，甚至是工作，這樣也導致了女性社會性別的不平等待遇。男性主要負責養家活口，父母會培養兒子受教育考取功名，又或者培訓成為下一代的接班人，再不然男性也能夠以一己之力出外選擇自己想要的工作，這些似乎都是男性天生的「義務」。當然也因為以上的性別天生，導致了一些不平等的社會現象，如過去的裏小腳、男性服兵役以及造成男女長期以來的失衡，我們常常能聽到的重男輕女。

這樣長期的社會性別不平等現象，東方一直到第二次世界大戰後才因為馬克思主義的推行而慢慢改變了，馬克思主義認為物質決定意識，意識對物質有能動的反作用，實踐是改造人類世界的重要過程，認為物質世界的運動、變化和發展有其固有規律，其集中表現為量變質變規律、對立統一規律和否定之否定規律。馬克思主義並不完全等同於共產主義，反過來馬克思主義還是東方社會現代化的推手之一，馬克思主義認為必須消滅一切不平等的道德觀念，如性別歧視、種族歧視等等，也因為如此女性主義抬頭，女性運動的蓬勃發展，慢慢的女性在社會性別的地位提升到了一個前所未有的高點。

　　這樣的影響之下，將女性的社會性別拉到了與男性看似相等的基準上，為何只為看似相等的基準上？則是因為東方社會長期以來的社會性別不平等，造成了幾乎上位者都為男性，而男女性傳統的性別教育，也默默成為了性別不平等的觀念的看守者，男性不會躍升一位女性來做自己的副手或者上司，女性的社會性別地位依舊無法上升到與男性平等的位置。但隨著性別越界現象的擴大、再擴大，由於女性主義以及女性運動的興起，帶起了跨性別運動的發起，慢慢的跨性別主義與運動也形成了協力廠商勢力，相對與男性社會性別權力的獨大，女性社會性別的權力逐漸的提升與跨性別主義慢慢分食部分的男性社會性別權力，終於造就了 2012 年多元性別的社會體系，也就是一個逐漸達成社會性別平等的人類文明社會。在 2012 年的街頭，就算是相對保守的東方社會，我們也不再去限制女性要穿得多保守、或者多開放，完全決定於女性的個人意志，當然前提是不能夠違背法律的規範。女性能夠從事任何她想從事的職業，甚至是軍職；女性擁有自我權力的控制，能夠擁有財產，能夠支配自己的自由意識，如《慾望城市》（Sex and the City）是美國 HBO 有線電視網播放的喜劇類劇集，於 1998 年 6 月 6 日首播，2004 年 2 月 22 日結束，共六季 94 集。此影集獲得許多艾美獎和金球獎的獎項。此影集受歡迎的程度可並不侷限在美國，而是全世界。以《慾望城市》的故事作

延伸拍了電影。此影集描述居住於紐約市的四位女性所發生的故
事，被認為是情景喜劇，但卻有連貫的劇情和劇情起伏。也處理
女性在社會相關的議題，通常是 1990 年代女性在社會上的議題。
也呈現女性角色和定位的變換如何影響這四位女性，並代表了這
個時代女性社會性別的平等。劇中主角凱莉為故事敘事者，敘說
著她三位好友和自己周邊觀察到的事情。這幾位女性經常討論她
們的性慾望和性幻想，和她們事業與愛情的痛苦與艱難。此劇也
大量呈現關於浪漫與情慾的話題，也專注在年過三十的單身女性
的愛情觀。它抓住了大都會女性的社會地位等社會相關議題。它
建議女性觀眾「友誼是女人可以期待的最好依歸，而男人只不過
是蛋糕上面的糖衣」，但最重要的是要在光怪陸離的現代大都市中
學會如何發現自己、愛自己。它一方面講述都市女性的生活，一
方面運用絢麗多姿的時尚、服飾、飲食、藝術等元素展現出曼哈
頓豐富熱鬧的社會人文景觀。1998 年一經播出便受到電視評論界
廣泛好評，但因為過於渲染享樂主義和充斥大量的性話題、性場
面，而受到了保守人士和宗教團體的猛烈抨擊。

　　在《羅馬慾樂園》中也暗示了女性社會性別權力的平等，女人
能夠決定自己的命運，選擇自己想要做的事。兩個分別來自西班牙
與俄羅斯的女人，在初夏的羅馬相遇，從初識，到相互吸引，無論
是社會性別、愛情或者性，都跟男性社會性別相同。

　　平等一詞意指「公平、無私、公正的對待不同屬性的個體，
　　例如：對於不同性別、種族或階層等人一率平等對待」。換
　　言之，「平等」一詞有尊重差異、包容異己之意。而性別平
　　等意指「能在性別的基礎上免於歧視，而獲有教育機會均
　　等」……（莊明貞，2003：49）

相對於生物性別，2013 的今天我們可以看到社會性別相對的邁向
平等之路，男性與女性的社會權利與義務，幾乎能夠平起平坐，即
使有少數的法條或者法規並未完全的完善，但相對於第二次世界大
戰之前，甚至是人類有歷史以來，都能夠看到女性社會性別極大的
上升。雖然跨性別者還未能夠成為合法公開的社會性別平等，但就
個體而言無論是男同性戀者或女同性戀者，除卻不同國家婚姻法的
限制，婚姻權利的不平等之外，幾乎其餘相對的人權也平等於男性
和女性，畢竟人類都無法逃離生物性別的控制，同性戀者即使愛戀
對象為同性，始終也在男性女性的範疇中。總括來說，女性在社會
性別地位的提升，造成了性別越界的社會現象；而性別越界現象也
影響了整個社會秩序的變化，如社會地位的變遷、社會的規範與限
制等等，將於下節論述。

第二節　社會地位的變遷

　　社會大眾一般以為中國從古至今都以父系社會為主，由男性主導一切原本就是天生天然，然而其實從姓氏中的「姓」來看，其本意應為女子生的子女，在上古時代，其實人類主要以母系社會為主，只知其母而不知其父，子女的姓主要是隨著母親的姓而決定的。我可以從上古八大姓來看，那時姓「姬」、「姒」、「媯」、「姜」和「嬴」等字的部首，都是從女字部這一特點。隨時間發展到父系社會後，姓則隨父親。隨著同一祖先的子孫繁衍增多，這個家族往往會分成若干支散居各處。各個分支的子孫除了保留姓以外，另外為自己取一個稱號作為標誌，這就是「氏」。

　　隨著世代的遷移，父系社會取代了母系社會，成為了氏族社會的二階段，男性在生存活動中佔據主導地位後，由母系氏族制過渡而來的社會制度。中國古代封建制度中的世襲制就是以父系氏族制度為基礎的。以男子為主導，男子娶妻子入家門。子女隨父姓，並嫁出女兒，兒子繼續娶妻。也就是男性繼承家族的主要財產，文化等。

　　由此可知，社會地位並不一成不變，隨著世代的轉移、社會的改變，會潛移默化的轉變其形態以隨時適用於當下。過去母系社會時，主要由女性作為社會經濟的主要角色，女性地位較男性高，通常作為一家之長或者一個族群的首領，從事採集和原始農業，製作各種生活所需的日常用品等等。當時更是採用男女群婚，但隨著文字的出現，訊息的交流變得較為容易後，族群與族群之間的爭鬥，促使男性慢慢地握有族中的重要地位；兩個不同的族群交戰，通常也是族中強壯的男性領導著其他男性族人去交戰，進而使得父系社會出頭。成史以後，父系社會的出頭。也就是我們熟知的中國封建朝代的歷史，男性主要從事勞作生產，負責家中、族中的各種經濟行為，無論是農耕漁林，而女性則逐漸的移轉成對內，負責為相夫教子等等。我們可以從以上得知，社會地位的移轉主要是因為社會經濟來轉變的。

　　中國的歷史包括以上的例子，讓我們看到父系社會如何扭曲、貶低並且使女性能量變得庸俗。也可以看到父系社會切掉我們的性能量，性能量主要會在其他章節談論。從一個比較高的角度看，父系社會「負面」的影響終究必須出現，這是我們作為人類必須要經驗的一個階段。唯有如此，才能夠學習如何平衡我們的陽和陰，整合我們的性與靈。就像一個人騎腳踏車為了平衡一邊的重量，會故意傾向另一邊的道理一樣，我可以把父系社會的發展視為是歷史上一度

因為要平衡男性與女性能量，而過度補償的過程。就是要一下子偏左，一下子偏右，才能夠找到中間平衡的位置。（李安妮，2010：66）

　　前一節有提到近五十年來，男女社會性別的變遷，已經慢慢的演變到一個相對平等的階段，當然還未到完全平等，不過我們可以樂觀其成。如果你是 20 世紀 40、50 年代出生的，想必會對這樣社會性別的轉變，感覺得更加深刻。我曾經和那個年代出生的男性及女性談論過性別越界現象的問題，他們表示在過去男性主要主導著社會的經濟行為，並且在家在外都有著較優越於女性的社會地位，但是隨著女權的提升，女性跨出自主的第一步，社會權利全面的提升，女性也擁有了經濟自主權後，社會地位全然地在改變中。相對於過去母系社會瓦解轉變為父系社會，封建社會瓦解轉變為民主社會，我們可以從中窺探到現在的社會模式逐漸達到一個平衡的現象，並不是單一的母系或者父系，而是雙性平等的社會，也就是性別平等的社會。

　　社會主要由三種特徵所組成，其一為社交網路；其二為組織的模式；其三為成員資格的標準。社交網路就像人們之間各種的行為模式所造成的關係而組成的虛擬網路，用來維繫、親近、聯繫不同的關係（親戚、朋友、同事）。我們很容易可以從我們日常的生活中，觀察到社會地位的改變，對於時下二十幾歲的年輕人而言，家裡負責大小事的不再是只有母親了，有些已經變成母親在外工作，

父親則樂當家庭主夫，又或者是從小到大的同學，班上的女同學也不再是少於男同學了，我們都可以看到社會各個層面上女性地位的提升。

　　根據臺灣主計處公布的人力資源調查，過去 10 年，女性就業人數共增加 68.1 萬人。不過，儘管女性就業增長幅度高於男性，但女性總就業人數仍低於男性，且女性薪資僅為男性 80%。學者認為，過去臺灣女性並未充分就業，女性就業人數增加，只是回歸常態，加上近年來男性失業率較女性高，迫使女性因為經濟壓力而進入職場。根據主計處的調查，男、女就業率在 1991 年到 1995 年，都有超過 98%的水準，爾後每年互有增減，但 1996 年以後，女性就業率開始超越男性。（聯合新聞網，2012）

　　雖然女性就業人數逐年增長，臺灣大學國家發展研究所副教授辛炳隆表示，臺灣女性過去就業人數偏低，如今只是回歸常態，且臺灣女性勞動參與率至今仍未突破 50%，不但低於南韓、新加坡、香港，婦女因婚育中輟工作後，再回到職場的比率也低。因此，政府倘若要刺激女性就業人數再增長，要先想辦法提高婦女二度就業比重。勞委會分析，比較各地女性的就業曲線，可以發現其他國家及地區都是 M 型，女性在 35 歲後會出現再度就業潮，但臺灣婦女勞參率卻是倒 V 字型，多數臺灣婦女在就業高峰年齡，因為婚姻或育兒離開職場後，就很難再重新就業。（聯合新聞網，2012）

　　無論是出於男性失業率的提升或者是因為家中經濟壓力的關係，我們都可以看到隨著女性受教育的程度提高，女性在經濟發展上的貢獻增加，進而提升女性在社會上的地位，甚至根據主計處的調查，在 1996 年後女性的就業率開始的超越男性，即使女性的勞參率為倒 V 型，但也不能夠否認女性在就業市場上的影響力。

　　3 月 8 日是國際婦女節，國際勞工組織發布〈2008 年全球女性就業趨勢〉報告指出，過去 10 年，全球女性就業人數大幅上升，其中東亞地區女性就業率為百分之 65.2%，居全球最高，而此區域年輕女性就業率也高於年輕男性。這份新出爐的報告顯示，女性的教育水準持續改善中，而 2007 年全球女性就業數達到十二億人，比 10 年前增加 18.4%，但同一時期，女性失業人口數也由 7020 萬人上升到 8160 萬人。（大紀元，2012）

　　報告說，女性雖然就業人數提高，但女性的失業率依舊高於男性，比率分別是 6.4% 及 5.7%，且比男性更有可能從事低收入、較不體面及低福利工作。倘若就全球分析，東亞地區女性就業率為 65.2%，居全球最高，男性為 78.4%。值得注意的是，東亞年輕女性就業率一般高於年輕男性；此一區域男性與女性的失業率也比較低，兩性在就業領域及職位方面的差距也比其他地區小。國際勞工組織所指的東亞地區，包括中國、香港、澳門、臺灣、南韓、朝鮮、蒙古等，日本則被列在發達經濟體及歐盟項下。報告指出，東亞地

區女性就業率雖然全球最高，但呈現下降趨勢，非因經濟因素，而是更多女性選擇接受更好、更高教育。（大紀元，2012）

　　行政院主計處調查，過去 10 年女性平均每月經常性薪資成長 17%，成長幅度比男性高，但 2008 年的平均每月經常性薪資還是只有男性的八成左右。學者認為，性別歧視難消，是兩性薪資差異主因。根據主計處《受雇員工薪資調查》顯示，2008 年女性平均每月經常性薪資為 3 萬 2,466 元，比 1999 年的 2 萬 6,657 元成長 21%，遠高於男性過去 10 年從 3 萬 6,056 元調漲至 2008 年的 3 萬 9,728 元，約 1 成的成長率。但即使女性每月經常性薪資成長率是男性的兩倍，目前臺灣女性每個月的經常性薪資還是約維持男性的八成。（行政院主計處，2012）

　　《衣櫃裡的政客》也諷刺了許多不敢承認自己真實性向的政客，其實不論是女性社會性別的提升，兩性社會性別的平等等等，同性戀也在這個日新月異的社會中逐漸站穩腳步，現在有女總統、女議員或者是女性的這種主管都不甚稀奇。我們可以在美國看到許多同性戀團體的發展茁壯，甚至已經有很多美國的國會議員或者市議員已經承認出櫃；在美國我們可以不時地看到同性戀情侶出入各個公眾場合，甚至在美國加州還有所謂的 Gay Town，而且位於非常繁榮的 Hollywood。我不諱言美國一直以來都是全世界最自由也是強大的國家之一，近年來中國在國際視野崛起，幾乎可以取代美

國，成為全世界最強大的國家，但其共產主義的原因，無法為自由
社會的變遷或演進帶來任何的借鏡。臺灣身為一個民主平等且自由
的國家，時代的潮流幾乎都是由美國先帶領著。由此可知，我們可
以預期，未來臺灣不僅是兩性社會性別平等之外，更有望成為人人
平等的國家。《衣櫃裡的政客》主要描述美國共和黨某參議員在廁
所召男妓，並遭人爆料，由此帶出那些不遺餘力杯葛同志人權的政
客，說穿了才是不願意面對自我真實的性向的人。這些政客在同志
人權法案前，道德正義面孔的投下不同意票，並且擁有人人稱羨的
異性戀家庭，卻無法掩蓋自我對於自我性向的慾望與傾向追求成全
了某些利益，卻造成更多傷害，無從逃避的自我、曾經愛過或被愛
的異性或同性戀人、深受箝制的同性戀者……從《衣櫃裡的政客》
我們可以檢視政治層面上的性別越界現象所造成的影響。

　　臺灣大學國家發展研究所副教授辛炳隆指出，臺灣男女薪資有
別，除女性工作內容主要以行政職，而非執行、管理角色外，職場
的性別歧視還是難以根除。不過從國際趨勢來看，各國女性平均薪
資大約是男性的六成到七成，臺灣近幾年女性意識抬頭，且政府持
續推動性別工作平等法，讓兩性薪資的差距縮小至不到兩成。（聯
合新聞網，2012）社會性別還在逐漸的平等中，兩性地位的改變也
尚在演化，即使目前還是未到全面性的平等，但依本研究的結果可
以預期，未來是指日可待的。就像臺灣也差點有了第一位女性的總

統，女性從政在臺灣不是新鮮事，不僅是女立委，甚至女性縣市首長都處處可見。不過，這次的總統大選，第一次出現女性總統候選人。女性可以當總統嗎？「穿裙子的」可以統率三軍嗎？蔡英文的出現，挑戰的是性別障礙，同時也告訴我們性別平等的可能性，社會性別與地位的改變。

第三節　社會的規範與限制

美國「獨立宣言」和憲法所云：「人人生而平等，天生具有某些不可剝奪的基本權利，其中包括生活、自由……和追求幸福的權利」《論國民財富的性質和原因》一書中，史密斯先生所提出了三種對其往後的追隨者具有重大影響的思想；首先，社會發展經歷了一系列不同的階段、時代和體系，而商業體系或自由經營體系則是社會發展的最高階段。其次，經濟體系的變遷和政治結構的變遷緊密相連，因此商業自由必須有相應的保證公民自由和政治自由的憲政制度。也就是說，政府除了保護公民基本自由權利和社會秩序外，不應干預經營活動。（Gray，1991：30）

民眾能夠得以依自由意識的生活在這個社會上，必須仰賴政府的保護。政府是一種組織，但區別於一般的社會組織。政府擁有合法的權力來強制與權威性的統治人民，權力來源自權利，政府本身的權力來自於國民與公民，政府對於國民與公民負責，而國民與公民服從義務，並享有國民與公民的權力。因此，各種的社會規範與限制油然而生。社會的規範，其字面上的意思為人們共同認可及遵守的行為標準，也就是這種標準包含了某種層面上的道德意味，就是所謂一般人認為是對的，是不踰矩於道德倫理之上的事情，當然無論他們是否是對的、有效的或者有用的。當打破社會規範的人，通常會被社會大眾抨擊，譴責並且遭受到孤立，由於社會規範通常為社會大眾所認定，通常並無明文的規定，而是一直以來有一條被視為是標準的線存在在社會大眾的心中，不過社會規範也會隨著時代的改變進而演化演變。社會規範主要可以分為風俗習慣、倫理道德、宗教信仰以及法律。此節也依這四種不同的社會規範用來討論，因為性別越界現象所造成的社會性別改變或不變的社會的規範與限制。

　　風俗習慣，指的是一個區域的人民隨著長時間的生活經驗演化出一種或多種慣例，只要有人類群居的所在，就會慢慢演化出擁有自我特色的風俗習慣。舉例來說，東方人多拿筷子，西方人多用刀叉，中國人主要過農曆新年、西方人主要節日為聖誕節及復活節，

中國人會掃墓、阿拉伯人會包頭巾等等，這些都是不同的區域擁有不同的風俗習慣。那麼臺灣本身擁有怎麼樣的一個特別的風俗習慣？大家最耳熟能想的想必是臺灣人的草根性十足，早期臺灣由於有著敢拚、努力的腳踏實地的個性，開拓出來現在這樣一個先進並民主化的國家，而又由於臺灣本身多元化的人文環境，特殊的地理位置，我們演化出了一種開放且多元化自由的社會。在傳統的風俗習慣上，臺灣人基本上延續中國人傳統的習俗，臺灣人過中秋、端午……等等，但是臺灣融合了這些中國人傳統的風俗節慶後，又衍生出了許多臺灣當地的風俗習慣，如宜蘭童玩節、澎湖花火節等等；而提到風俗習慣與性別越界的關係，傳統的中國人是完全不能夠認同同性戀結婚的發生，甚至還會鄙視這樣的行為，但由於臺灣的風氣自由，隨著世代的改變，越來越多的人理解同性戀並非一種病，也由於社會性別天平的改變，女性紛紛走出家門接受高等教育，女性意識的抬頭，相對的也有助長同性戀人權的抬頭。在西門町的街頭，我們甚至可以不時地看到同性戀情侶的身影；而臺灣歷年所舉辦的同志遊行活動越來越大、越來越多人參加，我們就可以知道臺灣的風俗習慣也在這樣一個性別越界的現象下有所改變。

　　風俗習慣主要由人民生活習慣演化出來，而倫理道德則是古代中國為了維護社會秩序，希望以「禮」作為維繫道德倫理的準則，並透過禮的教化促使人民有如：

《聖祖實錄・康熙九年癸巳條》所說的:「敦孝悌以重人倫,
篤宗族以昭雍睦,和鄉黨以息爭訟,重農桑以足衣食,尚節
儉以息財用,隆學校以端士習,黜異端以崇正學,講法律以
儆愚頑,明禮讓以厚風俗,務本業以定民志,訓子弟以禁非
為,息誣告以全善良,誡窩逃以免株連,完錢糧以省催科。」
(維基百科,2012c)

中國人則是以這樣的教化下形成了美好的倫理道德觀念,道德主要
取決於一個個人自我內在的良知判斷,用來評斷善良是非的標準,
例如博愛座的讓位、插隊行為的發生等等,都是與個人的道德有
關,而傳統的倫理則是人們對於身邊的人的行為表現,中國人常說
的五倫則為君臣有義、父子有親、夫婦有別、長幼有序、朋友有信,
經歷了封建制度瓦解,資本主義興起,傳統的道德倫理也因為如此
有了巨大的改變,對內依然父子有親、長幼有序,到了夫婦有別的
這塊,已經有了具體化的改變,過去傳統是以男性當家做主,所謂
夫婦有別大致上是指夫待妻如朋友,妻事夫如賓客,家有大小事
情,夫妻商議而行,丈夫修身,妻子立命,自然形成夫婦有所差別。
但在臺灣現今的社會模式中,許多家庭主要的經濟來源卻成了母
親,而父親則樂當家庭主夫,那麼這樣的一個夫婦有別模式則是全
盤的角色對調了,所以進而演變出夫婦無別的行為模式。當然這樣

的行為模式並不發生在全部的人身上，而是這樣的行為模式在逐漸的擴大擴散中，在大多數的社會中，違反這種社會規範形式也不會遭受到國家的強制力的約束或懲處，但仍然會受到一定程度的懲罰，包括自我良心的譴責以及社會輿論的壓力等。臺灣由於社會風氣開放，對於許多的事情能夠接受的態度很高，並非臺灣人的道德標準變低，而是對於各種事情的看待較為寬容及多元化。也由於這樣相互的作用，所以在性別人權之上可以彼此的相互相容相成。

　　宗教信仰能夠幫助信徒得到心靈上的平靜慰藉之外，同時也大大的影響了信徒的日常生活模式。大部分的宗教教義，都有助於強調人心的淨化以及勸人為善，從而幫助穩定社會秩序。世界上主要有五大宗教，印度教、佛教、基督教、道教、回教，由於臺灣社會並不限制宗教信仰，因此各種宗教信仰在臺灣的發展都極為蓬勃。根據臺灣有關部門的統計，佛教與道教為臺灣人的主要信仰，但又由於臺灣獨特的人文信仰發展出了道佛同廟的景象，信徒能夠在廟宇看到佛教與道教的神明同殿。在臺灣，許多信奉佛教的信徒，同時也會信仰道教。2001 年臺灣出版的《年鑒》統計，臺灣地區的佛教徒約 800 萬人左右，幾乎佔總人口的三分之一。臺灣的寺廟遍及全島，臺南市寺廟多達 166 座，澎湖縣 97 個村、里，寺廟就有 142 座，寺廟遠遠超過了各類學校的總數。（中央研究院調查研究中心，2012）

根據《臺灣地區社會變遷基本調查》，在臺灣地區 20 歲以上人口中，自我認定為佛教徒的人數最多，佔了 47%。其間固然有真正的佛教徒，不過由於中國人習慣自稱佛教徒，實際上有不少可能是民間信仰或其他宗教的信徒。如果依照宗教行為指標來分辨時，會發現吃齋、唸佛經及參加佛寺法會的人總共只佔了 6%。如果將崇拜媽祖、關公及土地公的信眾視為非純正的佛教徒，則大約最多有 15%才是真正的佛教徒。換句話說，自稱佛教徒的受訪者中有三分之二應該是民間信仰，或其他宗教的信徒。在本調查中，自我認定為道教徒者約佔 7%。自我認定為民間信仰者約佔 29%。如果加上自稱為佛教徒卻又崇拜媽祖等非佛教神明者，則民間信仰的信徒應在 65%以上。在區分民間信仰及佛教信徒時，大致上應該以是否有皈依佛教的過程為判準。因為佛教徒是經過正式皈依儀式的，每個佛教徒均應經由皈依師認定。民間信仰者，在另一方面來說，卻是生而為之，並未經歷過任何皈依儀式。(中央研究院調查研究中心，2012)

宗教信仰相對地影響了性別越界現象的發展，而性別越界現象又反過來影響著宗教信仰。在臺灣信仰佛教的人數最多，這樣深深地影響著社會大眾對於性別越界現象所造成的社會道德觀感，所有的佛教教派都禁止邪淫，但是不同的佛教教派對佛教律典裡面「邪淫」的詮釋有很大的不同。一些教派認為同性戀行為

屬於邪淫，是嚴重觸犯戒律的行為；也有一些教派認為同性戀行為和異性戀行為在本質上沒有區別，都是無明的表現。馬來西亞吉隆玻十五碑錫蘭佛寺住持達摩難陀長老指出佛教認為性愛（包含異性戀和同性戀）是由無明所造成的一種執著的行為。僧人選擇了放棄慾望所帶來的執著，出家、守持出家戒而修行，斷除慾念，朝向寂靜涅槃。人類受無明的影響，以為自身身體是真實的存在，過分的迷戀慾望所帶來的事物（性愛），渴望滿足自身的感官需求，這樣將在輪迴中陷得更深。當人們的無明被智慧與知識替代，自然而然的就會擺脫身體對自身慾望的束縛。（達摩難陀尊者，2010）

　　「佛教不譴責同性戀，正如佛教並不譴責任何錯事。」（達摩難陀尊者，2010）佛教並不認為同性戀是錯誤的，也同樣沒有把異性戀間的性愛看成是一種正確的事情，錯誤的是對它的執著與受它的奴役。佛教對待同性戀問題是開放和寬容的，這和伊斯蘭教、基督教等有很大不同。同性戀與性愛只是人類對自身的一種慾望渴求，這種慾望的渴求會對認識自我造成障礙。達摩難陀尊者認為「所有形式的性事增加對身體的淫慾，渴望，執著。有了智慧我們學會怎樣脫離這些執著。我們不譴責同性戀是錯的，有罪的，但是我們也不遷就它，這是因為它與別的性事一樣，延緩我們從輪迴中的解脫。」（同上）

佛教並不承認婚姻是上帝許可的結合，似乎這樣就使性事突然合法了。性事是一種人類活動，與天堂地獄無關……性事上的檢點只是五戒之一。殺生要嚴重得多，因為你更為惡意地傷害了另一個生命……佛教並不把同性戀看成是錯誤，而異性戀就正確。兩種都是用身體進行的性活動，都是淫慾的強烈表現，都增加我們對現世的渴望，使我們在輪迴中陷得更久……總之，同性戀與異性戀一樣，起源於無明，當然沒有基督教意義上的有罪。所有形式的性事增加對身體的淫慾，渴望，執著……我們不譴責同性戀是錯的，有罪的，但是我們也不遷就它，這是因為它與別的性事一樣，延緩我們從輪迴中的解脫。（達摩難陀尊者，2010）

在臺灣大多數的人就是抱著「佛教不譴責同性戀，正如佛教並不譴責任何錯事」這樣的觀點在看待著同性戀，因此臺灣社會的同性戀運動如此蓬勃。此外，也有其他平權的看法。釋昭慧法師的同志平權理念，近代北傳佛教也有因主張「二者並沒有神聖與罪惡的分野，也沒有蒙受祝福與承受詛咒的殊遇。二者的情慾，同樣構成繫縛身心的猛烈力道；同樣會因縱情恣慾或獨佔心態，而導致傷己傷人的罪行；同樣可予以節制或予以戒絕；同樣可予以轉化或予以昇華。」（釋昭慧，2006）釋昭慧法師更撰文論及：一些負面的聲音，

出現在佛教圈裡。此中最常聽到的就是業障論，聲稱同志的性傾
向，來自惡業的招感。然而我們要問：

（一）同志較諸異性戀者，真有較為深重的罪業嗎？是殺、
盜、婬、妄的哪一樁，足以與同志產生必然的因果關
聯？要知道，同志的身心狀態，大都良好；同志本身，
並不因其性傾向而受生理或心理之苦；只要對他們不
施以歧視、壓迫，他們是可以自得其樂的。同志之所
以受苦，更多時候並非來自其罪業，而是來自異性戀
主流文化的社會壓力。

（二）同樣的荒謬邏輯，出現在對待女性、殘障、病患、災
民、奴隸與動物的身上。好像她（他、牠）們屈居弱
勢而承受苦迫，是活該報應似的。這種濃厚宿命論氣
息的「像似佛法」，廣泛流傳於佛教界，以紫奪朱。持
此論者，不但無心幫助眾生離苦得樂，而且經常對受
苦眾生「傷口抹鹽」，讓她（他、牠）們倍增二度傷害。

（三）退一步言，即使同志的性傾向，真來自惡業招感的
成分，但試問無始生死以來，誰能保證自己沒有惡
業？各種不同的惡業，招感不同的苦異熟果。面對眾
生的苦異熟果，佛弟子理應學習佛陀的「護生」精神，

　　　　　　悲憫、拔濟、協助其離苦得樂，斷無視其苦為「惡業
　　　　　　招感」而予以壓迫與詛咒之理。

（四）惡業有種種，歧視、壓迫以惱害眾生，正是惡業之一。
　　　　準此，同志未必會製造干犯眾生的惡業，反倒是對同
　　　　志的歧視、壓迫與惱害，肯定就是惡業；社會中如果
　　　　存在這種共同偏見，那就是惡法「共業」。因此歧視
　　　　同志的異性戀者，應該斷除如是惡業，並以「平等對
　　　　待一切眾生」的清淨共願，來改變歧視同志的惡法共
　　　　業。（釋昭慧，2006）

達賴喇嘛身為諾貝爾和平獎的得主，於 2004 的訪談中表示：「佛教
有『十戒』。其中三個和身體有關的是：殺生；偷竊；不當性行為：
它包括僧侶和他人有性關係；婚外情；同性間的性行為；口交或肛
交；手淫。從佛教的觀點，這些都是錯的。但如果同性戀者不信仰
佛教，不是佛教徒，從社會角度，如果兩人真正相愛，彼此尊重，
而且感覺幸福，那麼有那種關係也應該可以。不管怎麼說，比暴力
要好的多。但有些同性戀者想從我這裡得到贊同，對我來說，這怎
麼可能？觀音對此說的很清楚，這種性行為是錯的，我不能改變這
個。但有些社會歧視同性戀者，這也是錯的，做得太過分了。如果
沒有愛滋病的危險，雙方同意，同性戀對社會並沒什麼傷害。」……

「當然，一個佛教徒有了不當性行為，並不等於這個人就不可以繼續信仰佛教。」……「社會一定是各種各樣的人組成的，有人信教，有人不信。應該寬容，包括寬容同性戀者。」（曹長青，1998）就是這樣寬容和善的宗教教義，也間接造成了臺灣社會性別越界現象的產生吧！

　　法律是公平正義的化身，法律的功用，在於保障人民權益，維護社會安寧與鞏固國家安全。社會文明的進步與社會秩序的維護，有賴於法律的規範，因此法律與社會正義的實現息息相關。（曾肇昌，2004：1）

　　人們生活在民主自由的社會下，必須要服從法律的規範，才能夠享有自身的權益以及社會安定平等的雙贏，臺灣的民法與刑法保障人權的同時，也隨著世代的改變而改變。對於社會性別平等對於法律來說，最大的影響就是所謂的同志人權。在臺灣基本上同志人權與正常人無異，唯一的差別為同志婚姻的權利，但放眼全世界，對於同志婚姻權利的開放，也只是一個呈現剛起步的狀態。婚姻作為社會的一項基本制度，除了具有法律意義上的「民事婚姻」概念，同時具有宗教意義上的「宗教婚姻」概念。在現代的政教分離國家，兩層概念分屬國家與教會的管轄範圍；在同一個國家，某些婚姻，例如異教徒、不同種族、同性之間等的婚姻，可能僅由國家或教會一方承認，但另一方不承認，或者某些教會承認但某些教會不承

認。在保守宗教人士的政治勢力較為強大的地方,由於反對將同性婚姻稱為「婚姻」,法律採用「民事結合」的名稱。

　　同性婚姻主要可以分為民事結合與同居伴侶關係或註冊伴侶關係,前者主要為在權利上等同或接近婚姻,但沒有婚姻法律上的效力;而後者則有法律上的效力。而臺灣目前則為同性婚姻討論中國家,同性戀人權團體的努力促使臺灣能夠透過同志婚姻法。即使如此,直到今天,同志婚姻在臺灣還不具任何法律效力,但還是有不少同志伴侶們選擇了大方地舉行婚禮來給社會一個聲音。2006年《自由時報》指出 10 年前,同志作家許佑生牽著伴侶葛瑞的手,在史上首次的同志公開婚禮中許下承諾;10 年後,4 對勇敢的女同志來到許佑生和葛瑞的身後,迎著初秋午後的微風和將近 5 千位見證者,交換戒指、親吻、低首默唸著此生不渝的誓詞,完成臺灣史上首次同志集團婚禮。「現在我奉聖父、聖靈的名為妳們這 4 對同志伴侶證婚成為同志婚姻伴侶,願上帝賜福保護,願上帝的臉光照妳們……」掩不住激動的情緒,主恩同志團契牧師曾恕敏大聲對著鴉雀無聲的人群宣讀證詞,白紗覆蓋的額海下,從左至右分不出誰是新郎、誰是新娘的眼眶中,滲著瑩瑩晶光。(鄭學庸,2006)性別越界的現象影響著社會的各個角落,改變了社會的規範與限制,社會的規範與限制也與性別越界現象彼此摩擦磨合出一個多元性別、社會性別平等的世代。

第五章　電影鏡頭下性別越界 所涉及的經濟議題

第一節　中性選擇

　　所謂的「中性」，在不同的領域有不同的解釋，化學中的中性指的是酸鹼中和；語言學或人文學中的「中性」則指除雌雄以外的第三性，也可以說是褒、貶兩義以外的評論，或生態學中間關係的一種。而本節所定義的為語言學或人文學中的「中性」，但並不狹義的定義為除卻雌雄以外的第三性，而是更新定義為包含雌雄之內的第三性。我們常覺得所謂的第三性，必須跳脫於雌雄，男性、女性的定義下，其實不然，作為一個消費的選擇，購物的搭配下的「中性」，是可以重疊的，畢竟我們想研究的第三性及性別越界的行為，是由男性、女性所造成的，而不是生物學上所謂的第三性。

　　人從出生後，一路上都在做不同的選擇。選擇晚餐要吃什麼、選擇學哪種才藝、選擇上哪間大學、選擇哪個科系、選擇結婚或單身，我們窮己一生，不斷的在面臨選擇，為的是滿足自我的慾望，希望透過這個選擇，能夠最大的可能滿足自己心理與生理的渴望。選擇是判斷多個選項其中最值得的決定，而選擇又可以分為實質面及心理面。所謂實質面的選擇，就是我們做了某種選擇，而在實質上我們得到了什麼樣的幫助或者交換、甚至是報酬等等。換句話說，心理面主要是心裡的抉擇，根據事情的發展過程，判斷對自己最有利的決定，進而做的選擇。有時心理面的選擇並不會得到什麼實質面上的回報，但實質面則必須經過心理面的選擇過程而去實行。

　　人們做選擇的結果影響著我們日常生活的一切，食衣住行是人們不可或缺的，而隨著時代的進步，人們的生活品質改善，食衣住行隨著時代改變而進化，食衣住行育樂才是這個世代人們生活必須的六項指標。

　　民以食為天，相信沒有任何人可以否認這句話。生物必須攝取足夠的營養才能夠賴以生存，人當然也不例外。一天三餐，是人類最標準的食物攝取量，無論是在家自己烹調食物，或者是餐餐在外的外食者，我們每天都面臨選擇自己今天各餐要吃什麼的情況。然而，飲食並不會受到性別越界現象的影響，人們不會因為性別越界

現象的影響，而去改變什麼特別的飲食習慣，因為即使是同性戀者或者反同性戀者、變性者也好，我們都是吃著一樣的東西，就像是呼吸相同的空氣，誰也改變不了。基本上，飲食的不同，通常是跟不同的飲食習慣有關，於是因飲食選擇而起的消費飲食，我並不把它納入研究中的「中性選擇」範圍。

　　衣物又稱為服裝、穿著等等，我想最廣義的定義，就是用來遮蔽人體的東西或者稱遮蔽物、衣料。通常我們把遮蔽軀體與四肢的衣物稱為上衣，另外專門遮蔽脖子的則稱為圍巾；遮蔽腳部的則稱為襪子，還包含了鞋子與帽子，我們統稱為衣物。衣服是全人類的必需品，當然某些特別的區域或許不穿著衣物，但就人類社會來說是非常少的例外。衣服除了是必需品之外，有著保暖、遮蔽的功能性；除此衣服也可以當作裝飾品，隨著文化的提升，衣服的功能大為躍進，除了基本的功能性之外，人們開始著重起搭配、色彩、設計等等的因素來購買及穿戴，甚至有一部分的衣物，我們可以稱為奢侈品，衣服特殊的材質，又或者是出於名設計師之手等等。人們隨著文化的提升，我們也重視起自身品味的提升，就像人們會利用保養品、化妝品與香水來裝飾或提升自己的身分、臉蛋，最能夠給人一眼看見的衣服，更不外乎有其重要的影響。

　　不知道是從什麼時候開始，人類有了要穿衣物的觀念，其背後成因也許是為了保護自身的皮膚；也有可能是為了對抗天氣。還有

宗教人士說衣物的誕生，主要是類似像《聖經》中的亞當與夏娃，開始有了男女有別的觀念，有了羞恥心後的發明。此外，有的人說是為了吸引異性；有的人覺得是美化自己；又有人說是為了配合自己的身分等等。無論是其中的哪一個假說，我們都可以了解到衣服的確是一個對人類來說不可或缺的發明；到如今，衣服甚至有其文化地位，我們可以透過一個人身上的衣著，用來分析判斷這個人的社會地位、道德、性別、宗教或者是婚姻關係等等。在許多社會中，擁有高地位的人會將某些特別的服裝或飾品保留給自己來使用。只有羅馬皇帝可以穿戴染成紫紅色的服裝；只有高地位的夏威夷酋長可以穿戴羽毛大衣與鯨齒雕刻。古代中國只有皇帝皇后才可以穿十二章衣和翟服。在許多情況下，有些抑制浪費的法律體系會精細地管理誰可以穿什麼服裝。在其他的一些社會中，沒有法律會去禁止低地位者去穿戴高地位者的服裝，然而那些服裝的高價位很自然就限制了他人的購買與使用。在當代西方社會裡，只有富人能夠負擔得起高級訂製服裝。擔心受到社會排擠也有可能限制了服裝的選擇。夏、商、周三代基本上是上衣下裳，下身穿的裳實際上是裙，而不是褲。到了春秋戰國之際，出現了一種新式服裝叫做深衣。戰國秦漢之人不論貴賤、男女、文武都穿深衣，貴族以冕服為禮服、深衣為常服；平民以深衣為吉服、短褐為常服。在先秦以及後來的一段時間裡，人們所穿的都是布衣。魏晉南北朝時期的服飾出現了

兩個變化：一個是漢裝的定式被突破了；另一個是胡服被大量地吸收融合進漢人的服飾之中。男子的服飾以衫代替了袍。婦女服飾也崇尚褒衣博帶，有的把裙擺放長，裁剪成三角形。隋唐時期經過長期的民族融合，加上經濟繁榮、社會開放，服飾也日趨豐富華麗。宋代把單上衣叫做衫，衫的袖口沒有祛。有作為內衣的短小的衫，也有作為外衣的寬大的衫。下襬加接一幅橫襴的襴衫是男子的常服。清朝人們被迫穿滿族服裝，到了近代，人們才把清朝的服裝脫下來，換上了具有現代意義的服裝。（新華網，2010）

　　軍人、警察、消防隊員通常會穿著制服，而許多企業中的員工也可能如此。中小學生經常會穿著學校制服，而大學生則穿著學院服裝。宗教成員可能會穿著修道士服、道袍、袈裟。有時候單是一件服裝或配件就能夠傳達出一個人的職業或階級。比如說，主廚頭上所戴的高頂廚師帽。無論在世界各地，服裝很容易可以看透其對文化規範與主流價值觀的態度，蘇格蘭人會身著格子花紋裙，猶太人會辮側邊髮辮，中國人會身著旗袍，這些都是藉由衣服來彰顯其文化的例子。有的人把生肉作成衣服，用來表示其價值觀，嘲諷那些食肉主義者或者毛皮愛好著。衣著也與性暗示有相關，如許多服裝藉由設計來凸顯女性美好的曲線；又或者穆斯林女性會利用黑紗袍來遮掩其面貌與身材，這些都是衣物能夠結合性暗示的例子。但本章主要是藉由經濟學的觀點來探討性別越界的現象，對於性暗示

的部分並不多作處理。此外，我也將全部的披戴品與化妝保養品納在衣的分類之下。

我們可以了解到衣服對於人類社會有多麼的不可或缺，也有多麼大的影響力。人們每天都在面臨衣物上的搭配選擇，也面臨了要如何購買衣物的選擇，然而影響人們選擇衣物的因素有很多，如天氣、場合、個人因素等等，其實最重要的為社會，社會囊括了大半，無論是個人因素、場合、身分等等，都是在社會這個大圈圈底下的分支；於是我們了解社會造成流行，流行會左右我們選擇衣物的判斷，進而影響我們購買衣物的選擇，以及影響了個體經濟，最終總體經濟產生變化。

在先前，有提到所謂的社會性別，研究結果顯示在過去粉色系與亮色系幾乎都與男性不相干（詳見第二章第二節），然而隨著性別越界現象的發生，影響擴張至社會的每個角落，從社會外部反應在各個角落，一直影響到個體內部，再由內部反射社會行為回饋到社會，是一個新的生物鏈行為。我們可以看到無論各大品牌都推出許多顏色鮮豔的男服，又或者是英姿挺拔的女裝，如女性軍裝或女性褲裝等等。

點開知名品牌 J.CREW 的網站，我們其實不難發現男性襯衫或褲裝，在過去只有黑與灰色系，又或者綠色、藍色、黃色，這幾種比較被歸納於男性的色彩，然而在近幾年我們可以發現 J.CREW 無

論是在襯衫或者 POLO 衫的部分，顏色都增加到過去的兩倍以上，其中還使用了大量的粉色系，如粉藍、粉紫、粉紅、粉黃等等的顏色；在過去人們無法想像男性能夠穿著這樣的色系上街，然而現在我們身邊不乏男性友人身著鮮豔色彩，無論是異性戀或同性戀，這都是性別越界現象所帶出來的流行。

　　就統計學的立場，單一的基數無法看出現象的合理性與正確性，於是我們可以點開臺灣 Yahoo 拍賣或購物中心網站裡的型錄來看，點進去其中的流行男裝，無論是在新品上市、上衣樣式、強打活動又或者品牌服飾裡的衣服，我們都能夠發現在色彩的運用上較過去 30 年有一整個不同的趨勢，而在服裝的設計上也能看得出，男性上衣的圖樣設計也開始比較可愛活潑。於是我們可以確定衣著是隨著社會的變動而影響潮流的。相對的女性變化也偏中性，在過去女性的穿著一般較為保守古板，然而隨著時代的變化，我們不難發現在女性的衣著變化比較開放熱情，顏色也如同男性服飾一般多了許多，在設計上也不再是單一的可愛、青春、美麗而已。女性的 Polo 衫、長 T 或短 T 都增加了酷帥的設計感，或者是較為男性陽剛的風格。兩相比較之下，我們不難發現男性、女性的服飾都有著各自的改變。在外在環境的影響下，內在購物的選擇改變，相對的回饋到市場上，使得市場迎合消費者的購物型態所改變，造就了現在這樣一個中性選擇的潮流。

2010年到2012年來最流行的褲種是什麼？相信時下的年輕人都會說是飛鼠褲。而我們也可以從飛鼠褲上觀察到一些性別越界的中性選擇現象。所謂的飛鼠褲，褲如其名當然就是非常的像飛鼠，有著寬寬長長的翅膀，不過這寬寬長長的翅膀可不是在身上，而是在我們的大腿。飛鼠褲又稱著哈倫褲，為時尚潮流品之一，近年來由於許多明星藝人的愛好，也引領著臺灣時下年輕人追求這項單品。其實飛鼠褲並不是近年來才突起的單品，在歐美20世紀左右就已經流行這樣的收腳寬鬆的褲種。然而，這樣的褲種其實是從阿拉伯國家演變而來的。怎麼說？哈倫褲其實是發想於穆斯林婦女的服裝，結合著阿拉伯跳著肚皮舞的姑娘的褲子，最初是婦女在穿著的，而到後來傳進了歐美，再來才傳到了亞洲，服裝也透露了性別越界現象的秘密。西裝外套一向是男性出席重要場合的不二選擇；然而我們時常可以看到時下的白領女性或者新時代女性，身穿迷你窄裙搭配西裝外套，這樣在性感、美麗之外，額外添加了些許帥氣，這些都是性別越界現象從時下人們身上所留下的痕跡。

說到住，土地不外乎是最基本的元素。臺灣身為一個海島國家，土地資源更顯得重要，人口會隨著時間的過渡越來越多，而土地卻是有限的資源，這使得臺灣的居民會選擇密集的住在一個區域；此外臺灣傳承著古老中國的「家庭」倫理的觀念，使在臺灣的

居民過去，幾乎都是採「家族同居」的居住模式。然後隨著世代的改變，新一代的臺灣居民受西方文化的影響，開始懂得個人主義的價值；然而取得退休俸的前一代們，也更願意趁著下半輩子去做一些退休的規畫，於是在住的模式下，有著廣度與深度的改變。有的家庭選擇購買房地產，在一個距離不會太遠的區域一同居住，有的家庭把舊時代所設計的房子改建為適合家族中各個家庭合住的大廈，個個家庭彼此分住在不同的房子裡。退休者開始為自己的下半輩子規畫，有的人把房子賣掉，選擇去做一個環遊世界的旅遊者；有的人把房子租出去，改在市郊買一個房子來養老，養兒防老這樣的觀念，也在性別越界與西方文化的衝擊下，逐漸在改變中。在挑選房屋的視野，也有所改變。過去多以男性為一家之主，挑選房屋也自然會用男性的角度；然而這幾年由於性別越界現象的發生，女權大力的突起，我們可以看到許多房屋設計，開始針對女性作為銷售的對象；而針對女性溫柔貼心的設計，似乎在市場上也開出了一條不一般的路。

　　行、育、樂三者性質大致上相同，「行」我們可以看作一個現代社會必須仰賴的一點，出門就必須要仰賴交通工具是一定的，我們不可能每個人都可以在居住地的附近工作，扣除交通工具不說，因搭乘交通工具並不受社會性別越界現象的影響，完全端看個人的計畫以及方便程度。不過行之中也牽扯到現代人一筆大額的支出，

那就是汽車。沒錯！作為一個現代人，尤其是歐美地區的國家，最不可或缺的就是汽車，從甲地要到乙地，如果沒有大眾運輸提供方便的搭乘，想必就只有自己開車或者搭乘計程車。汽車從以前到現在，大部分的刻板印象，都會想到男生開車、女生搭車，或者男生開車去載女生去約會等等，所有有關汽車的概念都是男性，是陽剛的男性。然而，隨著性別平等的時代來臨，開始有許多車行打出針對女性所設計的概念車，如 BMW 旗下的 Mini 所主打的就是小跑車，精緻小巧可愛的外型，大受女性的青睞；即使是男性也有許多的愛戴者。性別越界現象為 BMW 開創了每年幾百億的商機，我們不得不說商人的確是擁有社會改變的嗅覺，不僅 BMW 推出專為女性所設計的車款，德國車廠也推出了小巧的金龜車，不同與以往陽剛的設計，多變化的顏色更是深受女性們的歡迎。我們可以從中看到新經濟行為也在人類「行」的模式中醞釀著。

育樂基本上是一個相同的概念，寓教於樂是現代人生活的調劑品，在追求生活美好的同時，相對的我們也不會放棄能夠教育孩子德智體群美的觀念。在本研究開始前，我已經提到過電影作為一個現代人最大宗的休閒娛樂所帶來的影響不在話下，尤其是當社會身邊發生了不少的性別越界現象後，上了電影院又看到了被電影塑造的美好或不好的性別越界電影，作為一個獨立思考的個體人類，很難不意識到社會型態正在改變。針對育樂所發生的新經濟行為，無

論是電影電視作品的呈現，廣告的運用等等都是無所不在。世界上出現了一個極為有名的現象是女性在追求美的同時，男生也是不落人後的在保養自己。韓國男性的美妝品一年就是幾百億的商機，關於 BL 英文字句系列的漫畫人氣也是居高不下。更別說是專門為了同性戀族群所舉辦的各大遊行，遊行的背後就是碩大的商機；又或者是專門為了同性戀族群所舉辦的觀光團或者夜店等等，這都是社會性別越界現象所帶出各個層面的「中性選擇」。

第二節　新經濟

　　經濟之於人，並非空氣般必須。經濟之於人，就好像人需衣物蔽體。我想這是我作為一個財務金融管理系畢業的學生所有的感受。然而，文學又如何與經濟議題扯得上邊？認真的來說，環繞在人四周的各個學科，沒有一個是能夠真正的獨立存在並運行的，音樂會與文字產生頻率，電影會與科技掛勾；文學與社會攜手共創社會學，文學與電影產生電影文學。由此我們可以鑑知作為一個文學研究，或者是社會科學研究的研究者，我們也有必要去了解由文學作為基礎的電影文學，所造成的社會現象與議題，在經濟面上帶給了社會實質上如何的損害或者增益。

　　在談論經濟議題前，必須先了解經濟的概念，以及經濟是如何在社會上運作和影響。Basic Economics 是基礎經濟學的意思，當然也是商學大學新鮮人的必修學分，經濟學基本上是劃分在社會科學之中，這點並不難理解，市場是由人類組成並運行，應運而生的科學就是經濟學，用以了解市場的變化，並達到分析、歸納市場運行的規則。如殷乃平所說的：「其實，經濟學是以邏輯分析方式，將人類眾多的經濟行為歸納、分析，尋找出經濟與市場的公共規則來。當然，人並不是一個完全理性的動物，而所有人的行為也不是可以完全用一個單純的原則概括。所以在歸納過程中，又必須用一些假設前提將某些異常行為排除在外。如此一來，經濟學就開始便更加複雜。同時，為了更有系統的分析，數學方程式進入經濟學理論的核心，由早期從物理數學界過來使用的微積分，到專供社會科學使用的邏輯數學，進而走向高級統計學、拓撲數學與更複雜的數學模型等。」（Sowell，2010：序）有此可知，經濟學從一門了解市場基礎運行的科學，搖身一變成一門非常專門的學科，而卻又影響著普羅大眾。

　　簡單的了解經濟學後，我們必須進一步的來了解經濟學的本質。所謂經濟學就是在了解人類眾多的經濟行為，以及市場機制的運作。假如我只是單純的購物，滿足我的需求，我並沒有要投資股票、期貨，或者是把錢存在銀行，那又怎麼能夠說是與人類息息相

關？其實答案是錯的，一旦在你發生購物行為的同時，那麼整個市場的運行也因為你的購物行為開始了，甚至是改變那一部分。

　　霍姆斯大法官說：「這世上沒有一個人的慾望能被無限的滿足。」（Sowell，2010：15）

我覺得這句話說得非常好，無論小至流浪漢，大至總統，慾望總是無時無刻的在運行，即使是僧侶或死人。僧侶在修身修法的同時，必須滿足生存最小的單位行為就是生存，而生存所必需的就是食物，僧侶化緣取得食物，或者廟宇藉由信徒捐贈或者廟方自行購買食材，這些都是市場運行的痕跡。死者並不需要繼續生存在這個世上，但是生者必須，於是生者購買祭品進行弔祭，又或者購買棺木去安葬死者，這些對於社會來說都是再明確不過的經濟行為。

　　有些經濟學的基本原理可應用在不同的經濟體系，如資本主義、社會主義、封建制度，或者其他任何形態下的經濟體，並且對於各式各樣的人民、文化或政府也一體適用。比方說在亞歷山大大帝的統治下，那些會導致物價水準上揚的政策，到了幾千年後的美國，仍舊會導致該地物價的走升；至於租金管制方面的法律，則不管在香港、斯德哥爾摩、墨爾本還是紐約，都會產生十分類似的結果……在此同時，經濟實務上的差異，也會隨著國家的不同而顯現。比方說一定會有經濟學上的理由可以解釋，蘇聯時代的製造業

為什麼會在手上擁有將近一年的存貨,而像豐田之類的日本公司手上的供應品存貨才足以維持幾個小時,不過新的零件和設備卻可以在一天之內的各個不同時段抵達工廠,再立刻加以安裝並組合汽車。(Sowell,2010:15)

經濟學可以敘述的如章回小說般生動,甚至足跡還可以遍布全世界。在索爾孟的 *Economics Does Not Lie* 中,我們可以看到他在《世界是平的》中提到如跟法裔經濟學者探討新經濟、跟土耳其裔哈佛大學教授談民主與經濟發展、跟 IMF 前首席經濟學家談貨幣政治化的危害、跟印度裔哥倫比亞大學著名的國際經濟學者談全球化的機會與焦慮、比較韓國與臺灣的經濟發展經驗,指出臺灣商人常以「轉換跑道,甚至變換國籍」來因應經營環境惡化……等等。(Sorman,2009:20)我們可以看到,的確經濟學遍布全世界,經濟策略在不同國家可能會產生相同的結果,或者可以分析研究其所造成結果不同背後的成因。

經濟學可以談論的東西很多,如最基本的價格與市場、產業與商業、工作與工資、時間與風險、國家經濟、國際經濟又或者是特殊經濟議題等等,全部都囊括在內。這些還不止於旗下的細分,如政府債券,稅賦、貿易的角色、時間、產出和需求等等。我們甚至可以透過討論生態議題去講到發展的本質、擴張的本質、自我補充的本質、避免崩潰的本質等等。然而,在本研究中,並非單純以經濟學

作為主題的研究，而是藉由經濟學來分析研究性別越界現象所造成的社會現象，而這樣的社會現象又會造成怎樣的後果。於是我只取經濟學中部分需要探討的即可。如我不需要探討到經濟學中的法律與秩序，也不需要探討到政府的開支和責任等等。本研究主要利用市場分析與特殊經濟議題來探討，所謂性別越界現象所造成的因果關係。

　　市場分析著重在價格與成本，另外則是供給、需求及「必要」，本研究主要針對後者供給、需求及「必要」進行研究分析。

　　威爾‧羅傑斯說：「我們無法單憑一己之力存活於世。」（Sowell，2010：24）

不同種類的經濟體系，顯然按不同的方式執行這項工作。在封建經濟體中，領地的領主只要告訴手下要做什麼工作，以及他想將資源置於何處即可。二十世紀的共產主義社會也差不多。然而，在一個市場經濟體系中，卻沒有人向其他任何人發號施令。前蘇聯總統戈巴契夫曾經問英國首相柴契爾夫人：「你如何保證每個人都能取得食物？」答案是，她什麼都沒做，是市場機制執行這項工作，然而英國人比蘇聯人吃的還飽，儘管英國出產的食物是無法達到自給自足長達一個世紀以上，市場機制為他們從其他國家帶來食物。（Sowell，2010：25）

　　我們可以了解到市場的確是會自我運行，因此市場的需求與供給在此顯現的非常重要。所謂的供給和需求是一個經濟學模型，它被應用作決定市場均衡價格和均衡產量。這個模型適用於競爭性市場，也就是我們所熟悉的現代市場，而這邊所指的市場並不是實體的市場，而是相對反映消費者購買意願的「市場」，而不適用於市場存在壟斷或者寡頭壟斷的情況，需求或者供給價格分別跟消費者的需求量和生產者的供給量掛鉤，形成市場兩種力量決定價格和產量的均衡。模型的需求與供應都是經濟學的基本概念：需求指大眾因需要一件產品而產生的購買要求；而供應就指企業響應大眾的購買需求而提供的產品供給。

　　然而，性別越界現象藉由電影鏡頭在傳達給社會大眾身處於性別越界現象的社會，又如何給市場帶來變化？答案是性別越界現象的演變，將社會上的社會性別改變的模糊，男性能夠使用許多過去不採用的物品，如彩妝品、保養品、甚至是現在社會很流行的增高鞋墊等等，又或者是男性會開始採用不同於以往的顏色，也改變了市場的取向；相對而言，女性也開始使用健身器材，女性開始懂得健身的重要性，女性選擇自我想要的房子型態或者車子，設計給女性的西裝以及連身洋裝等等，這些也改變了相對的市場機制。我在前節有針對人類日常食衣住行育樂各點分析指出，男性、女性由於社會性別越界現象改變，各個方面所改變都會影響市場機制的運

作。這些都還沒有論及到同性戀或者雙性戀，這些性別越界現象中，最主要的族群所帶來的影響。

　　本研究中以「新經濟」來代以界稱因性別越界現象所引起的社會現象反映在經濟市場上的經濟行為模式。在作本研究前，我並沒預料到「新經濟」這個詞已經出現在 Sorman 的書中，然而就 Sorman 書中所謂的「新經濟」是用以指稱因經濟全球化現象所衍生的經濟效益，二者概不相同。社會具有發展並且擴張的本質，然而市場經濟也一樣，當我們的社會現象發生改變時，我們的經濟活動或行為也相對的改變。然而，這些新經濟行為並沒有給社會帶來不好的影響；反過來，我們更可以樂觀地去看待這一切。新經濟行為創造了社會上新的經濟效益，而相對的並未給人類的食衣育樂行帶來困擾。這些社會性的改變，自我發展出了避免崩潰的本能，給社會帶來了新的生氣。

第三節　東西方的接受度

　　經濟行為的成因相當簡單，就是供給與需求兩大因子。供給與需求本身就是由社會所決定，社會需要什麼，自然人們最會提供給社會什麼。當社會受到性別越界現象所影響之下，使得市場的最基

礎單位人類的需求改變，市場機制自然的有人會滿足這部分的需求，這就是新經濟誕生背後的契機。男生開始著重身體的保養、服裝的搭配以及多方娛樂場所的選擇等等；相對而言，對於女性來說更是巨大的轉變，市場上提供給女性中性選擇的服裝搭配，如較為英挺的西裝外套、中性的配備如龐克鋼鐵手鍊等等，又或者是專門為女性所設計的住宅及汽車，在這些背後所蘊藏的商機，無論是在西方社會或東方社會，至少都是逾億的大餅。

　　許多經濟學的基本原理都顯而易見，但從其中所引伸出的意涵則不然。有些人曾指出，牛頓並不是第一個看到蘋果墜落的人，他的名氣係在於他是第一個了解其意涵的人。好幾個世紀以來，經濟學家便已了解到，當價格越高時，人們所買的東西往往就會越少，但即使到了今天，許多人對於這個簡單事實的意涵仍然懵懂未知。倘若未能對此一簡單事實的意涵想清楚的話，那麼影響之一就是政府所提供的醫療看護體系在成本上會一再重複，以致超過當初的預估，在全世界的許多國家身上，都可以看到這樣的情事。（Sowell，2010：65）

　　就如上所說，經濟行為是隨處可見的事實，然而除卻經濟學的基本原理，其背後的意涵又有多少人能夠看到？東西方雖然處於全然不同的社會傳統或習俗中，但是隨著世界全球化的趨勢，無論東方或者西方，都開始交流混合彼此影響，而性別越界所造成的社會

現象，也發生在西方及東方的社會上。我們可以從同性戀婚姻議題來看到這樣一個趨勢，並不是只有西方社會存在著同性戀或雙性戀這些在性別越界現象下的主角，也並不是只有西方社會存在著女權崛起的現象，同時也並不是只有西方社會男性開始注重身體的打扮，這些全部都相同的發生在東方社會，無論是中國、韓國、日本，甚至是我們所處的臺灣。抗拒全球化，可能嗎？儘管言論主張溫和，巴格瓦蒂仍被視為市場派的觀念人物，連在美國也不例外。「他是個自由貿易的狂熱分子！」哈佛大學經濟學家羅德里克會這樣對大家說。在幾乎全為美國人天下的經濟學圈子裡，不乏對全球化激烈的批評討論。羅德里克表示，不可否認全球化現象令許多社會出現動盪，造成權力重組，並創造了種種的不平等（其實應該說這種新的不平等取代種種舊的不平等現象）。他做出結論表示……接納全球化現象是必然的，但並不是毫無節制地接納全球化：可以用這個觀點來為包括羅德里克以及諾貝爾經濟學獎得主史迪格里茲等人在內，所撰寫的諸多美國反全球化評論作個歸納總結。（Sorman，2009：99-100）

　　因此，我們能夠了解到全球化的趨勢是那麼的不可抗拒，而經濟就是那麼自然地散布在我們四周，而性別越界現象所帶來的社會現象滲透到社會的各個角落。而就目前而言，東西方社會又是如何看待這樣的新經濟行為？首先，我們可以把目光放在西方社會，西

方社會最強大的國家不外乎為美國以及歐盟各國。就以美國來說，部分區域已經通過同志婚姻合法化以及同志人權合法化，關於同志婚姻跟同志人權的討論並不是一朝一夕，能夠使區域的同志人權合法化與同志婚姻合法化，完全是透過許多性別人權平等的先驅所爭取到的；然而這背後的成因就是性別越界現象所造成的，社會的面貌本然就不可能保持原貌，水會流動、空氣也會改變、花草樹木都是不可能一成不變地在這個世界上，人類也是。這樣的變革，完全是隨著社會自行演化而成的。就美國而言，我們可以從許多地方看到他們對於性別越界現象的認同。首先，我們可以看到的是美國身為全世界國家的先驅，已經開放國內許多州同志婚姻的合法化，最繁華的紐約州和加州，也已經是同志婚姻部分合法，而部分正在討論中。加拿大身為一個人權開放的國家，也早已開放同志婚姻合法化，每年不知道有多少的同志飛越大西洋、大平洋，只為了去加拿大結婚，西班牙這個旅遊勝地也早已通過同志婚姻合法化的法案。其實大體而言，同志戀人權在西方國家，大致上是處於開放的狀態。在美國，我們可以去同志社區，在同志社區中，無論你是異性戀、同性戀，都不會為街頭那些親密的同志愛侶側目，就可以知道西方社會對於同志議題的接受度，更別說到處林立的同志夜店、同志用品專賣店等等。對於男性、女性的中性設計，最早也是發源自歐美國家，就是在歐美國家廣受好評後，才能夠將風氣傳到東方社會。

　　許多好萊塢的明星也完全不諱言的支持同志平權，如曾演出
《穿著 PRADA 的惡魔》、《愛情藥不藥》等多部賣座強片的好萊塢
「甜心」安海‧瑟威（Anne Hathaway），在某次演說時，大方挺同
志，並表示自己的哥哥出櫃時，家人都相當支持。現在她的哥哥與
男友結婚，生活相當幸福。安海‧瑟威早期就多次表達支持同志的
立場，更強調：當個同志，在自家從不是件壞事。談到她哥哥的性
向時，就表示她的家人並沒有一絲責怪，而報以無限的包容。其後，
哥哥便與初戀男友走入婚姻。安海‧瑟威更表示，如有人出言傷害
她的家人，她將反擊到底。不過，她並未對自己能獲得同志團體的
支持感到光榮。「有人說我支持同志與同志伴侶領養兒童的發言很
『勇敢』，我必須婉拒各位給我的標籤。因為這些行動，是我維持
社會良善的義務。」安海‧瑟威在過去，就曾多次表達支持同志的
立場。（今日新聞，2012）

　　又或者是好萊塢最受矚目的明星夫妻，布萊德彼特和安潔莉娜
裘莉也是同志人權的支持者，甚至是美國總統歐巴馬也在就任宣言
中提到同志人權法案的合法性，這些點滴我們都能夠得知西方社會
對於同志議題，或者是性別越界現象都接受得相當大方。

　　然而，這股勢如破竹的中性選擇、又或者與性別越界現象相關
的新經濟行為，是否打破傳統東方的箝制？首先，我們可以先來看
新經濟的影響。歐美的流行趨勢是領先亞洲國家將近兩季之多，而

這股性別越界所吹起的社會現象也早已經在東方社會存在許久，從臺灣更是可以明顯的看出。女權運動以及同志人權運動繁盛，我們可以從現在每年的同志大遊行人數略窺一二。金賽博士的研究曾說，願意大方公公開開出櫃的同志，只佔了全世界同志人數的僅僅10%，從每年同志大遊行的在臺灣的人數來看，如果我們將人數乘上十，那麼也是一股不容小覷的數量。但人數並不能代表所謂的接受度，接受度能夠從支持者或者經濟行為中分析，新經濟行為在東方社會，的的確確也取得了大成功。在臺灣或者日本、韓國的街頭，我們隨處可見比女性更重視保養的男性，無論是面容、頭髮到身體，都講究的跟女性無異；我們如果走進百貨公司或者藥妝店，可以看到為男性所設計的許許多多的保養品、彩妝品，或者是顏色繽紛的上衣、短褲等等，這些都可以視為是東方社會也對於性別越界現象，所謂的中性選擇大舉拇指支持的姿態。

講到臺灣的重量級天后，我們可以很快速地想到就是張惠妹。張惠妹從出道以來一直是暢銷排行版上的前段班，然而身為天后的她，對於同志團體也是以愛來支持，從歌曲中為同志團體發聲，到她身邊有許多同志的友人，或者是她喜歡出入同志夜店來支持等等，都可以了解到天后是多麼的支持同志。不只是臺灣的天后張惠妹支持同志運動，在華人圈另外一位來自大馬的天后梁靜茹，更是擔任最新一期的同志大遊行的代言人，大大為同志發聲並支持同志

運動的運行，就像是西方社會一樣，並不是只有身為公眾人物的藝人會為同志發聲。

　　臺灣伴侶權益推動聯盟將推出同性婚姻合法化草案，完整草案於 2012 年 7 月前公開，然後再送入立法院審議。伴侶盟代表簡至潔表示，將於《民法》修改性別二分部分，讓所有相愛的伴侶都能成家。伴侶聯盟從 2009 年就開始多元家庭法制化工作，並進行民法修正草案工作。伴侶盟版的民法修正草案將同時包括三個成家方案，包括伴侶制度、同性婚姻合法化以及重構多人家屬制度。雙方合意就可以登記為伴侶。在伴侶制度部分，則是一個不同於婚姻的選擇。這個伴侶制度既不是婚姻的複製品，也不是婚姻的次級品，伴侶制度將是一個與婚姻制度平起平坐、對所有人開放、允許當事人自主協商權利義務、創設並經營獨立且互助的伴侶關係。只要是兩個年滿 20 歲而且未受監護或輔助宣告的人，不限性別，都可以在思慮周全後簽訂伴侶契約建立家庭。草案中，伴侶的結合不僅不限性別，也不以性關係作為必要條件，只要兩個人願意承諾互相照顧並共組家庭，就可以登記成為伴侶。在親屬關係上，伴侶制度更強調兩個個體的結合，伴侶雙方的親人並不會在法律上自動與締約的他方伴侶產生姻親關係。多人家屬制度則將修改《民法》「家」章中有關多人成家的規定，讓人們不須受限於血緣關係、打破傳統一對一親密關係才能成家的規則，得以自主選擇相互扶持的家人。

身分合法化爭取權利有保障在同性婚姻合法化部分，則是在現行
《民法》中修改婚姻與家庭的性別二分，讓性少數也能選擇進入婚
姻體系。(臺灣立報，2012)

　　事實上，已經有不少同志在實質上擁有自己的同性伴侶以及兒
女。簡至潔指出，由於臺灣不允許同志結為伴侶，也不允許同志結
婚，因此不是生母或生父的一方，即使小孩稱她／他為媽媽或爸
爸，但在法律上仍是陌生人。因此，小到日常生活的各項安排，例
如帶孩子看醫生、辦戶口、入學籍，大到伴侶分手或死亡後爭取孩
子的監護權或探視權，都會遇到困難。為了徹底解決這個困境，伴
侶盟推動民法修正案，希望透過同志伴侶的身分合法化，讓同志家
庭能夠真正的成為一家人。簡至潔指出，目前伴侶制度及多人家屬
制度草案已於 2011 年 9 月底順利完成，同性婚姻部份的修法也於
2012 年 7 月底前完成並公開。在此同時，伴侶盟也將正式登記為
法人。(臺灣立報，2012)

　　有藝人、為同志權益發聲的團體、也有立委為同志團體爭取權
益。如前立委蕭美琴先前幫助同志團體聯署同志婚姻法，就可以得
知臺灣對於同志或者所謂的性別越界現象所造成的各種社會現象
的接受度。經濟學是研究經濟體系中因果關係的一門學問。它的目
的在於認識，以各種不同的方式把稀有資源分配在各種相互替代的
用途時，會有哪種後果，它完全部探討社會哲學或道德價值……沒

有人會指望數學能解釋什麼是愛，所以任何人也不應該指望經濟學
是某種不是他的東西，或期望做到它沒有能力做到的事情。
（Sowell，2010：65）正如此言，因性別越界現象所造成的經濟現
象、過程以及結果，明明白白的擺在那邊，我們能透過這些經濟學
所呈現的結果以及數據，了解到了東西方社會對於性別越界現象的
接受度是如此的廣。

第六章　電影鏡頭下性別越界所涉及的教育議題

第一節　歧出性的道德與倫理

在本研究的第四章，我曾論及社會的規範與限制，其實道德倫理與社會的規範是一體兩面的道理，只是社會的規範與限制是政府為了社會安定從外部強加約束人民的，而道德與倫理則是人民從小到大受教育所建立的。我想所謂的道德，指的是能夠衡量行為是否正當的標準。就像是禮儀一般，不過不同區域地點或者國家的道德標準本不相同，而同一個區域的每個人的道德標準也不盡相同。例如小明覺得偷吃佛祖供桌上的水果，完全沒有任何的罪惡感或者不正當性；然而看在小美的眼中，這個是完全性的對佛祖不尊敬，此外偷吃供品本身可能也令小美覺得非常的不「道德」。這個例子說明了，即使是來自同一個區域的每個人，也有著截然不同的道德標準。道德的最本質應該是用來維護社會安寧以及形成一股隱性的社會規範。

　　道德一詞，在漢語中可追溯到先秦思想家老子所著的《道德經》一書。老子說：「道生之，德畜之，物形之，器成之。是以萬物莫不尊道而貴德。道之尊，德之貴，夫莫之命而常自然。」其中「道」指自然運行與人世共通的真理；而「德」是指人世的德性、品行、王道。但德的本意實為遵循道的規律來自身發展變化的事物。在當時道與德是兩個概念，並無道德一詞。「道德」二字連用始於《荀子・勸學》：「故學至乎禮而止矣，夫是之謂道德之極」。在西方古代文化中，「道德」（Morality）一詞起源於拉丁語的「Mores」，意為風俗和習慣。《論語・學而》：「其為人也孝弟，而好犯上者，鮮矣；不好犯上，而好作亂者，未之有也。君子務本，本立而道生。」錢穆的註解：「本者，仁也。道者，即人道，其本在心。」可見「道」是人關於世界的看法，應屬於世界觀的範疇。（維基百科，2012b）在《教育部重編國語辭典修訂本》中輸入「道德」，所出現的定義為人類共同生活時，行為舉止應合宜的規範與準則。（教育部重編國語辭典修訂本，2012b）如：

　　《易經》中的〈說卦〉：「和順於道德而理於義，窮理盡性以
　　至於命。」（教育部重編國語辭典修訂本，2012b）

所以我們可以把道德視為一種獨特的社會意識形態，而這種社會意識形態基本上是人們共同生活及行為的規範以及準則。然而道德並

不是天生的，人類的道德觀是受後天的教育及社會風氣所形成的，所以它就像意識形態一般，不同的時代、不同的階級，當然有不同的道德觀念，並且並不是永恆不變的。

　　我們常常聽別人說：「你這麼做！對得起自己的良心嗎？」其實，良心基本上也是一個道德規範的代名詞。我們臺灣是國民政府撤臺之後，才正式的開始發展並且蓬勃，從民國元年至今也有一個世紀長了，最初我們的道德觀是延續傳統中國的觀念，基本上可以追溯到孔子的時代，士大夫接受大量的儒家學說，而那些儒家學說成了我們傳統中國的道德觀念主要的依據。道德是具有普世性的以及普適性，道德是現實社會中軟性的法律，當你違反了軟性的法律，你並不會被抓去關，當然前提是沒有違法的話，不過你卻會受到四面八方的抨擊以及評論，就是由社會上的這些評判與輿論，才賦予了道德有所謂的約束力。

　　道德保證了人類繁衍生息的健康與秩序。如家庭倫理道德維護了男性血統的純正性。公德可以確保家族血緣外人類族群的信任，從而共同協作創造更多生產產品。但是當生產能力和生產關係發生變化，或者某種產品確保了道德原本需要保護的秩序，道德體系就會發生變化。如保險套的發明，確保了生育的計畫性，以致近 100 年來人類的婚姻道德觀同時發生變化。在生產能力低下的地區或年代，浪費是一種不可容忍的不道德行為。但是在產品過剩的時期，

浪費所產生的道德問題就相對小很多。

　　經過漫長的演化，一部分穩定的道德條款成為了法律，一部分道德觀進入了宗教的範疇。在有些地區和某些時期，道德、法律和宗教是無法分開的。如伊斯蘭教法控制的地區和時期，伊斯蘭教義本身就是文字化的道德體系。這種道德體系，在農業生產力及其不發達的地區（中東、北非和西亞）有效的保證了族群的健康發展；但是進入現代文明後，這些教義就和現代文明產生了不可調和的衝突。所以在西方普世價值觀中的道德，未必在另一些生產力不發達的文明中適用；反過來也是。

　　研究的範圍定義為臺灣的社會，想當然耳我們也傳承了古老東方的道德觀念，想必大家最耳熟能想的就是從小到大，無論是老師或者家長耳提面命的一直提的四維。所謂的四維，指的就是禮、義、廉、恥。四維的說法，最早載於《管子》。《管子‧牧民》：「倉廩實，則知禮節。衣食足，則知榮辱……國有四維，一維絕則傾，二維絕則危，三維絕則覆，四維絕則滅。傾可正也，危可安也，覆可起也，滅不可複錯也，何謂四維？一曰禮，二曰義，三曰廉，四曰恥。禮不逾節，義不自進，廉不蔽惡，恥不從枉。故不逾節，則上位安。不自進，則民無巧詐。不蔽惡，則行自全。不從枉，則邪事不生。」（維基百科，2012d）由此可知，四維的觀念不僅根深蒂固的在東方社會中，對臺灣人來說也是相對非常重要的。

　　至於所謂倫理，則是因中國自立國以來，一直為君主封建制度，也由於中國以家庭的觀念為重，於是形成了與道德相輔的倫理觀。在君主封建制度底下，首重君臣關係，先國家後社稷，後重父子關係。也是由於這樣的因素，中國人一直以來對於家庭倫理向來是非常重視的。然而，這些對於現今的社會來說，已經是過去式了。自 20 世紀 70 年代開始，國家非常重視人才的培育以及發展，漸漸的將專家學者或者青年學子送往國外進修，汲取國外先進成功的觀念。隨著時代的改變，我們的確取得無論是在經濟、科技、社會上都較 70 年代大幅的先進了，然而也由於這樣的大前提下，道德倫理觀念本身也進化成一個新的類型，也就是本研究所稱的「歧出性的道德與倫理」。

　　怎麼解釋所謂的「歧出性的道德與倫理」？首先，我們了解到道德與倫理觀念本身是會隨著時代的改變而與日更新的，無論那個區域的道德與倫理觀念本身是源自於社會的風氣或者宗教的定義等等。就好像投一顆小石子入河裡，無論是再怎樣小的石子，依然會濺起一絲水花或一點漣漪。從傳統的封建君主制度傳承到資本主義或者自由主義社會，基本上道德與倫理觀念已經經過一波大的轉變，如女權的提升、傳統習俗的改變等等。所謂歧字的意思，本來就為艱難、分岔的意思，然而所謂的歧出性，指的是以過去原有改變而來的傳統道德與倫理觀念為基礎，就某些社會現象改變其部分

的限制。我們不難去猜測，所謂的歧出性的道德與倫理，指的就是由於性別越界現象所造成的男越女界、女越男界、兩性平等的這個社會現象，由這個現象我們可以看到道德與倫理最大的改變有三：其一，對於社會上個人行為的道德標準放寬，我在這邊並不會以道德倫理觀念低落這個不好的字眼來形容這個現象，主要為隨著時代的進步，的確很多在過去上社會不能容忍的事，接二連三的賣力演出。然而，也有於這樣我們更可以去體會生物多樣性的觀念，本來社會上的每個人就都應該有自己不同的獨特性。以過去不能接受的同志運動來說，在臺灣人們基本上已經把它定位成個人的自由以及性喜好，比較不像過去非常的不認同。當然對於一些已經超出社會上善良風俗的行為，社會自然而然會去抨擊。人們現在可以自然的看待，女性在各個領域裡優越的表現；另一方面，也有越來越多的女性膽於做自己，例如穿著獨特或清涼等等。這些其實在歐美社會上，根本一點都完全沒有什麼社會輿論的壓力，而臺灣也逐漸轉型為這樣的模式。

其二，家庭的觀念改變，在過去傳統的道德與倫理觀念，不外是強烈的家庭觀念，隨著許多人跨越大平洋、大西洋去取經，社會上已形成一股個人價值的社會風氣，雖然依然很多的家庭還是存在著養兒防老的觀念，然而隨著世代的改變，已經有許多年輕人選擇勇於追尋自我的夢想、找尋自我價值的肯定；另一方面，對於家庭

的觀念漸漸改變，不像過去會從小到大，甚至到結婚都與父母同住，現在的年輕人，有能力的話都會選擇與家人分居，但依然以家庭為主，只是行為模式的改變。相對而言，年老者開始著重於退休生活的規畫，例如夫妻倆利用退休金去環遊世界或者安排好自己的老年生活等等。

其三，則為影響傳統教育孩子的觀念。過去的教育體系，師長只會單純指導孩子，什麼該做、什麼不該做，什麼是善、什麼是惡，然而隨著時代的改變、進步，強到個人價值的提升，珍惜每個孩子的教育機會。目前的目標著重於孩子獨立的思考性，我們只需賦予孩子基本獨立思考的基礎，並強導從旁輔助的觀念，讓孩子自行成長。然而，這三個部分並不只是我們自行議論的結果，而是社會上有目共睹的演變。

芬蘭的人民，無論是老人、小孩或大人，基本上沒有聽過上課穿制服的概念，這背後的成因又是為何？就是珍惜每個孩子獨特的價值。芬蘭為全世界教育最成功的國家，原因在此。在《沒有資優班》一書提到：「制服，是某種集體管制的象徵，它只會引起我們對俄羅斯沙皇統治一百多年的不良歷史觀感，更聯想到蘇聯共產威權思維，所以我們立國九十年來，從沒提倡過學校制服。」（陳之華，2008：35）此話是由芬蘭教委會的一位官員在國際教育研討會上所發表的，身為臺灣人的我，也很認同這句話。如果要搞好教育，

應該要從根本做起；然而臺灣的教育體系，長久下來只懂得照本宣科，完全喪失孩子的個體性、獨特性。這樣臺灣的產業還能有多少創意？

> 鄭端容校長甫自日本研究小學「生活與倫理」課程如何教學，因而帶回了一些日本經驗，與臺灣的現況對照後，她更是憂心。例如，日本小學生每天下午三點半放學，老師則五點才下班。這一個半小時，老師留下來批改作業、研究教具、教法。但在臺灣，老師從早上七點半上班，一直到下午四點半教導學生打掃校園、排隊回家，中間都沒有空檔。臺灣老師工作負擔繁重，常必須利用下課時間改作業，更遑論思考、研究和改進教學。曾任教育廳長、現任中正大學校長林清江即指出，在他任廳長內，曾推動許多事，唯有一件事做不成——要小學老師改變教學方法，「因為他們都說太累、太忙，老方法已用很久不可能改了。」（天下編輯，2001：15）

我們可以從道德與倫理來看到許多臺灣教育界過去的現況，以及未來要改變的趨勢。這並不只是議論而已，而是研究所指出的方向。我們可以在圖書館或者書局，看到琳瑯滿目的教育書籍，主打的就是沒有教科書、沒有資優班、教育改革、前瞻教育等等，

了解到要求改革教育觀念並不是一朝一夕的。正如底下兩段話所說的：

> 天底下只會有難教的孩子，但絕不會有教不會的孩子，耐心的陪伴、傾聽、與引導，在生活中協助孩子們發掘出他們的興趣，才是最好的教育。（李曉雯等，2010：序）

> 芬蘭教育體制真心把每個別人家的小孩，都珍惜為自己的寶貝，去拉拔撫育、用心灌溉，給予時間、空間，找到人性中善良的一面，協助鼓勵養成學習動力，從不刻意強調菁英、資優、競爭、比較，從不要求學生和老師具備超人能耐，從不獎勵全勤與整齊劃一，而將人人事為有著喜怒哀樂的平凡人性，然後從人性的根本上，去尋思如何陪著他們健康、正常的走完成長中的教育，如此而已。（陳之華，2008：序）

第二節　完美的性別教育

　　有沒有所謂真正的「完美的性別教育」？以我個人的感覺而言，我會說不可能，因為世界上沒有什麼真正的所謂完美，完美是一種接近神的概念，太難以觸及。然而，我們能夠做的是訂立臻至完美的性別教育。過去的性別教育大多著重在於男女性各司其職、兩性的不相同處以及兩性關係，但我們都了解這已經不足以針對現在的社會。兩性教育影響的不只是幼兒，甚至是整個未來社會的發展。因此，建立起多元性化的性別教育，推廣性別平等以及性觀念的教育，是新的性別教育。

　　葉永鋕案催化了《性別平等教育法》的通過，多年來有心的教師、社團工作者致力推動性別平等教育。臺灣性別平等教育協會出版了《擁抱玫瑰少年》，建置紀念網站，執行反性別暴力專案，並透過演講、教學希望發揮影響。校園現場，也有許多深具理念的教師長期默默耕耘。去年基隆市舉辦國中小「性別平等議題結合母語教育話劇競賽」，八斗國小將葉永鋕的故事改編演出，令評審當場熱淚盈眶。事後擔任編劇的張安琪老師說，希望藉由戲劇比賽讓更多師生知道永鋕的故事，因為「身為教師的使命要遏止歧視的存

在」。看到學生在排演霸凌橋段的過程中感到憤怒難過，她知道自己「種了顆善的種子在他們的心裡，發芽了！」善的種子需要美好的環境才能發芽茁壯，然而艱困的縫隙中也可能冒出新芽。今年性別平等教育遭到極大的反挫，保守宗教團體假借家長、教師的名義發動連署，反對中小學進行同志教育，因為依據國民中小學九年一貫課程綱要中的性別平等教育議題能力指標，國小高年級必須「認識多元的性取向」。真愛聯盟認為中小學生不應該認識多元性別，等於漠視這些生命的存在。風雨飄搖之際，許多教師和家長紛紛挺身而出捍衛性平課綱，撰寫文章、拍攝短片、出席公聽會、上媒體等，以各種行動表達支持。去年於高雄和臺北的兩場同志大遊行，許多教師帶著學生一起上街，宣告「不要怕！老師挺你！」（臺灣性別平等人權教育協會，2011）

性別二元與性別刻板未被解構，性別歧視與性別暴力絕對不會絕跡，這樣的性別暴力行為不是單一而是集體的、社會的與共犯的，因為我們連最根本的「性別多元教育」都是缺乏的，甚至遭到抵制與撻伐的。其實仔細去了解性別教育的初衷，會發現要教導的是尊重差異與欣賞差異，而不是拿差異作為暴力的理由，受惠的不單是女性，還有男性，多少男性為了家庭打拼，卻因「情緒失控」而毀了過去的努力，性別教育不是特別去強調男女，而是注重「先學會做人，再來看性別」，性別教育是不分性別的，每個人都可以

受惠的。1995 年「性別主流化」一詞誕生，政府也拿此作為口號，但是倘若口號沒有落實在學校的性別平等教育，也只是表面，無法真的深耕與生根，是虛偽的面具，面具的背後，仍是有許多遭到性別暴力而選擇結束自己生命的結構受害者，卻不被正視與嚴正看待。（Bulletin，2012）

　　過去的社會，教導孩童認知什麼是性別，男性與女性生理與心理上的差別，然而不平等的在於由過去受傳統性別教育的師長，來教育日新月異變化快速新時代的孩童，似乎有些不切實際。這也是為何有校園性別霸凌案件的發生。男性應該外向、大方，喜歡運動，女生應該內向、安靜，輕聲細語，但這些都只是抹煞孩子發展個人化獨特個性的教育行為，因此受教育的不僅止於學生，更應該向上做起到師長本身。

　　中國大陸同濟大學女子學院將從下學年起增設廚藝課、女紅課等一系列女子特色新課程。學院有關人士表示，此舉能讓女子學院的女生更「女人」，在今後家庭生活中更好地扮演好一個妻子、母親的角色，其目標是培養「完美女人」（據 2012 月 13 日《新聞晨報》報導）。正是性別教育長期的缺失，才讓培養有事業心、能夠做好妻子和母親的教育成為「特色」。而這種教育應當是一種常態，因為教育是育人的活動。從某種程度上講，育人包括「育男人」和「育女人」，不分男女都實行清一色的教育，顯然不是完整的教育。

女子教育本應當是中國教育的拿手好戲。女子教育使用的教材，近代有「主教材」《女兒經》、《女四書》等，還有順治陸圻的《新婦譜》、康熙藍鼎元的《女學》等輔助讀物。這些以三綱五常、三從四德為靈魂的教材雖然束縛了女子，但畢竟還算有「專業教材」。而今天我們有拿得出手的女子教材嗎？有系統的為公眾接受的女子教育思想嗎？無論是教育學家，還是普通受教育的女子，恐怕對此都將無言以對。男子教育更不容樂觀。「書中自有黃金屋，書中自有顏如玉。」可能長期以來的中國教育就是一種「男子教育」，但那是功利教育，不是性別教育。別的不說，單說男性成長的某些生理、性格等方面的教育，是不是在教育內容和過程中體現出來了？顯然沒有。我們不能侷限於「完美女人」的教育，更要看到性別教育的不足和緊迫性，更要有意識地扮演好教育的角色，就像女子要扮演好職員、妻子、母親的角色一樣。（新華網，2012）

　　小學的孩童天真可愛，不過仍然是一個成長中的人，有各式各樣的疑惑及探索。性別關係雖然不是孩童生活及探索的重點，不過小朋友的性別認同或性別關係如何發展，確實存在於他每天的生活中。例如如何對待具備陰柔氣質的男生，恥笑欺凌或者平心相待？何謂女生（的樣子）？男生？其實小學階段都有著豐富的性別議題需要探索及學習。日前時論廣場刊登陳復博士的〈我

們能這樣教「性別」嗎？〉，主要反對在國小階段實施性別平等教育，特別是以《我們可以這樣教性別》一書所強調的多元性別概念。由陳文可知相當多家長對於何謂性別平等教育，仍然有許多不了解或誤解，這也再一次證明性別真的很需要教育，才有可能逐漸邁向性別平等。首先，此書並非給小學生閱讀的「教材」，主要是給國小教師參考的手冊，因此全書三百二十八頁中幾乎都是協助教師培養性別平等概念及教學範例的內容，由於內容實際是教師參考手冊，因此需要深入討論性別認同的各種議題。有部分內容討論到身體的多元情慾，是否適合國小階段教學參考，容或有所爭議，但是國小教師應該會就教學現場的需要及限制，在教學上有所取捨，無需以偏概全否定全書對教師的幫助，更重要的不能據此否定國小階段實施性別平等教育的重要性。其次，性別平等強調對同性戀及多元性別的尊重，當然不會也無須歧視異性戀或兩性關係或家庭價值。多元性別的概念簡單來講就是「看見差異、認識多元、實踐尊重」，看見差異幫助我們了解並非所有人都是異性戀，還有同性戀等多元關係的差異，進而認識這些人或關係的多元現象，最後能讓人在生活中真正尊重異類。這樣教性別有何不妥？我認為民主社會中這是公民最基本的素養，當然需要由國小階段開始培養。過去幾年臺灣由「兩性平等教育」進展到「性別平等教育」，主要在於「性別」概念的演進，由過去只看

見單純的「男女兩性」或「兩性關係」，進一步承認還有其他性別分類的可能。例如由戀愛觀係可分類為異性戀、同性戀、雙性戀等，這種概念的發展並非臺灣獨創，這已經成為國際間已開發國家的主要社會共識，臺灣社會也透過「性別平等」的相關立法，取得社會共識，並非陳文所認為「將社會尚未有共識的現象給合理化」。許多研究都指出，小學階段的孩童就已經有性別概念的發展，除了受環境的影響，孩童也開始探索性別認同及性別關係的學習，因此透過適當課程及教材，幫助孩童能學習性別概念與多元性別的基本知識，其實對性別平等的推動相當重要。而教育部只是依照平等教育法要求，在每學期約六百～七百小時課程中（中高年級），僅要求實施四小時課程或活動，相對其重要性，其實不算充裕。生命教育與性別平等教育並非互相排斥，就廣義生命教育而言，所有合乎教育內涵的課程，都是生命教育課程，都能幫助生命正向的發展。就狹義的生命教育而言，性別平等教育追求的目標也與生命教育一致，其內涵則與性愛倫理有關，適切的推動性別平等教育課程，也會有助於生命教育的落實。因此，消除性別歧視，落實性別平等的教育當然應給予同等的看重，特別是落實「看見差異、認識多元、實踐尊重」的目標，生命教育才不會流於抽象的生命肯定，而真正成為痛苦者的安慰與生命黑暗中的光明。（陳立言，2012）

醫師陳克華因「藝人朱慧珍的女兒朱安婕跳樓輕生,朱慧珍廿四日舉著彩虹旗替亡女出櫃」投書《聯合報》,提到學校極度缺乏教同志如何愛的資源。另個版面又報導了美國〈2011 人權報告〉中,指出臺灣的婦幼受暴的狀況仍是嚴重,需要嚴正看待,一則是同志人權的投書,一則是美國的人權報告,都顯現臺灣性別平等教育的不足,異性戀霸權以及男女刻板角色仍如鬼魅隨行,尚未解構。(Bulletin,2012)

教育改革中的多元、民主、實用、學生為本、經驗取向、注重價值衝突等等理念,都為教室中的性討論提供了最深刻的啟發。任何課程教學都應該鼓勵學生自主與自由思考,推動教室多元開放;同理、性議題的討論也不應為獨裁者保留以道德教化為主的教學黑暗大陸。如果我們堅持多元教改的理念,平等的看待差異的文化和價值觀,那麼在面對性議題時,也應該要求性教育具有所有教育應具備的理想品質。同時我們也同樣以批評的看待教育的方式,來批判的看待性教育。畢竟性教育不能是製造更多罪惡感、製造更多焦慮的教育;性教育必須從學生的主體和身體出發,從他們的意願和需要開始,以尋求一個不輕看青少年、不否定青少年情慾的文化環境。(何春蕤,1998:63-74)

所謂的多元性別,指的是社會性別定義的男性、女性以及所謂的同性戀者、雙性戀者等等,我們必須學著尊重社會上的少數

族群，推翻過去對於同性戀或者雙性戀不好的觀感。醫學上證明同性戀並不是一種病、而是一種性取向，過去你會覺得他噁心難受，主要是因為過去的性別教育並沒有提到多元化的發展，然而過去沒有並不代表就是不正常，相對的雙性戀也是，這並不是指社會的道德與倫理淪陷。如前一節所敘，歧出性的倫理與道德觀是能夠多元性別而進化來的。性別平等也是我們一直致力的方向，畢竟孩子的未來，是我們全人類的希望，能夠找出他們的興趣並啟發，才是教育真正的意涵。性觀念正確的教導是很重要的，過去的社會體制以及傳統的倫理道德束縛，導致無論是家長還是師長，對於性觀念上的宣揚或教導都不甚有效。因此，配合多元性別性別教育，我們更需要教導孩子正確的性觀念，如提前教育保險套的使用方法、自我價值的肯定、自我判斷的能力、正確又安全的性行為等等。這些都包含在多元性別教育的架構下，接近完美的性別教育。

　　無論是完美女人的形象還是性別歧視所造成的霸凌等等，這些無不與性別教育相關，然而性別教育所相關的不僅這樣，甚至能夠擴大到社會面，以及全人類，於是我們才必須談論到改革過去的性別教育觀念，建立新的多元性別及性別平等觀念。無論是中國大陸還是臺灣，都全面的在檢討現今的性別教育政策，我們可以從電影鏡頭下發現性別越界是自然的從社會發展出來的，然而針對這些性

別越界的現象的不平等，卻是由於過去的性別教育，但是性別越界現象已然成為社會上不得忽視的一種趨勢，所造成的社會現象，無論是男性還是女性都深深的被影響著。因此，畢竟導入多元性別觀念的性別教育，無論是孩童、教師同仁或者社會大眾，藉此導正社會的發展，進一步的達到社會和諧的目的。

第三節　性別的自我認定與體制的磨合

倫理、道德與法律是一體三面，道德是一種自律性的規範，是一種主觀的正直行為、倫理可以說是人群關係應有的行為法則，主要著重於家庭層面、法律則是屬於外在環境社會他律性的規範，倫理、道德與法律這樣的一體三面，本研究將層次定義為社會。性別教育為多元性別教育的觀念建立，主要作用於家庭與學校，也涉及社會行為。以本研究的性質來定義，可以分為社會、家庭、個人。這是一個區域階層的概念，也是本研究電影鏡頭下所描繪呈現的。因此，以教育學為方法的最後一個節次，我探討到個人層級的性別自我認定與體制的磨合。

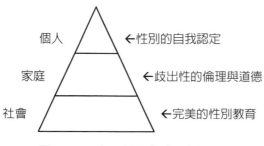

圖 6-3-1　多元性別教育階層圖表

　　由上圖可知，本研究明確的多元性別教育階層圖，將性別越界
現象所帶出的社會現象會影響到教育層面的情況分為三個階層：個
人、家庭、社會，這也是人類社會最基本的三個階層分類。我在社
會面探討了所謂完美的性別教育，意思是多元性別教育以及尊重不
同家庭成長背景的小孩（如同性戀家庭、單親家庭等等）。將視野
集中看到家庭層面，我最先討論的是傳統的倫理與道德，如何影響
以及演化出現今的歧出性的倫理與道德，又怎麼樣著力於現今的社
會，進而轉變成現在這樣的一個形態，背後的成因以及所造成的影
響。現在我要再探討的是社會最小的單位：個人。然而，個人作為
探討的因素實在有太多不定因子，如教育背景、家庭、經濟、社會
等等這些都會影響到個人，於是我將性別越界所造成的社會現象帶
來的影響，主要探討個人性別的自我認定以及家庭、社會雙重變數
下的磨合。

> 我們要認清教育是文化的延伸。教育的制度沒有客觀的目
> 標，它是自一個民族的文化背景中生長出來的。當教育的沉
> 痾難癒的同時，它可能要先檢查文化的體質。教育改革者要
> 從大處著眼，不能只是看枝節。（天下編輯，2001：前言）

> 孩子是「濕軟的黏土」，不是「定型的陶土」，只要有耐心、
> 有愛心，它就可以被塑造成為精品！相反地，如果孩子一直
> 被人否定、被瞧不起、沒有成就感，就很可能會從「正數」
> 變成「負數」，甚至變成「超級炸彈」！（戴晨志，2003：序）

的確，教育是文化的延伸，也是一個國家的競爭力。而一個國家最
重要的教育，就是幼兒教育直到臺灣的義務教育結束的這段期間，
當中性別教育又更必須要從小做起，因為我們與生俱來就有性別，
我們的確也是更需要從小就了解它。

　　臺灣的教育體制為功利主義，你只要能夠在大考中脫穎而出，
上非常好的國立大學，未來必定就能成為「有用」的人。這樣的有
用聽起來有點刺耳、更多的是功利主義背後的意識形態。雖然我沒
有在教育界有著斐然的成績，也沒有著響叮噹的頭銜，但我對教育
的抱負與熱忱卻是不比別人少。過去我們在國小施教，主要是針對
孩童對於教材教法的反應以及接受度還有成效，然而我們沒有探討
到孩童本身的自我認定以及整個教育體系存在的問題。我剛好也是

私立中學，所謂的貴族學校、又剛好是國立大學出來的犧牲品，我能夠了解到在臺灣，你必須要經過無數的考試才能夠證明自己的價值的那種感受；然而國小六年、國中三年、高中三年、大學四年，甚至是研究所的兩年，有許多人都不能夠體會自己到底學了些什麼？這就是孩童、學生嚴重的不能夠自我認定。而放在那些有著性別認同障礙的孩子或學童身上，更是多了這一層的障礙。

　　臺灣的教育體系就是本研究中需要磨合的體制，看過侯文詠的《危險心靈》其實大概可以了解。全文是由一個國三生的立場作序幕，由生動的筆觸探討主角小傑的心態，由家長的反應來探討教師處罰學生的尺度。以諷刺的筆法把發考卷的過程形容為囚犯被釋放的名單及審判；而學生則是罪無可赦的罪犯，成績決定一切，白紙黑紙寫明了你是成功的人或是不成功的人，在臺灣這個提倡五育均衡的國家，居然轉變為以智育為主尊師重道的國家。探討教育改革的真正目的、學生的學習權，教改應再鬆綁，把過去以國家為主題教育改變為以學生為主體的教育。其實教育並不止於成績而已，這些我們都可以從書店無數本提倡歐美教育的參考書、教科書中發現。

　　性別教育與孩童自我認定教育是一體兩面的，我們必須提供的是孩童獨立思考、學習的教育，而不是一味的灌輸自己的思想，打造出無數個複製人的教育。因此，配合多元性教育以及歧出性的倫

理道德，能夠磨合體制改變孩童成為有性別認同或者主體認同的個
體，我們需要的是不干涉孩童自主的新教育概念。

> 要為 21 世紀勾畫一副完備的教育發展的途徑並不容易，但
> 是我們可以明確的看到目標及我們要前進的方向。我們希望
> 下一代的國民眼光遠大，有個性、有創意，適應訊息萬變的
> 科技世界。同時，我們希望它們能立足中國，能出於傳統光
> 大傳統。同時我們知道要走上這樣的目標，教育的多樣化與
> 自由化是必要的兩盞明燈，使我們邁出黑暗與愚昧，大步前
> 進。（天下編輯，2001：序）

> 今年五月，國中基測的當日報紙，頭版刊出一名美國十三歲
> 少年登上聖母峰的消息。照片中，少年燦爛的笑容，對照同
> 時間國內 30 萬名考生在基測中的緊張情景，分外令人印象
> 深刻。在國內，現階段升學考試與缺乏彈性的入學制度下，
> 有哪些家長與學校，能夠帶著孩子接受這一連串的嚴酷的體
> 能訓練？不必登聖母峰，連登東北亞第一高峰玉山主峰的國
> 內學生都不多見。還有環繞臺灣四周那 1200 多公里的海岸
> 線與海岸，有多少學生曾經去親近過？相較於課後補習的經
> 驗，則答案恰恰相反！畢竟「親山近水」與考試無關，而補

習家教可以考取好高中、好大學！（李曉雯等，2010：國內
政治大學教授推薦序）

臺灣的教育體系主要有三個弊病：文憑與考試當道、以政治與經濟
為目標及教育內容的空洞化。文憑與考試當道想必大家並不陌生，
你只需要走上街頭，三大步、五小步變可發現一張補習班的傳單，
或許也只須橫跨兩三個街口，便可發現一家補習班。臺灣的各級教
育充斥文憑主義與升學掛帥，學校們常常淪為發考卷、背講義的地
獄，這也是當前教育最根本的癥結點。所有的問題也是由社會而
起，我們的社會過度重視文憑、以至文憑的取得凌駕了教育理念的
真正意涵，足以影響個人取得教育資源的高中、大學，又只用一次
聯考的分數作為入學的依據。一試定江山的做法也就這樣的使學校
以及教育目標偏離化，即使廢除聯考，隨著而來的只是換湯不換
藥、掛著羊頭繼續賣狗肉的考試。考試與教學過分注重制式答案的
結果，只會讓學生喪失自我價值肯定以及認定的能力，畢竟名次與
分數才是能夠證明它們價值的身分證。

　　教育是為國家的政治與經濟所服務，我想這是一直以來中華民
國政府所努力的目標。但時至今日，讓愛國家的我也不禁懷疑這樣
的做法，真的能夠提高國家的競爭力嗎？臺灣邁向民主化後，教育
部門的自主性日益增高，是非常值得大家的鼓勵及欣喜。1950、60

年我們所教育的人才是以反攻大陸為主，1970、80 年我們的教育完全是因應經濟發展，1990 年開始我們培養高科技人才，而現在？身處於四小龍中經濟發展最弱的國家，是不是正視到孩童的發展必須讓孩童認同自我以及培養其興趣的重要性？

　　臺灣從國小教育到大學，主要的內容都為實用性的知識，很少牽涉引導學生進行價值判斷或者道德判斷的內容。臺灣的學生學習到了許多知識，但大多都與其自身的生命無關，也難以幫助其自我認定及興趣的培養。而在高等教育中，主要由於事業與價值在臺灣，完全是背道而行的兩個概念，因此現代青年很少能選擇自我所喜好的興趣去研讀，以防以後找不到工作。這樣的自我疏離，也反映了台灣教育空洞化的現象。想起一位全家從美國調派回臺灣的朋友，有兩位學齡孩子的她，在自己的部落格上寫著，從國外生活了六年後回臺灣念國三的老大，幾週後，學校平均成績竟能維持在全班的中上程度。她本以為，這孩子適應的真好，也可能是自己在海外辛勤教導的中文，小有成就。但她後來發現，孩子在班上成績維持中上的一個主要原因，是因為班上有一半的孩子，早已自我放棄了。（陳之華，2008：103）讀到這裡，更可以感同身受作者以及作者所敘的那個媽媽心理的感受，臺灣啊！是時候要改革了吧！

　　海外的教育，為什麼要講「不讓一人落後」？因為他們知道孩子有著無限的可能性。為什麼澳洲教育如此的成功，背後的成因卻

是不設立資優班，沒有所謂的教科書？我在美國所學到的，她們先讓學童肯定自我的價值，再讓其發掘自我的興趣，學校與教師最後才從旁指導與培養，「知識」才不會淪為考高分的代名詞。

第七章　電影鏡頭下性別越界所涉及的性文化議題

第一節　與創造觀型文化有關的性態度與性喜好

　　本章主要針對電影鏡頭下性別越界所涉及的社會議題中的性文化作探討、研究、分析與歸納。而在研究開始之前，必須明確定義「文化」的概念。廣義的文化能夠泛指許多的事物，像是音樂、文學、繪畫、藝術、雕刻、語言、飲食等等，這些都可以隸屬於文化的底下或者文化本身。文化大體上我們可以把它看成一個民族的歷史或者生活形態的痕跡。而考古學中所指的文化指的是一個歷史期間所留下的遺跡、遺物的綜合體，相對而言任何的工具、用具、製造技術也能算是文化的一個特徵，有時文化也稱作文明。然而，本研究將文化定義為具體包含文字、習俗、思想、傳統、國力等等這些元素，總體而言就是社會價值系統的總和。

在西方，文化一詞源自於拉丁語中的「Cultur」，是西塞羅開始使用，有耕耘、栽培、修理農作物的意思，指人類在自然界中從對土地耕耘和栽培植物的勞作中取得收穫物，進而引申為對人的身體和精神兩方面的培養。(趙博雅，1975：3)後來西塞羅又寓意的使用它為理智和道德的修習；又有注意，並有授課和敬禮的意思。而在中文語境下的文化概念，實際是「人文教化」的簡稱。前提是有「人」才有文化，文化則是討論人類社會的借代詞；文是基礎和工具，包括語言和文字；教化是這個詞的真正重心所在。

> 例如《說苑・指武》有言：「凡武之興，為不服也。文化不
> 改，然後加誅。」在中國古籍中，文化的涵義多為文治與教
> 化。(周慶華，1997：73)

「教化」作為名詞，指的是人類精神活動和物質活動的共同規範，而作為動詞來使用，則是表達共同規範的產生、傳承、傳播及得到認同的過程與手段。人類學家 Tylor 所著的《原始文化》一書，其認為所謂文化或文明，是一種複雜的整體，在其廣泛的民族學的意義上來說，是包括知識、信仰、藝術、道德、法律、習俗，以及其他由社會成員習得的所有能力與習慣所構成的複合體。(殷海光，1979：31 引)相對而言，西方觀點中的「文化」一詞，則較強調人生實踐過程中的產物，包括藝術、道德、宗教、法律、科學等各

門學問。一般以為，對文化的最古典定義來自於可知構成文化的不只是能觀察、計算和度量的東西和事情，它還包含共同的觀念和意義。一般而言，「文化」可分廣義與狹義：廣義的文化，將人類一切勞動成果都被視為文化產品，人類一切活動都視為文化活動；狹義的文化，則經常把文化與文學、藝術聯繫在一起。（蘇明如，2004：18～19）

此外，「文化資本」意味閱讀和了解文化符號的能力，此種能力在社會階級中分布的並不平均。勞動階級擁有的文化資本微乎其微，並且在文化權力的戰爭中系統性地節節敗退。當文化資本被投資在品味的運作上，便為其持有者生產出極高的效益和「合法性效益」，再度為統治階級所以為統治階級作辯護，為其合理性作辯護。（蘇明如，2004：22）所謂的文化面本應該有更清楚的定義，但是文化的涵蓋面一向廣泛而複雜，要清楚定義文化絕非易事。不過，長久以來，我們對何謂「文化」約略已有某種程度的共識，這已足夠我們去界定文化面以探討全球化。首先，文化可以被解釋為：人類經由象徵性符號的運用，創造出意義，而後建構生活秩序。這樣的解釋也許太過空洞，但的確使我們更容易分辨。廣泛來說，提到經濟，我們關切的是人類生產、交換與消費的過程。談到政治，我們要探討的是權力如何在社會上被集中、分配和利用。說到文化，則我們所欲了解的就是人類如何生存，個人和團體又如何建構起彼

此了解的秩序和意義，以方便溝通。很重要的一點是，在觀察社會生活的「各面向」時，不可將個別活動和整體分離。當人們在辛勤工作一日後，來點娛樂活動時，他們並沒有從「經濟活動」轉為「文化活動」。倘若如此，只怕人們將無法自他們在日常的工作中獲得任何意義和樂趣。同樣地，狹隘地認為所有藝術、文學、音樂、電影等才是文化的表徵也不盡然正確。雖然它們確實是一種重要的表達方式，並因此而產生重要的意義，但其象徵意義絕不僅侷限於文化面。（Tomlinson，2005：20-21）

　　文化實際包含的主要有器物、制度與觀念。具體來說可以包括語言、文字、思想等等，而本研究在此章則著重於討論思想與行為模式。但這仍嫌不夠盡意，必須再作定義。

　　沈清松的《解除世界魔咒——科技對文化的衝擊與展望》一書中整理了一個外來且經他補充的文化定義：文化是一個歷史性的生活團體（也就是它的成員在時間中共同成長發展的團體）表現它的創造力的歷程和結果的整體，當中包含了終極信仰、觀念系統、規範系統、表現系統和行動系統等。這個定義，包含以下幾個要素：（一）文化是由一個歷史性的生活團體所產生的；（二）文化是一個生活團體表現它的創造力的歷程和結果；（三）一個生活團體的創造力必須經由終極信仰、觀念系統、規範系統、表現系統和行動系統等五部分來表現，並在這五部分中經歷所謂潛能和實現、傳承

和創新的歷程。文化在此地被看成一個大系統，而底下再分五個次系統。這五個次系統的內涵分別如下：終極信仰是指一個歷史性的生活團體的成員，由於對人生和世界的究竟意義的終極關懷，而將自己的生命所投向的最後根基；觀念系統是指一個歷史性的生活團體的成員，認識自己和世界的方式，並由此而產生一套認知體系和一套延續並發展它的認知體系的方法；規範系統是指一個歷史性的生活團體的成員，依據他的終極信仰和自己對自身及世界的了解（就是觀念系統）而制定的一套行為規範；表現系統是指用一種感性的方式來表現該團體的終極信仰、觀念系統和規範系統等，因而產生了各種文學和藝術作品；行動系統是指一個歷史性的生活團體的成員，對於自然和人群所採取的開發或管理的全套辦法，如自然技術和管理技術（詳見第一章第二節）。

　　這五個次系統既分立又有交涉，要將它們併排卻又嫌彼此略存先後順序，總是不十分容易予以定位；如表現系統所要表達的除了終極信仰、觀念系統和規範系統等等，此外當還有呈現它自身，也就是由技巧安排所形成的一種美感特色，而這都在一個「表現」（將終極信仰、觀念系統和規範系統現出表面來或表達出來）概念下被抹煞或被擱置了。雖然如此，這個界定所涵蓋的五個次系統作為一個解釋所需的概念架構，卻有相當的實用性，所以這裡也就予以沿用了。而從相對的立場來說，這比常被提及或被引用的另一種包含

理念層、制度層和器物層等的文化設定或包含精神面和物質面等的
文化設定更能說明文化世界的內在機能和運作情況。而它跟不專門
標榜「物質進步主義」意義下的文明概念是相通的。也就是說，文
化和一般廣義的文明沒有分別，彼此可以變換為用。而這倘若真要
勉為理出一個「規制」化的系統來，那麼重新把這五個次系統整編
一下，他們彼此就可以形成一個這樣的關係圖（周慶華，2007b：
183～184）：

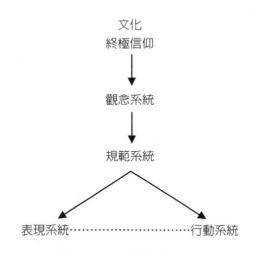

圖 7-1-1　文化五個次系統圖

（資料來源：周慶華，2007b：184）

　　當中終極信仰是最優位的，它塑造出了觀念系統，而觀念系統再衍化出了規範系統；至於表現系統和行動系統，則分別上承規範系統／觀念系統／終極信仰等（表現系統和行動系統之間並無「誰承誰」的情況；但它們可以互通〔所以用虛線來連接〕。如「政治可以藝術化」而「文學也會受政治／經濟／社會影響之類」）。（周慶華，2007b：185）

　　就世界現存三大文化系統的「系統別異」來看：在創造觀型文化方面，它的相關知識的建構（及器物的發明），根源於建構者相信宇宙萬物受造於某一主宰（神／上帝）；如一神教教義的構設和古希臘時代的形上學的推演以及西方擅長的科學研究等等，都是同一範疇。在氣化觀型文化方面，它的相關知識的建構，根源於建構者相信宇宙萬物為自然氣化而成；如中國傳統儒道義理的構設和衍化（儒家／儒教注重在集體秩序的經營；道家／道教注重在個體生命的安頓，彼此略有「進路」上的差別），正是如此。在緣起觀型文化方面，它的相關知識的建構，根源於建構者相信宇宙萬物為因緣和合而成（洞悉因緣和合道理而不為所縛就是佛）；如古印度佛教教義的構設和增飾（如今已傳布至世界五大洲），就是這樣。（周慶華，2001：22）依上述五個次系統分別填入內涵，可得出三大文化系統的特色，如下圖：

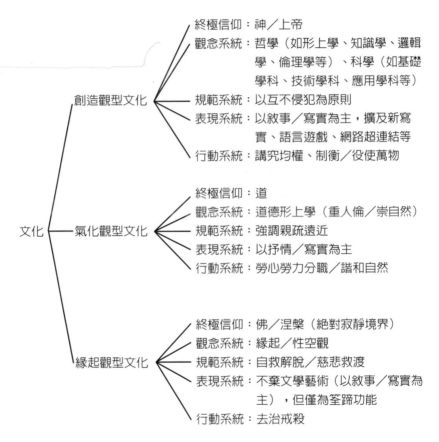

終極信仰：神／上帝
觀念系統：哲學（如形上學、知識學、邏輯
學、倫理學等）、科學（如基礎
學科、技術學科、應用學科等）
規範系統：以互不侵犯為原則
表現系統：以敘事／寫實為主，擴及新寫
實、語言遊戲、網路超連結等
行動系統：講究均權、制衡／役使萬物

創造觀型文化

終極信仰：道
觀念系統：道德形上學（重人倫／崇自然）
規範系統：強調親疏遠近
表現系統：以抒情／寫實為主
行動系統：勞心勞力分職／諧和自然

文化　氣化觀型文化

終極信仰：佛／涅槃（絕對寂靜境界）
觀念系統：緣起／性空觀
規範系統：自救解脫／慈悲救渡
表現系統：不棄文學藝術（以敘事／寫實為
主），但僅為筌蹄功能
行動系統：去治戒殺

緣起觀型文化

圖 7-1-2　三大文化系統圖

（資料來源：周慶華，2005：226）

　　由此可見，三大文化系統的文化形式為一而文化實質卻大有差別。這如果還要進一步了解為什麼西方有所謂的政治民主和科學發達等而非西方則否的問題，那麼就可以這麼說：西方國家，長久以來就混合著古希臘哲學傳統和基督教信仰，這二者都預設（相信）著宇宙萬物受造於一個至高無上的主宰，彼此激盪後難免會讓人（特指西方人）聯想到塵世創造器物和發明學說以媲美造物主的風采，科學就這樣在該構想被「勉為實踐」的情況下誕生了（同為古希伯來宗教後裔的猶太教和伊斯蘭教，在它們所存在的中東地區因為缺乏古希臘哲學傳統的「相輔相成」，就不及西方那樣成就耀眼）。至於民主政治，那又是根源於基督徒深信「人類的始祖」因為背叛上帝的旨意而被貶謫到塵世，以致後世子孫代代背負著罪惡而來；而為了防止該罪惡的孳生蔓延，它們設計了一個「相互牽制」或「互相監視」的人為環境，也就是所謂的民主政治（一樣的，信奉猶太教或伊斯蘭教的國家並沒有強烈的「原罪」觀念或根本沒有「原罪」的觀念，所以就不時興基督徒所崇尚的那種制度，而終於也沒有開展出民主政治來）。反觀信守氣化觀或緣起觀的東方國家，他們內部層級人事的規畫安排或淡化欲求的脫苦作為，都不容易走上民主政治的道路。因為人既被認定是偶然氣化而成，自然就會有「資質」的差異，接著必須想到得規避「齊頭式平等」的策略以朝向勞心／勞力或賢能／凡庸分治或殊職的方向去籌畫；而一旦

正視起因緣對所有事物的決定性力量，就不致會耽戀塵世的福分和
費心經營人間的網絡。同樣的，科學發明沒有可以榮耀（媲美）的
對象，而「萬物一體」（都是氣化或緣起）或「生死與共」的信念
既已深著人心，又如何會去「戡天役物」而窮為發展科學？顯然各
文化系統彼此形態不同，從終極信仰以下幾乎沒有一樣可以共量；
這一旦要有所相強（被強迫者倘若想仿效對方，那麼也不過是「邯
鄲學步」，終究要以「超前無望」的憾恨收場），前景勢必不會樂觀。
（周慶華，2007b：187-188）

　　至於世界現存三大文化系統未來要如何「良性」競爭的問題，
先前由於西方社會「現代」化的成就光芒四射，非西方社會不免暗
生企慕而有踵武西方社會後塵的「現代化」思潮和作為。它所涉及
的是一個社會的經濟、政治、技術和宗教等等的持續變革。再具體
一點的說，這種變化過程所要塑造的社會特質，約有：（一）穩定
發展的經濟；（二）社會文化逐漸走向非宗教神權的文化特質；（三）
社會上的自由流動量應增加並受鼓勵；（四）社會和政治的決定應
採納大多數人的意見，鼓勵社會上的成員參加政策性的決定；（五）
社會成員同時應具包括努力進取的精神、高度樂觀、創造並改變環
境的毅力，以及公平並尊重他人人格的價值在內的適合現代社會的
人格等幾項。（張建邦編著，1998：28）這都是以西方社會為模本
所從事的「自我改造」工程。如果說現代化「乃是一個社會從原有

傳統中為追求體現幸福或提高人民生活水準和改善生活品質而進行的社會全面性轉化的變遷過程」（同上），那麼這就是非西方社會普遍向西方社會取經所造成的風潮。然而，這裡面所隱藏的支配／被支配的權力關係，卻很少人去留意而有所「慚惡」式或「奮起」式的覺醒。這可以分兩方面來談：第一，非西方社會被西方社會支配的「奴事」的警覺性不夠。長久以來非西方社會在西方文化強力的衝擊下，紛紛走上西方社會所走過的或正在走的「政治民主」、「經濟自由」和「科技領航」等等「現代」化的道路。當中政治現代化和經濟現代化部分，始終走得步履蹣跚，自然不必多說（非西方社會很難學好西方社會的管理方式或遊戲規則）；而以工業化為主的科技現代化，問題更多。如科技現代化所預設的不外是：西方民族或種族優越感、視科技現代化為一世界性和必然性的時代潮流、科技優越或萬能主義的思想、把科技現代化等同於進步主義來看待等等。這不只無法檢證，還有誤導他人的嫌疑（驗諸許多第三世界國家實施科技現代化的結果，幾乎要瀕臨崩潰和破產的邊緣，可以確定這點）。又如科技現代化帶來了生態環境的破壞、能源的枯竭和核武等後遺症，至今仍沒有人能想出有效的辦法來挽救（只能偶爾作些消極的抵制或小規模的控制）。非西方社會既然要實施科技現代化，那麼受西方人宰制和參與了現代化持續性噩運的行列等後果絕對免不了。換句話說，科技現代化（對非西方社會來說這

依舊是「現代進行式」的）是一條「不歸路」，而非西方社會正隨
人腳跟盲目的走在它上面。第二，西方人支配非西方社會所存的
「普同幻想」的欠缺合理性。理由在西方人信守的原罪觀一旦發用
後，勢必以一種「暴力愛」收場（既不信賴別人，又要試著去感化
別人，以彰顯自己特能包容別人的罪惡；殊不知別人未必有罪惡
感，也未必需要他們強來感化）。這種暴力愛的背後，隱隱然的存
在著人自比上帝的妄想（周慶華，2007b：190～192）：

> 罪就是對上帝的反叛。如果因為有限和自由相混，見處於理
> 想的可能性中而不能說它無罪的話，那麼它一定是有罪的，
> 這是由於人總自詡是自己有限中的絕對。他力圖將他有限的
> 存在變為一種更為永久、更為絕對的存在形式。人們一廂情
> 願地尋求將他們專斷的、偶然的存在置於絕對現實的王國之
> 內。然而，他們實際上總是將有限和永恆混為一談，聲稱他
> 們自己、他們的國家、他們的文明或者是他們的階級是存在
> 的中心。這就是人身上一切帝國主宰性的根源；它也說明了
> 為何動物界受限制的掠奪慾會變成人類生活中無窮的、巨大
> 的野心。這樣一來，想在生活中建立秩序的道德慾望就跟想
> 使自己成為該秩序中心的野心混雜在一起，而將一切對超驗
> 價值的奉獻敗壞於將自我的利益塞入該價值的企圖之

中⋯⋯但由於人認識的侷限性、由於希望自己能克服自身的
有限這兩點，使他註定會對局部有限的價值提出絕對的要
求。簡單的說，他企圖使自己成為上帝。（Niebuhr，1992：58）

這一自比上帝的妄想，終於演變成帝國主義而進行對「他者」的支
配、懲治、甚至無度的壓迫和榨取：「西方資產階級把基督教世界
之外的異教地區視為『化外之邦』，所以當他們獲得了生產力的迅
速發展所賦予的巨大力量，可以向海外擴張時，他們所使用的武器
並不僅僅是大砲，而且也有《聖經》；不僅有炮艦，而且也有傳教
士」。（呂大吉主編，1993：681）這在早期是靠著強大的軍事力量
征服別人，後來則是靠著文化的優勢侵略別人，始終有著「血淋淋」
式的輝煌的紀錄。換句話說，原罪觀假定了人人都會犯罪，而一個
基督徒自比上帝（這是就整體西方基督教世界的情況來說，不涉及
個別沒有此意的基督徒），橫加壓力在非基督徒身上以索得悔過的
承諾，卻忘了他自己的罪惡已經延伸到對別人的干涉和強迫服從
中。（周慶華，2007b：193～194）

　　因此，我們了解到文化的形成，並非只依靠單一元素。而世界
各國長期以來的性態度與性觀念，以及性文化背後本身主要集結了
整個文化的集體潛意識。性別越界現象中各文化觀的性態度的觀念
與意象為其表現系統；性行為的喜好與選擇主要為行動系統；而性

別越界所帶給各文化系統的衝擊與影響則為規範系統。三者相交織結構為性別越界現象底下的性文化淺層概念。而深層概念則主要有三大觀型文化背後的愛念，內在的觀念系統世界觀以及更深層的終極信仰。而下圖則為性別越界現象的性文化關係圖：

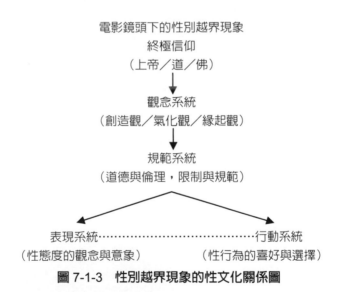

電影鏡頭下的性別越界現象
終極信仰
（上帝／道／佛）

觀念系統
（創造觀／氣化觀／緣起觀）

規範系統
（道德與倫理，限制與規範）

表現系統‥‥‥‥‥‥‥‥‥‥‥‥‥‥‥‥‥行動系統
（性態度的觀念與意象）　　　（性行為的喜好與選擇）

圖 7-1-3　性別越界現象的性文化關係圖

總體而言，以三大文化系統來分析不同的文化系統下，各自性文化的差異，又如何的影響到其性態度與性喜好，將於本章的三節逐一作分析比較以及探討。下圖為三大文化系統塵世與靈界關係圖：

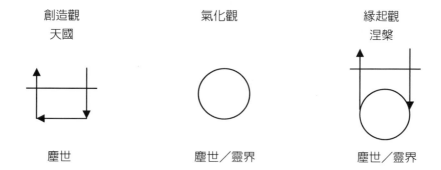

圖 7-1-4　三大文化系統塵世／靈界關係圖

（資料來源：周慶華等，2009：262）

　　在探討三大文化系統底下的性態度與性喜好的同時，多少也牽
扯到其背後的塵世與靈界關係，用以解釋其性態度與性喜好的形成
原因。

　　無論是《派翠克，一歲半》還是《羅馬慾樂園》，雖然拍攝手
法以及影片營造取向都完全不相同，但是有關性別越界議題的影
片，卻一定有一個相同處，那就是對於「性」的描述與刻畫。性對
於每個生物來說，都是一個極為重要的過程或動作，我們都了解沒
有性的發生，就不會有生命的無窮延續，是以可以看出性有多麼的
重要。然而，為什麼對於同性戀者、雙性戀者及跨性別者來說，性
又格外的重要？同性戀者、雙性戀者及跨性別者相較於異性戀者，
也就是傳統而言所謂的「正常的族群」，對於性的態度與愛好，因

受文化影響是大致相同的。會有這樣想法的差異在於，同性戀者、雙性戀者及跨性別者對於性是大方的呈現，不會有任何的扭捏做作；而相較於異性戀者，比較需要披上一層重視道德與倫理觀念的外衣。相較而言，性的重要性自然就被矮小化了。

　　相信無論誰提到有關國外的性觀念與性態度，相必會有一樣的想法，那麼就是「非常開放」，的確西方世界對於「性」的態度是非常開放的。在國外的環境下學習，我也深刻的體會到這一點。

> 留學生來到海外，都是想真正的了解西方融入當地，但是首先必須要學習甚至接納當地的文化，包括與我們截然不同的性文化。當留學生回到國內的時候，幾乎身邊所有的朋友對他們的評價都是變得成熟了，開放了。不過雖然她們的性觀念有很大的改變，但回國後依然會遵循中國傳統的倫理道德來約束自己，因為有些事情只能是在特定的時間和環境才能遇上，他們都覺得，只要懂得適當的控制和保護自己，性觀念走向開放也未必就是件壞事……小張是大三時轉換學分到西班牙讀的大二。在國內的時候有時候會泡 Bar，但從未沒有去過舞廳，很排斥所謂的一夜情，他覺得只是為了尋找刺激，是對自己與對方一種不負責任的做法，也違背了中國的傳統道德觀念。來到西班牙之後，大部分的國外朋友幾乎

是夜夜笙歌，除了酒吧還有舞廳，有時甚至還帶他去看一些
sex show，男男女女一起去看那些赤裸裸的行為，甚至還天
天爆滿。親吻、撫摸對於他們來說，只是家常便飯的打招呼
罷了，說我們不羨慕他們歐洲人的灑脫是不可能的，所以我
們現在有這個條件當然就要好好把握。我的第一次一夜情是
跟一個漂亮的法國女孩，金髮碧眼，我不知道為什麼這麼漂
亮性感的女孩子會對我產生興趣，可事實上確實主動與我搭
訕、喝酒，最後把我帶回了自己租的房子。有了這次的經驗，
我越來越開放，一夜情的次數越來越多，儼然已經成為了半
個老外。（瑞麗網，2010）

三大類型文化主要分布於世界不同的區域，如中國東方主要為氣化
觀；印度區域長期屬於佛教信仰，主要為緣起觀；而西方社會如歐
美各國，則為創造觀型文化。無論是三大類型文化的哪一種，主要
都源自於其背後的終極信仰。如創造觀型文化源自對神／上帝的信
仰，認為神／上帝是一個無限可能的存在：

當中創造觀這種世界觀的背後所預設的神／上帝為一無限
可能的存有，而西方人在轉衍為學問的發展上一旦發現自己
的能耐可以跟神／上帝併比時，不免就會不自覺的「媲美」
起神／上帝而有種種新的發明和創造（這從近代以來西方的

　　科學技術的快速發展以及各學科理論的極力構設等，可以得

　　到充分的印證）。（周慶華，2005：100-101）

即使長久以來，西方社會歷經工業化、高科技的蛻變，但是對於
終極信仰卻從未改變過，表面上百家爭鳴，骨子裡還是對於上帝
狂熱的信仰。他們認為造物主（上帝或神），是這個世界上一種無
限可能的存在，造物主的旨意一定有其涵意，無論如何是絕對完
美的。於是沒有任何一個人可以成為媲美造物主（上帝或神）的
存在，每個人都是每一個獨特的課題，彼此相互獨立、互不相干，
這也造就了西方社會、歐美國家，每個人獨立自主、社會風氣自
由的現象。

　　因此，歷史自身可視為一種過程。在這種過程中，事物的原
　　初秩序在黃金時代裡，一直保持著完美的狀態，只有在往後
　　的歷史階段中，才無可避免地陷入衰退的命運。最後當世界
　　接近終極的混沌狀態時，神又再度介入而恢復原初的完美，
　　於是整個過程又重新開始。這樣歷史就不是朝向完美的一種
　　累積性進展，而是一種由秩序邁向混亂的不斷交替。這種觀
　　念就影響到古希臘人對社會究竟要怎樣建立秩序的理念，好
　　比柏拉圖、亞里斯多德相信最好的社會秩序乃是變動最少的
　　社會；在他們的世界觀裡，根本未存有不斷更動和成長的概

念。因此，他們最大的心願，就是儘可能保持世界的原狀，以留傳給下一代。又如基督教的歷史觀主宰著整個中世紀的西歐，它認為現世的生命，只是朝向下一個世界的中途站而已。在基督教的神學裡，歷史具有開創期、中間期以及終止期的明顯區分，而以創始、救贖及最後審判等三種形式表現出來。這種世界觀認為人類歷史乃是直線型，而非交替型的。它並不認為歷史正朝向某種完美狀態前進；相反地，歷史被視為一種不斷向前的鬥爭，當中罪惡的力量不斷地在塵世播下混亂和崩潰的種子。在這裡，原罪學說已徹底排除了人類改善生活命運的可能性。對中古世紀的心靈來說，世界乃是一個秩序嚴密的結構。在這種結構下，上帝主宰著世上每一事物，人類根本沒有什麼個人目標；只有上帝的誡命，值得他忠實的服膺。基督教的世界觀，提供了一種統一化且含攝一切的歷史圖像。這種神學綜合世界觀，個別人根本沒有一席之地。人生在世的目的，並不在於「貪得」，而在於尋求「救贖」。基於這種目標，社會就被看作一種有機性的「整體」（一種上帝所指引的道德性有機體）；而在這種有機性的整體下，每個人都有他一己的角色。（Rifkin，1988：32～65）

從創造觀型文化的塵世與靈界關係圖中，我們可以看到在創造觀型文化底下的人們，主要認為世界是由天國與塵世兩個相鄰又相通的概念，人經由造物主的創造而誕生在這個世界，然後變成為各自獨立且特殊的存在，每個人都為獨立的個體在這個塵世中生存、學習，而最終的目標是追求更接近造物主的位置，如在某個領域取得不可言喻的成就、又或者在某個層面上的虔誠信仰，當這麼做的同時，便可以感受到自己正在榮耀上帝，而在結束生命的同時，同時也回歸到神的懷抱。它們的更深因緣（換個面向看待），乃在於創造觀型文化有兩個世界可以讓人「遙想」和「揣測」，而另二系文化則相對匱乏（如上述）。（周慶華等，2009：262）西方創造觀型文化深信「人類受造的目的，是為了創造；唯有創造，人類才能以榮耀回報造物主」。（Vermander，2006：15）這相對的也成就了創造觀型文化下特殊的性態度與性喜好。創造觀型文化下的人們，對於各層面的事物都有著追求極限的表現，且各自獨立，於是西方社會的性觀念開放，性態度自然，相異於東方社會對於性會感覺到不自然。如同美國著名的香水廣告的標語：「Spray more, Get more.」，便可見美國性態度有多開放。Spray more, Get more 的意思是噴的越多，得到的也就越多。如果是一個臺灣人或者大陸人聽到，想必已經臉紅害羞的不得了了吧？這樣的廣告，在美國可是隨處可見的，在美國人眼中，幽默的、性感的廣告最

容易吸引眼球。而廣告能夠做到二者兼具的話，那便是最大的成功了。

　　從以上不難論證出創造觀型文化下的社會對與性的態度是極為開放的，而在本章所討論的性喜好部分，則是多著墨於社會對於性別越界現象背後的性喜好。創造觀型文化下的社會對於性的態度本就極為開放，如以美國作為例子，美國人對待性到底是一個怎樣的態度？首先，美國人將性看做一種人生需要，一種生理需求，是一個不需要忌諱和迴避的話題。美國人的邏輯是「我們餓了需要吃飯，累了需要睡覺，而情慾濃濃時也同樣需要排解」。除了在美國一些宗教勢力強大的保守地方，婚前性行為是被認可的，因為在大部分非保守的美國人看來，用一種人為的社會制度如婚姻去約束人的生理需求是殘忍的。這也就是你會在美國的某些電影裡看到如下的情節，當劇中的女主角得知男主人公在喪妻後始終未近女色，獨身八年時都會驚訝不已，然後是心生敬佩、再生愛慕，因為在美國女性看來「禁慾」絕非凡夫俗子可為。（秧秧的 BLOG，2012）而對於性別越界現象背後的性喜好來說，創造觀型文化的標準型態為「後純粹的柏拉圖式」。

　　何謂「後純粹的柏拉圖式」性喜好？由於創造觀型文化以上帝／神為終極信仰，每個人誕生在這個世界，最終的大目標都為榮耀上帝，而在這個大前提的背後，形成了每個人有著極強的個人主義

色彩，每個人都為獨立的個體，彼此追求著卓越的生命意義，用不同的方法無限的追求上帝所在的境界。在這樣的意識形態之下，就築出了所謂的「純粹的柏拉圖式」性喜好。同性戀又稱Homosexual，而同性戀最早開始「流行」的時代就是在古希臘時代。當時的哲學家柏拉圖，就是提倡一種不包含肉體慾望，一種唯美純粹的柏拉圖式的戀愛。於是在論辯哲學理念和進行知性的對話時，即使是男性之間，其話鋒裡便隱含著超越肉慾，而實現了一種心靈交會的理想境界。對於這些男性來說，女人再怎麼漂亮結果也只是一種愚蠢的存在，只有那些少不更事的少年才會把她們當成是談戀愛的最佳對象。在古希臘時代，同性戀更是風靡一時，包括哲學家亞里斯多德跟一位叫做耶魯美亞斯的青年、雄辯家狄摩西尼和一位叫科諾希恩的年輕男子，以及思想家伊比鳩魯和一位叫畢賽克爾斯的美男子等等，當時這些名人身旁都有男性愛人相伴。（桐生操，2007：50）

　　也正因如此，隨著時代的進步，性別越界現象的蔓延，創造觀型文化底下延伸而出的為「後純粹的柏拉圖式」性喜好，它指的是「純粹的柏拉圖式」激進過後的變化。創造觀型文化下的人民，因受終極信仰的影響，個人價值的無限提高以榮耀上帝，而隨著性別觀念的淡薄，融合了傳統的純粹的柏拉式性喜好，創造觀型文化下的人民對於性喜好的表現為，性與愛的相融和留待於真愛之後。也

就是說，在尋找自己最合適的精神與肉體伴侶之前，會先經過一種
享受性慾的過程；而當個人遇到能夠與自己身心靈相契合的伴侶
時，才會昇華至純粹的柏拉圖式性喜好。我們常能看到美國人在年
輕的時候，放蕩形骸的縱身聲色場合，但是大部分的人在這樣的過
程後，就會跳入「後純粹的柏拉圖式」的性喜好的模式中，與這樣
的伴侶共同尋求生命的最高意涵。

第二節　與氣化觀型文化有關的性態度與性喜好

「道生一，一生二，二生三，三生萬物。萬物負陰而抱陽，
沖氣以為和」（王弼，1978：26-27）

「夫混然未判，則天地一氣，萬物一形。分而為天地，散而
為萬物。此蓋離合之殊異，形氣之虛實」（張湛，1978：9）

古老的東方思想向來都是以中國為例，而想到中國的思想無非就是
以上的兩句話：「道生一，一生二，二生三，三生萬物。萬物負陰
而抱陽，沖氣以為和」和「夫混然未判，則天地一氣，萬物一形。
分而為天地，散而為萬物。此蓋離合之殊異，形氣之虛實」。這兩
句話充分的表達出氣化觀型文化下的概念。氣化觀型文化的主要特

徵就是以宇宙萬物都為陰陽精氣所化,而自然氣化的過程與法則,則稱為道與理,也就是所謂的道生一,一生二,而後萬物生,萬物生則形天地,天地卻又一氣的氣化觀型文化。中國傳統的人信守這樣的世界觀,所表現出來的多半是為使自然和人性、個人和社會以及人和人之間達成和諧通融、相互依存境界的行為方式和道德工夫。(周慶華,2007b:167)

> 無極而太極。太極動而生陽;動極而靜,靜而生陰。靜極復動。一動一靜,互為其根。分陰分陽,兩儀立焉。陽變陰合而生水火木金土,五氣順布,四時行焉。五行一陰陽也,陰陽一太極也,太極本無極也。五行之生也,各一其性。無極之真,二五之精,妙合而凝。乾道成男,坤道成女。二氣交感,化生萬物。萬物生生,而變化無窮焉。(周敦頤,1978:4~14)

無論是從陰陽,或者是從太極的道理來看,我們都不難窺視到其中萬物合一、一氣化千的道理。氣化觀型文化的終極信仰為儒道思想,而儒道思想最大的特色是重人倫、崇尚自然,自然而然在規範系統上的就是強調血緣關係、親疏遠近的觀念。這也造就了中國人獨特的社會形態,中國人講究倫理道德、重視家族人倫,這些都是重視家庭觀念的表現。倫理化的特色讓人們自覺維護社會正義、忠

於民族國家。但是人的自主性、獨立性受到壓抑，形成內向的性格，也難以產生像西方那樣的自然哲學、實證科學等。（馮天瑜等，1988：394）

　　氣化觀型文化下的社會自然也演化出自己一套的性態度與性喜好，如以創造觀型文化下的性態度來比較，我們可以把氣化觀型文化的性態度劃分介於開放與封閉之間。然而，隨著創造觀型文化的大舉入侵，東方文化吸收大量來自西方社會的知識與觀念，性態度已逐漸的偏向開放這一點。我們可以從中國或臺灣的新聞中略知一二：

> 從開始改革到現在，將近 20 年快要過去了。中國人在性方面究竟發生了哪些變化？1980 年，兩個表面看來與性無關的事物橫空出世了，它們給中國人性觀念的巨變打開了大門。它們就是 1980 年公布的新《婚姻法》和 1980 年開始提倡和推行的獨生子女政策。它改變了我們的什麼？……不僅是核心家庭化，不僅是對於小太陽的爭論，而是在中國數千年歷史上，越來越多的人開始在夫妻之間尋求那些更能夠使雙方快樂的性行為方式。獨生子女政策減少了女性的懷孕、生殖和撫育，更使她們減少了對可能懷孕的恐懼與擔憂。這樣一來，女性可以投入性生活的時間增加了，女性潛在的性慾望和性能力也就被解放了……我們相信，當年制定《婚姻

法》和獨生子女政策的人們，沒有一個曾經想到它們居然會
帶來這樣的結果。（中國新聞網，2004）

在過去，我們總認為中國是一個保守且封閉的國家。然而，其實在
氣化觀型文化下的中國社會，並不完全的是如此。中國重視家庭、
重視人倫，但是氣化觀型文化下的每個人，即使受到家庭的牽絆，
依舊如氣一般難以捉摸。於是我們在保守、封閉的表面下，蘊藏的
是一顆開放、熱情的思想，從中國古代的性史來看，便知一二。氣
化觀型文化下的性態度就是介於開放與保守之間，是一種外在保
守、內在開放的形式，也因此我們有《金瓶梅》這本偉大的著作。
於是隨著中國所實行的一胎化政策又或者是受西方影響，我們可以
看到性別越界所造成的社會現象，那就是外在保守、內在開放的氣
化觀型文化逐漸轉變為外在開放、內在保守的性態度。而臺灣社會
雖然沒有一胎化政策的影響，但是隨著社會風氣的改變、時代的進
步，我們也表現出氣化觀型文化下的形態，改變的與中國無異的性
態度：

在全球性調查報告中顯示，中國人均性伴侶數為全球第一。
在 2004 杜蕾斯全球性調查報告向社會發佈，中國人的平均
性伴侶數最多，為 19.3 人，遠遠高於全球的平均數 10.5 人；
而中國人平均每年性生活的頻率卻只有 90 次，排名全球倒

數第 7 位，低於全球平均水平 103 次。同時，報告還顯示中國首次接受性教育的年齡為 13.7 歲，最接近世界平均水平，然而 22%的調查對象認為青少年性教育由家人或監護人完成。為什麼性伴侶最多，性頻率卻不高？首次接受性教育的年齡走低，卻不是由家長來完成性教育任務？諸多問題引發了社會大眾的廣泛爭議。（北京晨報，2004）

性喜好是一個文化體系下的表現系統在行動上的反應，我們可以看到創造觀型文化體系下的個體，對於性喜好的選擇是「後純粹的柏拉圖式」，而氣化觀型文化底下當然也有其因應性態度而生的性喜好行動反應，而我們將這個行動稱為：「反轉的性思考躍進」。據杜蕾斯中國合資公司介紹，來自 41 個國家超過 35 萬人參加這次關於對待性的態度和性行為的調查，其中有超過 10 萬（108720）的中國人參與了這項調查。在參與調查的中國人當中，男性為 87304 人，女性為 21416 人。在年齡分布上，以 25 歲到 34 歲年齡段的人為主，本次調查是透過互聯網進行的。據了解，杜蕾斯的全球性調查已經進行了 8 年，中國成為被調查對象已經有 4 年時間。此間反應中國人性意識的變化相當大。例如此次調查結果顯示，中國青少年對性的意識越來與全球平均數接近。但是中國在性教育方面還相對落後，被調查的大部分人的性知識來源自網路，因為透過網路對

性的了解往往夾雜著許多噪音，這些東西會影響到青少年往後的成長。（北京晨報，2004）

　　本研究將這樣的一個社會趨勢以及研究成果，所表現在氣化觀型文化下的性喜好定義為「反轉的性思考躍進」。何謂「反轉的性思考躍進」？傳統的東方社會，我們重視道德倫理，事事以「家庭」為主，無論什麼大小事，總是一傳十、十傳百，這也就是氣化觀型文化下的特色。於是我們不得不謹守禮節的規範，就好像中國傳統社會常說的，非禮勿視、勿聽、勿說三大原則，於是我們將氣化觀型文化下的自己包裝在一個恪守禮義廉恥的社會中。然而，這樣的內外在差距，卻陰錯陽差的因時代的進步、政策的改變而產生一種躍進的變化。近年，無論是女兵大玩脫衣自拍、又或者男大兵互相口交的新聞頻傳，這些也都是由於「反轉的性思考躍進」的性喜好以及性別越界現象所造成的影響。這樣的改變有利有弊，但是要如何將失去的平衡給追回，才是目前臺灣與中國社會需進行思考的。

　　對於數據的反差，杜蕾斯品牌經理張冰有兩種解釋：第一種原因，是由於此次調查方式是透過互聯網調查，可能受到有一些噪音數據的影響導致結果的偏差；第二種原因，事實就是如此，大家不能憑個人感覺主觀的認為不可能並拒絕接受這些數字。目前透過互聯網進行性方面的調查，取得的數據相對於其他調查方式更為真實。（北京晨報，2004）

中國性學會性醫學專業委員會專家馬曉年認為，對於這種反差結果確實需要引起公眾的關注。據馬曉年分析，在中國參加調查的人中，有 8 萬是男性，這就使得平均每人 19 位性伴侶成為可能。對於網上調查，馬曉年認為有兩個優點：成本低、講實話。（北京晨報，2004）的確，全世界平均接受性教育的年齡為 13 歲，然而無論是中國，或者是臺灣都遠遠低於平均值的 13 歲，並且也沒有從上章節提到的家庭、社會、個人三大方面做起。提早讓孩童接受性教育工作，可以使孩童擁有更健全的性教育觀念。馬曉年提到性教育可以分為幼童階段（0-6 歲）、童年階段（7-10 歲）和少年階段（11-14 歲）。他也提到中國民間諺語所講的「3 歲看大，7 歲看老」用於性心理發育中也不無科學道理。（北京晨報，2004）

第三節　與緣起觀型文化有關的性態度與性喜好

所謂的緣起觀型文化，主要的概念為「因緣和合」。也就是說，有造成宇宙萬物存在的原因或條件，才能夠促使宇宙萬物的實際存在；反過來說，沒有造成宇宙萬物存在的原因或條件，也就不能夠促使宇宙萬物的實際存在（或者當造成宇宙萬物存在的原因或條件消失了，宇宙萬物也要跟著消失）。而由此「衍生」出人生是一大

苦集,最後要以去執滅苦而進入絕對寂靜或不生不滅的涅槃(佛)
境界為終極目標。(周慶華,2007b:167)

　　就是以佛為其終極信仰,於是緣起觀型文化下的傳統,有許多
都體現出信仰涅槃境界的佛教徒的特性。雖然緣起觀型文化,長期
因地理位置或者是經濟成長的因素,大量吸取了東西方各自不同的
思想與概念,形成一種混合式的思考與行為模式,然而卻也因為其
「因緣和合」的特性,認為無論外在如何的影響以及改變,凡事總
會因緣而起、因緣而合,反而更加強其對於佛的終極信仰,並且難
以改變在表現系統與行動系統之上。

> 佛教這種世界觀的具體顯現,普遍流露在講究修鍊冥想、瑜
> 伽術以及其他的心身冶鍊等行為而將能量的消耗降到最低
> 限度。(周慶華,2001:79)

緣起觀型文化下的社會,不僅認為事物都會因緣而起,甚至也有所
謂的「逆緣起」思考,讓他們覺得逆緣起後的一切解脫更可能是緣
起觀型文化的最高境界。這是佛教開創者釋迦牟尼從人類實存日日
體驗到的無窮盡的身心逼惱(不快不悅的感受),而誓化眾生讓他
們永遠脫離生死苦海的悲願所帶出並遍及人身心所有經驗,如生老
病死苦、愛別離苦、怨憎會苦、求不得苦、五陰盛苦等。而造成這
一痛苦的終極真實,主要是「二惑」(見惑和思惑,由無明業力引

起）和「十二因緣」（生死輪迴）。最後必定逆緣起以滅一切痛苦和
出離輪迴生死海而達到絕對寂靜境界為終極目標。而身為佛教徒所
要有的終極承諾，就是由八正道（正見、正思維、正語、正業、正
命、正精進、正念、正定）進入涅槃而得解脫。（周慶華，1997：
81）

> 逆緣起後的自我解脫，可以透過自我的「修行」或他人的「經
> 驗對照」而悟入成佛道路（一種重新賦予的「仿似」或「非
> 確定」脫苦的成佛道路）。換句話說，解脫是在具體情境或
> 場域中解脫的，只要能自覺「沒有了束縛」就算數。（周慶
> 華，2004b：116～117）

而緣起觀型文化下所反映在性態度的觀念也就是「因緣和合」，相
較於創造觀型文化下的「極為開放」以及氣化觀型文化下的「轉變
中的性態度」，緣起觀型文化下的性態度則為「開放又不開放」。在
緣起觀型文化下的社會，從過去一直到現在以來，不覺得性是一個
「問題」，相對於創造觀型文化下覺得性是一種自然的態度，緣起
觀型文化下更覺得性是一種使命。佛教有許多分支，在印度的卡朱
拉荷神廟，引起最多議論的是不同姿勢的男女性愛雕像。沒有去過
印度的人，會詫異的想在大神的居所為何有如此多的性愛雕刻？但
是這些不同的性交姿勢又代表了什麼神祕的訊息？

　　印度是緣起觀型文化下最大的體現，在城鎮鄉村之中，隨處可見的是廟宇。在 10 億多的印度人口中，跟佛教有相同因緣的印度教徒佔 80.5%，印度教文化習俗自然就成了印度文化的主色盤。對於印度人而言，印度教信仰就像空氣一般自然，而神廟更是他們終其一生倘佯其中的精神花園。印度教中的三大神是梵天、毗濕奴、濕婆。濕婆是毀滅神，梵天是創造神，毗濕奴是保護神。這三個大神無法完全獨立，因為沒有毀滅（濕婆）就沒有創造（梵天）。毀滅與創造需要維持和保護（毗濕奴）。由於梵天已經創造出了宇宙，完成了自己的使命，所以印度教徒主要供奉和膜拜毗濕奴和濕婆兩位大神。 印度教大神不是冰冷的石像，他們都有人間的溫度，甚至七情六慾。毗濕奴的妻子是掌管財富的拉克什米（Lakshmi）。印度教中的最重要節日「排燈節」，就是歡迎拉克什米巡遊人間。濕婆的妻子是喜馬拉雅山神之女帕爾瓦蒂（Parvati）。濕婆與帕爾瓦蒂所生的兒子是象頭神甘尼什（Ganesh）。甘尼什擅長清除各種障礙物，人們在做一件事情之前都要祭拜象頭神，以求順利。 濕婆的坐騎是一頭公牛（Nandi）。因為這種關係，牛也就被奉為聖牛。有了這層神聖的光環，它們可以悠閒地在街頭散步，站在路邊觀望車流，一副若有所思的樣子。叫喊和汽車喇叭也不能打斷它們的思考，除非你用幾根細樹枝在牛身上劃拉幾下，它才慢慢從思考中回過神來，然後溫和地看著你，但就是不讓路。馬哈戴瓦神廟

（Kandariya Mahadeva）中間部分有八百多個雕刻。男女性交的場面十分醒目。一位男子頭頂著地，雙腿彎曲，在與上面的女子性交。那位女子的手臂搭在兩側侍女的脖子上，控制著身體的姿勢。男子的兩隻手沒有閒著，一直在撫摸兩位侍女的陰部。　針對這種高難度的性愛姿勢，有學者認為做愛者是瑜伽高手，有學者認為這些動作是憑空想像，也有學者認為這些雕刻是在地上完成的。如果俯視這些性愛動作，這些動作看上去都很自然。一旦把雕刻豎在廟牆上，那些動作則顯得不可思議。這是視角的誤導。也有學者認為這是密教（Tantrism）造型。密教在 8 至 14 世紀在北印度十分流行。密教認為，人體是宇宙的縮影。宇宙永遠處於創造、維持和轉化過程中。宇宙中的所有能量都存在於人體內。男女在交媾過程中可以體驗到人體與宇宙合一的情景。（Osaki，2009）

　　也就如上所述，印證了佛教這種世界觀的具體顯現，普遍流露在講究修鍊冥想、瑜伽術以及其他的心身冶鍊等行為而將能量的消耗降到最低限度。（周慶華，2001：79）因此，我們可以了解到緣起觀型文化下的性喜好為「自然和合性靈合一」。緣起觀型文化以佛為終極信仰，無論是印度教、藏傳佛教或漢傳佛教，我們都可以看到共有的輪迴思想，佛教認為一切未解脫的有情眾生都在天界、人道、阿修羅、畜生道、餓鬼和地獄這六道中生死輪轉、無有止境。這也是我們常說的六道輪迴，而因應先前所說的「因緣和合」，可

以看出為何緣起觀型文化下的性喜好為「自然和合性靈合一」。首先，我們可以了解到緣起觀型文化下，認為世間所有的物都隨緣而起或逆緣而生兩種，然而這兩種思考當然也不能夠與輪迴再生的觀念脫鉤，因此世間萬物自然有其運作的一種道理，於是無論是男性或女性，他們在選擇與異性發生性行為前，在已經評估考量過自己的這個行為背後，已經蘊含了愛性合一的緣起思考。即使不，在他們與異性發生性行為之後，愛也因運而生，這也是所謂的逆緣起。自然而然，無論是先緣起而後性靈合一，又或者先性而後緣起靈性合一，這些都是性別越界現象後的緣起觀型文化，在性態度的表現系統下，性喜好的行動呈現。它跟創造觀型文化和氣化觀型文化的性別越界情況差別如下：

表 7-3-1　三大觀型文化下的性態度與性喜好差異

三大觀型 文化差異	創造觀型文化	氣化觀型文化	緣起觀型文化
性態度	極為開放， 崇尚自然	內外在的 顛倒轉變	因緣和合，使命感
性喜好	後純粹的 柏拉圖式	反轉的 性思考躍進	自然和合 性靈合一

　　就如同佛教的「十二因緣」所表示，世間萬法都是依因緣而生，依因緣而存在。世上沒有不依靠其他事物而獨立存在的東西，任何事物都是因緣和合而成；沒有什麼東西能夠不受其他事物的影響，也沒有什麼東西能夠不影響任何其他事物；任何事物都有前因，也有後果，而這種因果關係構成了一個無始無終的鏈條。且依因緣而生的一切，也隨著現象的生起，而損耗其賴以生起的因緣，所以世間一切都無法恆常。（釋自衍，2004）

第八章　結論

第一節　相關理論建構的要點回顧

　　每當我看完電影後，總是有著無限的唏噓和感嘆。電影中的情節，有的天馬行空、不著邊際；有些則是平鋪直敘、觸人心絃，但無論是哪種電影，總是令我在欣賞電影的過程，一顆心被揪的七上八下，電影結束後，卻又留得我滿腹感嘆與幻想。我想，這就是電影的魔力。

　　研究在第一章緒論部分，首先將研究動機、研究目的與方法及研究範圍與其限制設定構想清楚後，開始著手建立起本研究相關的基本假定、理論建構及其理論建構圖。在觀賞《派翠克，一歲半》的過程時，有時大笑與朋友耳語討論；有時難過的默默拿起衛生紙拭淚，偶然往旁邊一看，只見一整排的觀眾們專注的看著電影，眼角也有著相同感動的淚珠，這畫面直叫我會心一笑。儘管我們不認識彼此，有著不同的家庭背景、人生體悟，然而在這一個瞬間，我

們卻被一部電影勾出相同的感受。這也是為什麼，我挑選電影作為研究的題材的主要動機，也就是本研究動機最初的發想。而本研究的目的旨在提供給教育體制改善性別教育的新依據以及一種新的性別教育的方向，並且回饋給社會大眾對於性別越界現象以及「性別觀念」上的新認知；而最主要的是，透過電影鏡頭的呈現並分析連結現實社會層面的各種社會現象，加以研究解釋出成因以及影響，能夠作為其他研究者或機構或者學界的參考。

（一）閱讀／教學：閱讀就是教學（假想受教者），教學就是閱讀。

（二）閱讀→教學：先閱讀後教學。

（三）閱讀←教學：為了教學一併去閱讀。（周慶華，2007b：48）

就如同周慶華所說，閱讀就是教學，觀賞電影更是一種閱讀行為的延伸。我們能夠過閱讀電影，並分析其下的電影鏡頭描繪和呈現來看到社會現象，並從中得到用於教學領域的成果。透過七種不同的研究方法來作研究。有「美學」這個詞，我們便會開始想像所有美的事物，主要由於人類學習知識，透過文字能夠連結到我們的腦海想像美的意象。會利用研究美學方法來作研究，主要是因為電影作為這個研究最基礎的單位（詳見第一章的關係概念圖），電影的呈

現是結合了無數的光影與聲音，這些元素組成畫面，而我們透過感官的欣賞，自然可蹦出所謂的美感。此外，電影身處於文學的一環，無論是電影文學或者文本也好，二者之間都存在著許多的美感類型，我們雖透過電影的呈現，來看到性別越界現象的蔓延，造成了無數的社會現象，但是我們也不可以忽略電影本身帶給我們無限的美好，所以我透過美學方法來分析其美感成分。我們在性別越界電影中，看到了許多並不僅止於性別二元的現象，而隨著時代的進步，我們的觀念也不能駐留在性別二元的體系上；隨著性別平等的觀念升起，性別平權運動的盛興，我們更需要意識到多元性別教育以及尊重跨性別者的重要性，而從電影與性別越界二者的相互觸媒，我們看到了不只一般的美感類型。如前面所提過的：

> 電影是由許許多多的影像所組成的，每一秒都能夠停格成不同的影像，而影像本身充滿了不同的物件，如時空、背景、人物等等。而畫面本身又被不同的構圖、線條、色彩所構成，在小小的平面之下所顯現出來的意義卻不能夠用言語來形容，這就是所謂的意象。例如用於繪畫方面的意象一詞，是指所繪事物蘊含的神韻情致，說穿了就是「『意』呈現於外的一種虛活靈動之『象』」（詳見第二章第二節）。

研究電影鏡頭下跨性別的文化現象，我們可以用於現今各個不同的個體，把他們從適切的圈限中解救。男越女界、女越男界或許有許多不同的負面標籤在身上，但是也給這個社會帶出了跳脫正常框架的創造力與構想，這都是我們無法說不的一股歷史洪流。

　　哲學，可以說是最真實也最夢幻的一門學問。我們無時無刻都能夠碰觸到哲學的型態，哲學就好像空氣一般。哲學家會透過觀察一棵樹來了解到生命的奧妙，哲學家會透過喝水來領悟到生命的美好，又或者哲學家能透過呼吸來體會到生存的意義，生存的意義是什麼，當然有著無數的答案。藉由電影鏡頭切入主題的角度，又或者導演拍攝的手法等等，我們可以發現到「性別越界」其背後的特定意識形態，我們可以看到社會存在著一定的期待對於男性與女性，也有著不同的分工差異，這樣的一個特定意識形態，都是由於傳統社會所教育我們的道德與倫理所造成的。不過傳統的道德與倫理卻沒有考慮到社會的進化性，是已經不適切這個性別越界的社會了。於是我們透過了解電影鏡頭背後的特定意識形態，來分析社會議題的焦點分延。

　　現在的社會，阿兵哥大搞男男口交或者是女兵掀衣等等的事件層出不窮，我們打開電視，無論是廣告、電視節目或者是電影，都可以輕易的看到一些蘊含情色的成分，這樣風氣固然是不好的，然而隨著世代的改變，的確某些層面上的開放是必然的。於是我把社

會議題的焦點分延所呈現的結果，用一個正面於社會的做法。無論是世界同志日或者是較為裸露的電視、電影，我們都必須利用法規作出一個公平合理的控制，同時也積極的開發其有利於社會的部分。畢竟你永遠沒辦法阻止洪流，但我們可以利用洪流去耕耘、滋養我們的土地、社會。

　　有一個哲人曾說：「我必須學習政治，這樣我的女兒才能專心於經濟發展，我的兒子才能專心打球。」的確，對於現代化的社會，政治的確是不可或缺的。無論是法條、法規、法令，每一個都會令社會產生或多或少的變化。而性別越界現象所造成的社會趨勢，當然更與政治息息相關。我們看到有越來越多的女性議員或者市民代表，一個進步的社會，當然需要女性以及男性兩種不同深度和廣度的思考，才是真正社會的福氣。同樣的道理，無論是在工作職場上、又或者家庭裡，結構的改變，我們也需要政治來擔當一個輔助者的角色，幫助我們去適應以及成長。平等一詞意指「公平、無私、公正的對待不同屬性的個體，例如對於不同性別、種族或階層等人一率平等對待」。換句話說，「平等」一詞有尊重差異、包容異己的意思。而性別平等意指「能在性別的基礎上免於歧視，而獲有教育機會均等」……（詳見第四章第一節）當這些都完成達到後，社會本身具有進化的本能，自然的反應出了新的道德與倫理觀，建立新的社會規範與限制，用以維持社會安定和諧。

　　從第三章開始，我就利用各種不同的方法理論，分析解釋各種社會現象，並且研究出未來可能的社會走向成果。我們了解，社會已經由於性別越界現象而改變各種層面的運作型態。在第五章中，我更探討出新的社會結構在經濟層面上該有的變化與現象。首先是中性選擇的演進，中性選擇絕非一朝一夕的靈光一現，而是長期社會型態的改變而造成人們於購物行為上反映的一種現象。對於某些人來說，這些更是一種新興的商機。我們可以看到某些旅遊團，甚至打出了針對同志團體而設計的旅遊路線，某些品牌利用色彩鮮豔以及創新的設計，更成功的在這個新的社會經濟模式中，取得斐然的成績。這樣的中性選擇與我們日常生活的食衣育樂行相結合，創造其獨特的風貌與路線，不僅止於美國、日本、韓國、臺灣、大陸，這樣的一股風潮還會蔓延至整個亞洲，甚至是全世界，其背後的經濟行為則為新經濟：

　　威爾・羅傑斯說：「我們無法單憑一己之力存活於世。」
　　（Sowell，2010：24）

我們可以看出這樣的新經濟行為，未來在於東方與西方的接受度是不可抗拒的，這是一種全球化、是一種潮流。當然不僅止於作用於政治、經濟、社會而已，影響的層面遍布各個角落，包括影響我們全人類發展的教育以及性態度與喜好，隨著新的社會與規範形成，

自然而然也產生出了新的道德與倫理系統，而這個系統就是第六章
提到的「歧出性的道德與倫理」。道德一詞，在漢語中可追溯到先
秦思想家老子所著的《道德經》一書。老子說：「道生之，德畜之，
物形之，器成之。是以萬物莫不尊道而貴德。道之尊，德之貴，夫
莫之命而常自然。」

　　所謂的自然，就是自然進化的法則。社會也是一種人們群體的
自然形成，當然也能夠自然進化出新的形態。配合著新的道德與倫
理觀念，我們必須審視到我們的性別教育：過去的性別教育是非常
的食古不化，完全沒有針對性別平權的觀念下去落實，所謂的性別
不只男性與女性，更加包含了跨性別，也就是所謂的多元性別平
等。我們能夠有這樣一個新的觀念後，落實性別教育更是大大的有
助益社會的發展。並且配合所謂的全人教育，不僅只從性別教育出
發，我們更了解到孩童從小本來就不應該受到太多外在的觀念影
響，身為師長，只應該作為一個觀察輔助的角色；我們建立了多元
性別平等教育的觀念後，還需以社會、家庭、個人三大階層下去實
施，完全克服性別的自我認定與體制的磨合，才能說是在教育方面
打了一個大大的勝仗。

　　性是所有生命的起源，如果我們透過性別越界所涉及的社會議
題，能夠分析出各個不同文化背後下有關的性態度與性喜好，那我
們就更可以有助於人類學以及社會學的發展，畢竟性行為是攸關於

全人類的命脈。文化指的是一個歷史期間所留下的遺跡、遺物的綜合體,相對而言任何的工具、用具、製造技術也能算是文化的一個特徵,有時文化也稱作文明。然而,本研究將文化定義為具體包含文字、習俗、思想、傳統、國力等等這些元素,總體而言就是可以用五個次系統來統包的社會價值系統的總和(詳見第七章第一節)。

　　各個不同的文化系統,產生出了不同思考的個體,再由個體分別形成了家庭、聚落,最後形成了社會。我們透過各個文化系統背後的終極信仰以及觀念系統,看出了個別表現在規範、表現、行動三大方面的反應。這些各自且獨特的性態度與性喜好,不僅維持了生物的多樣性之外,更蘊含許多生命的意涵。其中這樣現代化的變化,可以幫助我們穩定經濟的發展、幫助社會逐漸走向非宗教神權的文化、社會的各個層面取決於社會自生的進化機制,如同《口紅、鑽石、威爾鋼——商品背後的科學》概念一樣,我們能夠依照這些社會現象探討出未來全人類的走向之外,更可以較一步因應時代的潮流:

> 「不確定感」是生活中最難處理的問題,而現代生活的複雜度,往往衍生出愈來愈多的不確定性。尤其是那些可能影響我們生活,但我們卻感到無力掌握的事情:我找得到工作

嗎？我會不會丟掉飯碗？會有人早我一步受到上司的賞視而升遷嗎？……《口紅、鑽石、威爾鋼——商品背後的科學》要探討的是能夠有所建樹，是關於其他可能對你造成困擾的不確定性。（Emsley，2006）

本研究也是基於這樣的一個出發點，希望能夠透過電影鏡頭的描寫及呈現，分析時事的社會議題與現象。藉以解釋以及理解各種社會各個層面與性別越界現象交互作用的成果。這樣不僅止於能夠解決社會對於性別越界現象的「不確定感」，更提供了不僅在於一個層面上的研究成果，無論是政治、經濟、性別教育或者是電影閱讀與文學方面，讓研究成果呈現於一個教化的作用，主要作用於提供給教育體制改善性別教育的新依據、回饋給社會大眾對性別的新認知、作為電影與社會層面連結的新資源。最後，茲將本研究建構而成的電影鏡頭下的性別越界及其社會議題的理論成果以下圖呈現：

圖 8-1-1　本研究理論建構成果圖

第二節　未來研究的展望

　　莎士比亞，想必是每個人必定聽過的名字。莎士比亞的創作大多被分為四個時期。個別的時期，他分別創造出不同風格的劇作。無論是《羅密歐與茱麗葉》，又或是《馴悍記》也好，即使是許多與文學完全沾不上邊的人，卻也都聽過這些劇作，其中的緣由自然歸功於戲劇的呈現，隨著時代的進步，更轉變為全球化電影的放映；而電影的放映，使得文學、藝術作品的傳播無遠弗屆。

　　Love sought is good, but given unsought is better. 經過尋覓得到的愛情是美好的，而未經尋覓的愛情卻更為美好。這是出自於莎士比亞作品中的名言，但如只是單由文字的敘述，自身的幻想，或許我們沒有辦法體會那愛情的滋味。但是透過演員充滿情緒的口吻，我們藉由接受美學的效應，自然而然會反映出一種至多種的情感，配上生動的舞臺時空背景的營造，高科技聲光效果的輔助，我們透過電影所看到的是身歷其境的感受。也因為如此，電影工業才能夠成為現代大眾最大宗的消費娛樂。其中的文學意涵，無論是電影文本，或者電影本身，我們都可以研究出許多能夠反映社會現象的成果。

　　於是本研究建立一個新的理論架構，能夠用以結合電影鏡頭的
描寫呈現以及各種社會時事、社會現象，並從中探討、分析，最終
研究出能夠運用在無論是個人還是社會的成果，並將成果提供給教
育體制與社會層面當作資源。證嚴法師曾說：「教育是慈濟的四大
志業之一，每每當學佛營結業的時候，都會送學員一串佛珠，是希
望能珠璣相連。璣就是每一個人的思想觀念的層次，和機會教育的
機一樣，看看他根基是淺是深，是老是少，總是有不一樣的層次。
不論他是哪一種層次，總是到這裡接受教育的心得，就像一串念珠
一樣，一條繩子將它串聯起來，可以心心相印。來到這裡一段時間
有所感受，回去後容易忘記，他只要摸到這串念珠，就會想到，道
理和日常生活，應該像這串念珠一樣，串連起來。」（天下編輯，
2001：192）這也是本研究所希望的。

　　性別平等教育並不只是一個忽然興起的口號，應該是一個觀念
的長期貫徹。做研究也是相同的道理，從電影鏡頭下性別越界現象
所造成社會各個層面上的改變，進而探討出新的性別教育指南，並
提供給教育體系以及社會大眾一個新的方針，是我這次研究的目
標。然而，性別平等教育，跟我們的社會一樣，是會隨時精進的，
於是研究也必須不倦不怠的持續進行。

　　創造力的扼殺在臺灣的教育體系是相當嚴重的。創造力是不能
被約束的，是某一種幻想的自由度。但以考試為主的制度，公平是

有了，創造力卻沒了。考試制度是我們沒有辦法培養創造力的關鍵，這個制度卡在那裡，你很難要求小孩去背叛這個制度，因為很難有這個膽識；而如果他真的背叛這個制度，通常就會被認為是壞小孩，所以我們看到社會上很有創造力的人，其實是進不到這個教育體系中的。（天下編輯，2001：194）

　　未來研究的目標，旨在能夠增進研究的廣度與深度。如不僅只是政治、文學、經濟、性觀念、教育……等等的層面，未來自我期許能夠擴大至結合社會醫學、語言學、比較文學……等等的層面。此外，研究的深度應更加精粹，如新經濟體系下的行為模式、對於孩童適應新多元性別教育的偏差與輔導……等等，無論是創造力、或者貫徹力，都必須具備教育意涵的一致性，想必能夠讓研究成果更為提升。

參考文獻

2009 臺北金馬影展（2009），《性別越界》，網址：http://tghff2009.pixnet.net/blog/post/1303857，檢索日期：2009.12.30。

大紀元（2012），〈過去十年女性就業大幅成長，東亞就業率最高〉，網址：http://www.epochtimes.com/b5/8/3/8/n2037110.htm，檢索日期：2012.08.20。

中央研究院調查研究中心（2012），《臺灣社會變遷基本調查》，網址：https://srda.sinica.edu.tw/group/scigview/1/2，檢索日期：2012.08.21。

中時電子報（2012），〈「性別」當然需要教育〉，網址：http://news.chinatimes.com/forum/11051402/112012062900988.html，檢索日期：2012.07.30。

中國新聞網（2004），〈中國人的性觀念變化的軌跡〉，網址：http://fashion.qq.com/a/20041125/000116.htm，檢索日期：2012.09.30。

天下編輯（2001），《前瞻臺灣》，臺北：天下雜誌。

今日新聞（2012），〈好萊塢甜心安海瑟威大方挺親哥哥當同志〉，網址：http://www.nownews.com/2012/02/19/334-2786772.htm，檢索日期：2012.09.19。

王文正（2011），《電影文化意象》，臺北：秀威。

王弼（1978），《老子道德經注》，新編諸子集成本，臺北：世界。

王夢鷗（1995），《中國文學理論與實踐》，臺北：時報。

白石浩一（1991），《悲劇的誕生》，臺北：志文。

北京晨報（2004），〈全球性調查報告：中國人均性伴侶數全球第一〉，
　　網址：http://fashion.qq.com/a/20041125/000040.htm，檢索日期：
　　2012.09.27。

朱剛（2009），《二十世紀西方文論》，北京：北京。

行政院主計處（2012），〈受雇員工薪資調查〉，網址：http://www.dgbas.
　　gov.tw/lp.asp?CtNode=3251&CtUnit=363&BaseDSD=7，檢索日期：
　　2012.08.15。

呂大吉主編（1993），《宗教學通論》，臺北：博遠。

何春蕤（1998），《性／別校園：新世代的性別教育》，臺北：元尊。

沈清松（1986），《解除世界魔咒──科技對文化的衝擊與展望》，臺北：
　　時報。

李曉雯等（2010），《沒有教科書──給孩子無限可能的澳洲教育》，臺北：
　　木馬。

李安妮（2010），《妳天生就是性愛女神》，臺北：十色。

吳嘉麗等（1999），《跳脫性別框框》，臺北：女書。

金元浦（2000），《現代性與文學理論》，北京：人民大學。

周英雄（2007），〈序論──看與被看之間〉，周英雄、馮品佳主編，《影像
　　下的現代：電影與視覺文化》，1～11，臺北：書林。

周敦頤（1978），《周子全書》臺北：商務。

周慶華（1997），《語言文化學》，臺北：生智。

周慶華（2001），《後宗教學》，臺北：五南。

周慶華（2003），《閱讀社會學》，臺北：揚智。

周慶華（2004a），《語文研究法》，臺北：洪葉。

周慶華（2004b），《後佛學》，臺北：里仁。

周慶華（2005），《身體權力學》，臺北：弘智。

周慶華（2007a），《走訪哲學後花園》，臺北：三民。

周慶華（2007b），《語文教學方法》，臺北：里仁。

周慶華等（2009），《新詩寫作》，臺北：秀威。

周慶華（2010），《銀色小調》，臺北：秀威。

孟濤（2002），《電影美學百年回眸》，臺北：揚智。

林賢修（1997），《看見同性戀》，臺北：開新陽光。

秧秧的 BLOG（2012），〈西方人的性觀念到底是怎麼樣的〉，網址：
　　http://blog.sina.com.cn/s/blog_4d960f3d010008mx.html，檢索日期：
　　2012.10.03。

桐生操（2007），《世界性生活大全》，臺北：究竟。

殷海光（1979），《中國文化的展望》，臺北：活泉。

唐維敏（1998），《英國文化研究導論》，臺北：亞太。

莊明貞（2003），《性別與課程：理念、實踐》，臺北：高點。

教育部重編國語辭典修訂本（2012a），〈社會〉，網址：http://dict.revised.
　　moe.edu.tw/cgi-bin/newDict/dict.sh?cond=%AA%C0%B7%7C&pieceLe
　　n=50&fld=1&cat=&ukey=125191151&serial=1&recNo=26&op=f&imgF
　　ont=1，檢索日期：2012.08.15。

教育部重編國語辭典修訂本（2012b），〈道德〉，網址：http://dict.revised.
　　moe.edu.tw/cgi-bin/newDict/dict.sh?cond=%B9D%BCw&pieceLen=50&f
　　ld=1&cat=&ukey=630115352&serial=1&recNo=1&op=f&imgFont=1，檢
　　索日期：2012.09.19。

馮天瑜等（1988），《中華文化史》，臺北：桂冠。

陳立言（2004），〈生命教育在台灣之發展概況，哲學與文化〉，9，
　　21-46。

陳之華（2008），《沒有資優班——珍惜每個孩子的芬蘭教育》，臺北：
　　木馬。

陳正倉等（2008），《產業經濟學》，臺北：誠品。

許佑生（1999），《優秀男同志》，臺北：陽光。

許瑞昌（2012），《電影影像與文字的關係探討》，臺北：秀威。

張湛（1988），《列子注》，北京：人民。

張小虹（1998）《性／別研究讀本》，臺北：麥田。

張建邦編著（1998），《回顧與前瞻——走過未來學運動三十年》，臺北：
　　淡江大學。

曹長青（1998），《撒旦的和平偶像——在達蘭薩拉採訪達賴喇嘛節錄》，
　　美國：世界周刊。

楊明（2005），《漢唐文學辯思錄》，上海：古籍。

達摩難陀尊者（2010），〈達摩難陀尊者與一位同性戀者的通信〉，網址：
　　http://www.buddhachannel.tv/portail/spip.php?article3033，檢索日期：
　　2012.08.21。

曾肇昌（2004），《法律與社會》，臺北：佳佳。

瑞麗網（2010），〈中國留學生的西方性觀念體驗〉，網址：http://emotion.
　　rayli.com.cn/hot/2010-06-21/L0006014_733420.html，檢 索 日 期：
　　2012.09.30。

新華網（2010），〈古代穿衣服的歷史，你了解多少？〉，網址：http://big5.
　　xinhuanet.com/gate/big5/news.xinhuanet.com/politics/2010-09/09/c_125
　　35728.htm，檢索日期：2012.08.24。

新華網（2012），〈「完美女人」折射性別教育不足〉，網址：http://news.
　　xinhuanet.com/comments/2005-12/14/content_3917955.htm，檢索日期：
　　2012.09.27。

臺灣立報（2012），〈同志婚姻露曙光草案 7 月出爐〉，網址：http://www.
　　lihpao.com/?action-viewnews-itemid-118701，檢索日期：2012.09.19。

雷國鼎（1993），《教育學》，臺北：中國文化大學。

臺灣性別平等教育協會（2011），〈又一個玫瑰少年的殞落〉，網址：
　　http://www.tgeea.org.tw/03issue/f03.htm，檢索日期：2012.07.21。

臺灣性別人權協會（2009a），〈性別越界的美麗新世界〉，網址：
　　http://gsrat.net/library/lib_post.php?pdata_id=94，檢索日期：2012.07.30。

臺灣性別人權協會（2009b），〈2009 年女同性戀、男同性戀、雙性戀、跨
　　性別者的驕傲月美國總統歐巴馬宣言書〉，網址：http://gsrat.net/
　　library/lib_post.php?pdata_id=216，檢索日期：2012.07.30。

維基百科（2011a），〈建構主義〉，網址：http://zh.wikipedia.org/wiki
　　/%E5%BB%BA%E6%A7%8B%E4%B8%BB%E7%BE%A9_
　　（%E5%AD%B8%E7%BF%92%E7%90%86%E8%AB%96），檢索日
　　期：2011.12.24。

維基百科（2011b），〈解構主義〉，網址：http://zh.wikipedia.org/wiki/
　　%E8%A7%A3%E6%A7%8B%E4%B8%BB%E7%BE%A9，檢索日期：
　　2011.12.24。

維基百科（2011c），〈性別與跨性別〉，網址：http://zh.wikipedia.org/wiki/
　　%E6%9D%8E%E5%AE%89，檢索日期：2011.12.24。

維基百科（2011d），〈女性主義〉，網址：http://zh.wikipedia.org/zh-tw/%
　　E5%A5%B3%E6%80%A7%E4%B8%BB%E7%BE%A9，檢索日期：
　　2011.12.25。

維基百科（2011e），〈電影〉，網址：http://zh.wikipedia.org/wiki/%E7%94%B5%E5%BD%B1，檢索日期：2011.12.25。

維基百科（2012a），〈意識形態〉，網址：http://zh.wikipedia.org/wiki/%E6%84%8F%E8%AD%98%E5%BD%A2%E6%85%8B，檢索日期：2012.07.20。

維基百科（2012b），〈社會〉，網址：http://zh.wikipedia.org/zh-hant/%E7%A4%BE%E6%9C%83#.E5.8F.82.E8.80.83.E6.96.87.E7.8C.AE，檢索日期：2012.08.10。

維基百科（2012c），〈淫祀〉，網址：http://zh.wikipedia.org/zh-hant/%E6%B7%AB%E7%A5%80，檢索日期：2012.08.20。

維基百科（2012d），〈道德〉，網址：http://zh.wikipedia.org/wiki/%E9%81%93%E5%BE%B7，檢索日期：2012.09.19。

趙雅博（1975），《中西文化的出路》，臺北：商務。

鄭學庸（2006），〈勇敢愛五千人見證女同志集體結婚台灣首例〉，《自由時報》生活新聞版。

聯合新聞網（2012），〈女性就業率連 14 年超越男性〉，網址：http://pro.udnjob.com/mag2/pro/storypage.jsp?f_ART_ID=54656，檢索日期：2012.08.07。

戴晨志（2003），《新愛的教育》，臺北：時報。

簡政珍（2006），《電影閱讀美學》，臺北：書林。

釋昭慧（2006），〈釋昭慧，「同志」豈必承負罪軛？〉，《宏誓雙月刊》，83，30。

釋自衍（2004），〈十二因緣〉，網址：http://www.gaya.org.tw/zizhulin/library/html/voluntary_02_paper5.htm，檢索日期：2012.0930。

蘇明如（2004），《解構文化產業》，高雄：春暉。

Aristotle 著，陳中梅譯（2001），《詩學》，臺北：商務。

Bulletin, D.（2012），〈不分性別都需要性別教育〉，網址：http://blog. roodo.com/doveman/archives/19567322.html，檢索日期：2012.09.25。

Baird, V.著，江明親譯（2003），《性別多樣化：彩繪性別光譜》，臺北：書林。

Connell, R.W.著，劉泗翰譯（2004），《性別（Gender）》，臺北：書林。

Emsley, J.著，蔡昕皓譯（2006），《口紅、鑽石、威爾鋼──商品背後的科學》，臺北：商周。

Feam, N.著，黃惟郁譯（2003），《當哲學家遇上烏龜──25 種生活中不可缺少的思考工具》，臺北：究竟。

Gray, J.著，傅鏗等譯（1991），《自由主義》，臺北：桂冠。

Goodman, N.著，盧嵐蘭譯（2000），《社會學導論》，臺北：桂冠。

Merchant, M.著，安天高譯（1981），《論喜劇》，臺北：黎明。

Nietzsche, F.W.著，劉燁編譯（2008），《尼采的自我哲學》，北京：戲劇。

Niebuhr, R.著，關勝渝譯（1992），《基督教倫理學詮釋》，臺北：桂冠。

Osaki（2009），〈探訪印度最大的性廟：打開性愛雕像之謎〉，網址：http://blog.xuite.net/osaki99/blog/24841590，檢索日期：2012.09.27。

Ranney, A.著，林劍秋譯（1993），《政治學：政治科學導論》，臺北：桂冠。

Rifkin, J.著，蔡伸章譯（1988），《能趨疲：新世界觀──二十一世紀人類文明的新曙光》，臺北：志文。

Sorman, F.著，武忠森譯（2009），《Economics Does Not Lie》，臺北：允晨。

Smelser, N.J.著，陳光中等譯（1991），《社會學》，臺北：桂冠。

Smith, P.著，林宗德譯（2004），《文化理論的面貌》，臺北：韋伯。

Sowell, T.著，李璞良等譯（2010），《超簡單經濟學》，臺北：商周。

Tomlinson, J.著，鄭棨元等譯（2005），《最新文化全球化》，臺北：韋伯。

Vermander, B.著，楊麗貞等譯（2006），《新軸心時代》，臺北：利氏。

美學藝術類　PH0117　東大學術 37

電影鏡頭下的性別越界

作　　者 / 葉尚祐
責任編輯 / 劉　璞
圖文排版 / 曾馨儀
封面設計 / 王嵩賀

發 行 人 / 宋政坤
法律顧問 / 毛國樑　律師
出版發行 / 秀威資訊科技股份有限公司
　　　　　114 台北市內湖區瑞光路 76 巷 65 號 1 樓
　　　　　電話：+886-2-2796-3638　傳真：+886-2-2796-1377
　　　　　http://www.showwe.com.tw
劃撥帳號 / 19563868　戶名：秀威資訊科技股份有限公司
　　　　　讀者服務信箱：service@showwe.com.tw
展售門市 / 國家書店（松江門市）
　　　　　104 台北市中山區松江路 209 號 1 樓
　　　　　電話：+886-2-2518-0207　傳真：+886-2-2518-0778
網路訂購 / 秀威網路書店：http://www.bodbooks.com.tw
　　　　　國家網路書店：http://www.govbooks.com.tw

2013 年 6 月 BOD 一版
定價：290 元

國家圖書館出版品預行編目

電影鏡頭下的性別越界 / 葉尚祐著. -- 一版. --
　臺北市：秀威資訊科技, 2013. 06
　　面；　　公分. -- (美學藝術類；PH0117) (東
大學術；37)
　BOD 版
　ISBN 978-986-326-131-5(平裝)

　1. 電影　2. 性別研究

987.2　　　　　　　　　　　　102010684

讀者回函卡

感謝您購買本書，為提升服務品質，請填妥以下資料，將讀者回函卡直接寄回或傳真本公司，收到您的寶貴意見後，我們會收藏記錄及檢討，謝謝！
如您需要了解本公司最新出版書目、購書優惠或企劃活動，歡迎您上網查詢或下載相關資料：http:// www.showwe.com.tw

您購買的書名：＿＿＿＿＿＿＿＿＿＿＿＿＿＿＿＿＿＿＿＿＿＿＿
出生日期：＿＿＿＿＿年＿＿＿＿＿月＿＿＿＿＿日
學歷：□高中 (含) 以下　　□大專　　□研究所 (含) 以上
職業：□製造業　□金融業　□資訊業　□軍警　□傳播業　□自由業
　　　□服務業　□公務員　□教職　　□學生　□家管　　□其它＿＿＿
購書地點：□網路書店　□實體書店　□書展　□郵購　□贈閱　□其他
您從何得知本書的消息？
　　□網路書店　□實體書店　□網路搜尋　□電子報　□書訊　□雜誌
　　□傳播媒體　□親友推薦　□網站推薦　□部落格　□其他＿＿＿＿＿
您對本書的評價：(請填代號　1.非常滿意　2.滿意　3.尚可　4.再改進)
　　封面設計＿＿＿　版面編排＿＿＿　內容＿＿＿　文／譯筆＿＿＿　價格＿＿＿
讀完書後您覺得：
　　□很有收穫　□有收穫　□收穫不多　□沒收穫

對我們的建議：＿＿＿＿＿＿＿＿＿＿＿＿＿＿＿＿＿＿＿＿＿＿＿

＿＿＿＿＿＿＿＿＿＿＿＿＿＿＿＿＿＿＿＿＿＿＿＿＿＿＿＿＿＿＿

＿＿＿＿＿＿＿＿＿＿＿＿＿＿＿＿＿＿＿＿＿＿＿＿＿＿＿＿＿＿＿

11466
台北市內湖區瑞光路 76 巷 65 號 1 樓

秀威資訊科技股份有限公司　　　收

BOD 數位出版事業部

．．．

（請沿線對折寄回，謝謝！）

姓　　名：＿＿＿＿＿＿＿＿＿　年齡：＿＿＿＿　性別：□女　□男

郵遞區號：□□□□□

地　　址：＿＿＿＿＿＿＿＿＿＿＿＿＿＿＿＿＿＿＿＿＿＿＿＿

聯絡電話：(日)＿＿＿＿＿＿＿＿＿＿(夜)＿＿＿＿＿＿＿＿＿＿

E - m a i l：＿＿＿＿＿＿＿＿＿＿＿＿＿＿＿＿＿＿＿＿＿＿＿